游戏美术设计宝典

经典游戏场景原画剖析

谌宝业　刘若海　编著

清华大学出版社

北京

内 容 简 介

本书结合东西方经典绘画的创作原则、制作规律及表现技巧，全方位解析原画绘制技巧，是国内外顶尖原画大师十几年制作经验和表现技巧的系统总结。

本书由浅入深地介绍游戏场景原画的高级绘制技法和流程，引导读者全面提高对游戏场景原画设计和制作思路的理解。循序渐进的讲解方式、实训式的强化训练，使学习者能够具备较强的绘制能力，能够胜任影视、动画、游戏等相关行业职位，具备较强的就业竞争力。

本书可作为动画、游戏专业学生的教材，还可以作为影视娱乐、动漫游戏等专业人士的参考用书。

图书在版编目(CIP)数据

经典游戏场景原画剖析/谌宝业，刘若海编著. --北京：清华大学出版社，2015(2024.9 重印)
(游戏美术设计宝典)
ISBN 978-7-302-37702-3

Ⅰ. ①经… Ⅱ. ①谌… ②刘… Ⅲ. ①动画—技法(美术) Ⅳ. ①J218.7

中国版本图书馆 CIP 数据核字(2014)第 190507 号

责任编辑：张彦青
封面设计：杨玉兰
责任校对：马素伟
责任印制：丛怀宇

出版发行：清华大学出版社
　　　　网　　　址：https://www.tup.com.cn, https://www.wqxuetang.com
　　　　地　　　址：北京清华大学学研大厦 A 座　　　邮　　编：100084
　　　　社 总 机：010-83470000　　　　邮　　购：010-62786544
　　　　投稿与读者服务：010-62776969, c-service@tup.tsinghua.edu.cn
　　　　质量反馈：010-62772015, zhiliang@tup.tsinghua.edu.cn
　　　　课件下载：https://www.tup.com.cn, 010-83470236
印 装 者：涿州市般润文化传播有限公司
经　　销：全国新华书店
开　　本：185mm×260mm　　　印　张：25.25　　　字　数：615 千字
　　　　(附 DVD 2 张)
版　　次：2015 年 1 月第 1 版　　　印　次：2024 年 9 月第 7 次印刷
定　　价：88.00 元

产品编号：050668-01

游戏原画属于数字绘画范畴，是从传统绘画艺术演变而来的。随着电子游戏的不断发展和成熟，数字绘画艺术的影响也在日益加深，游戏原画的商业元素设计更加成熟，优秀作品也层出不穷，形成一种新兴的流行绘画门类，受到众多绘画爱好者的喜爱。

进入 21 世纪，在不断创造经济增长点和经济效益的同时，动漫游戏已成为人们娱乐生活的一部分，成为一种新兴产业，也带来了新的审美情趣和价值理念。游戏的核心价值是给人们带来欢乐和放松，游戏设计师在产品中呈现出来的天马行空般的想象力，构成了独具魅力的中国创意产业的文化内涵。

中华民族深厚的文化底蕴为中国数字娱乐及动漫游戏等创意产业的快速发展奠定了坚实的基础，近年来，中国游戏产业也涌现出大批优秀的研发机构，游戏研发实力也正在缩短与欧美、日韩等国之间的差距，无论在 MMO 网络游戏、网页游戏还是手机游戏领域，都不乏精品问世，呈现出前所未有的发展势头。越来越多的美术人才开始被游戏行业吸收，一些大学甚至开设了游戏动漫专业，教育机构也像雨后春笋般遍地开花，这些都从侧面反映了一点，那就是中国需要专业的游戏美术设计人员。

游戏原画设计作为游戏产品研发流程中的重要一环，也在工艺技法上不断走向成熟，许多优秀的中国游戏原画设计师的作品也屡屡斩获国际大奖。然而，从一名美术爱好者成长为一名优秀的游戏原画师，需要一个系统的训练和培养过程，需要大量的项

前 言

目经验的积累，作者在游戏 CG 行业具有十余年的从业经历，拥有丰富的游戏美术设计经验。从最早的 3D 模型设计，到角色原画及场景设计，熟悉不同类型游戏的美术设计流程和技术标准，为了给希望从事原画设计工作的朋友提供帮助，作者遂决定将多年游戏行业的开发经验进行一次梳理，并整合成系统的动漫游戏教学丛书，希望能给读者带来帮助！

本书的特点如下。

(1)以图文教程方式详细讲解游戏原画设计的各个板块设计制作过程。

全书配有大量插图，对知识点进行文字阐述并利用插图进行深入说明。在于 Photoshop 等绘图软件的使用窍门、设计理念、技法使用等内容进行研究时，图文并茂的讲解方式将会更加有助于读者学习和理解。

(2)绘制过程与应用实践相结合。

在介绍绘制技法的同时，辅以在游戏里的实际用途，为读者提供更全面的设计应用参考，让读者更立体地了解原画设计过程，以达到最佳的学习效果。

(3)为授课老师设计并开发了内容丰富的教学配套资源，包括配套教材、视频课件、考试题库以及相关素材资料。

由于作者经验有限，书中的疏漏之处在所难免，恳请读者指正。

目　录

第 1 章

游戏美术概述

1.1　游戏的起源和发展 ……………………………2
1.2　游戏美术概述 ………………………………2
1.3　游戏美术的作用和影响 ……………………3
　1.3.1　表现游戏故事题材 ………………4
　1.3.2　带给玩家身临其境的体验 ………4
　1.3.3　电脑硬件技术的极致表现 ………6
　1.3.4　提高人们对传统艺术的借鉴和思考 ……7
1.4　游戏美术设计师应该具备的条件 …………8
　1.4.1　绘画基础和表现能力 ……………8
　1.4.2　丰富的创作想象力 ……………11
　1.4.3　广博的知识和综合的艺术修养……12
　1.4.4　良好的沟通能力和团队协作能力 ……13
　1.4.5　电脑图形设计软件的使用技能 ……13
　1.4.6　深入了解一款游戏 ……………14
1.5　经典中文游戏回顾 …………………………14
　1.5.1　仙剑系列经典回顾 ……………14
　1.5.2　剑侠系列经典回顾 ……………18
　1.5.3　风色幻想系列经典回顾 ………22
1.6　自我训练 …………………………………28

第 2 章

游戏场景
设计理论

2.1　游戏场景概述 ………………………………30
　2.1.1　场景设计的原则 ………………31
　2.1.2　场景原画的风格分类 …………31
　2.1.3　场景原画的功能分类 …………32
2.2　如何设计优秀的场景原画 …………………34
　2.2.1　场景设计要清楚的问题 ………34
　2.2.2　场景原画设计流程 ……………34
　2.2.3　场景原画绘制案例 ……………34

目 录

2.3　游戏原画的透视基础 ……………………………38
　　2.3.1　透视的概念 ……………………………38
　　2.3.2　透视的规律与分类 ………………………39
2.4　自我训练 ………………………………………54

第 3 章
象牙帐篷

3.1　象牙帐篷背景分析 ……………………………56
3.2　绘制象牙帐篷的线稿 …………………………57
3.3　绘制象牙帐篷的明暗关系 ……………………58
　　3.3.1　绘制象牙帐篷的基础明暗 ………………58
　　3.3.2　绘制象牙帐篷的明暗调子 ………………62
　　3.3.3　明暗调子深入刻画 ………………………66
3.4　绘制象牙帐篷的色彩关系 ……………………71
　　3.4.1　绘制象牙帐篷的基础色彩 ………………72
　　3.4.2　象牙帐篷的色彩刻画 ……………………76
　　3.4.3　象牙帐篷的质感表现 ……………………80
3.5　自我训练 ………………………………………84

第 4 章
寂寞峡谷

4.1　寂寞峡谷背景分析 ……………………………86
4.2　绘制寂寞峡谷的线稿 …………………………87
4.3　绘制寂寞峡谷的色稿 …………………………87
　　4.3.1　绘制寂寞峡谷的基础色彩 ………………87
　　4.3.2　绘制寂寞峡谷的色彩 ……………………93
　　4.3.3　绘制寂寞峡谷的材质 ……………………105
4.4　自我训练 ………………………………………112

目　录

第 5 章

千年古树

5.1　千年古树背景分析 ……………………………114
5.2　绘制古树的线稿 ………………………………115
5.3　绘制古树的色稿 ………………………………115
　　5.3.1　绘制古树的基础色彩 ………………115
　　5.3.2　绘制古树的色彩关系 ………………122
　　5.3.3　刻画古树的色彩结构 ………………126
　　5.3.4　刻画藤叶的色彩结构 ………………135
　　5.3.5　色彩关系的整体调整 ………………141
5.4　自我训练 ………………………………………148

第 6 章

接天峰

6.1　游戏的概述 ……………………………………150
6.2　绘制接天峰的线稿 ……………………………151
6.3　绘制接天峰的明暗关系 ………………………151
　　6.3.1　绘制大体明暗关系 …………………151
　　6.3.2　明暗关系刻画 ………………………155
　　6.3.3　明暗关系整体刻画 …………………158
　　6.3.4　明暗调子深入 ………………………162
6.4　绘制接天峰的色彩关系 ………………………166
　　6.4.1　绘制接天峰的基础色彩 ……………166
　　6.4.2　刻画接天峰的色彩细节 ……………172
6.5　自我训练 ………………………………………178

第 7 章

上古神庙

7.1　上古神庙背景分析 ……………………………180
7.2　绘制上古神庙的线稿 …………………………181
　　7.2.1　神庙的透视分析 ……………………181
　　7.2.2　神庙线稿的确定 ……………………182
7.3　绘制上古神庙的明暗结构 ……………………182
　　7.3.1　绘制神庙的明暗关系 ………………182
　　7.3.2　调整神庙的明暗结构 ………………189

目 录

 7.3.3 刻画神庙的明暗细节 ······················ 195

 7.3.4 整体明暗调整 ·························· 202

 7.4 绘制封印石雕的明暗结构 ·················· 216

 7.4.1 绘制石雕的线稿 ······················ 216

 7.4.2 绘制石雕的基础明暗关系 ················ 217

 7.4.3 刻画石雕的明暗关系 ·················· 220

 7.5 绘制上古神庙的色彩关系 ·················· 231

 7.5.1 绘制上古神庙的基础色彩 ················ 231

 7.5.2 绘制上古神庙的材质效果 ················ 234

 7.5.3 绘制上古神庙的特殊光效 ················ 245

 7.6 自我训练 ····························· 248

第 8 章

地精冶金厂

 8.1 游戏背景分析 ·························· 250

 8.2 绘制冶金厂的线稿 ······················ 251

 8.3 绘制冶金厂的明暗关系 ··················· 252

 8.3.1 绘制冶金厂的明暗关系 ················· 252

 8.3.2 明暗关系深入 ······················ 255

 8.3.3 明暗关系整体刻画 ·················· 262

 8.3.4 纹理细节调整 ······················ 267

 8.4 绘制冶金厂的色彩关系 ··················· 271

 8.4.1 绘制基础色彩关系 ·················· 271

 8.4.2 色彩关系刻画 ······················ 275

 8.5 绘制冶金厂的光影效果 ··················· 287

 8.6 自我训练 ····························· 290

目 录

第 9 章

空中长廊

9.1　空中长廊背景分析 …………………………… 292

9.2　绘制空中长廊的线稿 ………………………… 293

9.3　绘制空中长廊的明暗关系 …………………… 294

　9.3.1　绘制基础明暗关系 ……………… 294

　9.3.2　明暗结构刻画 …………………… 302

　9.3.3　整体明暗调整 …………………… 309

9.4　绘制空中长廊的色彩关系 …………………… 338

　9.4.1　绘制空中长廊的基础色彩 ……… 338

　9.4.2　绘制空中长廊的材质效果 ……… 344

　9.4.3　色彩关系刻画 …………………… 352

9.5　调整空中长廊的环境氛围 …………………… 366

9.6　自我训练 ……………………………………… 372

附录

游戏场景原画欣赏 ……………………………………… 373

第1章
游戏美术
概述

本章介绍游戏的起源和发展、游戏美术概述等
方面的内容，重点介绍游戏美术的作用和影响以
及成为游戏美术设计师的必要条件。

◆教学目标

·了解游戏的起源和发展

·了解游戏的概念

·了解游戏美术的作用和影响

·了解游戏美术设计师所要具备的条件

◆教学重点

·掌握游戏美术的作用和影响

·掌握游戏美术设计师应具备的条件

1.1　游戏的起源和发展

　　2013 年是中国游戏大发展的一年,无论从游戏用户数量还是市场规模上较 2012 年都有大幅增长。据《2013 年中国游戏产业报告》显示,我国的游戏用户达到 4.9 亿人,其中客户端网络游戏用户达到 1.5 亿人,网页游戏用户数达到 3.3 亿人,移动游戏用户数达到 3.1 亿人。游戏实际销售收入达到 831.7 亿元,比 2012 年增长了 38.0%。不难看出游戏在如今社会中日益流行和风靡的程度。

　　什么是游戏? 早期的游戏并非为娱乐而生,而是一个严肃的人类自发活动,怀有生存技能培训和智力培养的目标。在动物世界里,游戏是各种动物熟悉生存环境、增强相互了解、练习竞争技能,从而获得"物竞天择"的一种生存能力的活动。在人类社会中,游戏不仅仅保留着动物本能活动的特质,更是为了自身发展的需要创造出多种多样的游戏活动。游戏有智力游戏和活动性游戏之分,前者如下棋、积木、打牌等,后者如追逐、接力及利用球、棒、绳等器材进行的活动,多为集体活动,并有情节和规则,具有竞赛性。当前的"游戏"多指各种平台(电脑、游戏机、手机等)上的电子游戏。电子游戏最大的特点在于人机交互,即通过电子设备的人工智能(AI)代替了原来的真实对手,玩家能够通过游戏软件将自己的想法转换成指令,再通过设备运算使游戏产生不同的行为和结果,最终战胜对手,达成游戏目标。电子游戏有单机版和网络游戏。

1.2　游戏美术概述

　　我们在游戏中所能看到的一切以画面表现形式出现的元素都属于游戏美术范畴,包括游戏场景、游戏角色、游戏动画、游戏特效、游戏界面等。与传统的美术设计相比,游戏美术的最大特点是要"耐看",因为玩家在游戏的过程中,会长时间观察游戏画面,容易产生视觉疲劳,而且近距离对着游戏画面,不难发现美术设计上的"瑕疵",因此从事游戏美术设计,更加需要注重细节,如图 1-1 所示。

图 1-1 《剑侠情缘三》游戏截图

　　游戏美术需要团队合作,大致由场景原画设计、角色原画设计、场景建模、角色建模、角色动作、界面设计等人员组成。研发开始时,策划人员会把策划文档交到原画设计师手中,原画设计师则根据策划架构的世界观和文档描述,来进行场景、角色的原画设计,然后交由主美审核通过后,再交由3D 设计人员建模,在此阶段,原画设计师需要不断和策划、3D 建模人员、主美之间沟通交流,最终完成角色和场景物件的制作,并导入编辑器进行后期编辑。

　　一款游戏吸引一名玩家的不只是游戏的画面,还涉及操作、剧情、系统等众多因素。因此,作为一名优秀的游戏原画设计师,不但要有自己的设计风格和思想,还需要同策划、程序,甚至市场人员进行良好的沟通,切实从玩家心理、市场需求、游戏剧情的角度出发,才能制作出能够真正打动玩家、让人记忆深刻的经典游戏作品,如图 1-2 所示。

图 1-2 《暗黑破坏神 3》游戏场景原画

1.3　游戏美术的作用和影响

作为游戏开发团队中,通常最为庞大的部门,游戏美术的重要性毋庸置疑。对于玩家来说,画面是游戏的"第一印象",人们喜欢和向往美好的事物,无论游戏的故事情节多么引人入胜、游戏的各类操作多么流畅自然,都不如"第一印象"的画面来得直观。抛开其他因素,男性玩家喜欢生化题材,女性

玩家喜欢卡通题材,其实在很大程度上还是受到游戏画面所营造的气氛感染所致,如图 1-3 所示。

图 1-3 《星空物语》游戏原画

1.3.1　表现游戏故事题材

　　游戏玩家的数量众多,没有任何一款游戏能够满足所有玩家的游戏喜好。比如《魔兽争霸》是一款很好的即时战略游戏,但是大部分女性玩家对这款堪称经典的游戏就没有太多的热情。所以一款游戏需要明确定位自己的玩家群体。

　　通常玩家在选择玩一款游戏时,首先考虑到的是画面是否精美、人物造型是否鲜活,并以此来判断游戏的品质和风格题材是否适合自己,以及确定这款游戏是不是该尝试一下。比如,2005 年发售的次时代游戏《战神》一经推出,便以其酣畅淋漓的战斗、精彩的古希腊诸神之战的故事情节和完美的艺术设计,赢得了无数硬派动作游戏玩家的欢迎,而后推出的 PS2 平台最强动作游戏《战神 2》也凭借其强大的故事阵容、精彩的谜题设置以及史诗般的游戏氛围让众多玩家赞不绝口,如图 1-4 所示。

图 1-4 《战神 2》油画般品质的画面效果

1.3.2　带给玩家身临其境的体验

　　一款好的游戏,除了精彩的系统设定,还应该具备完整而系统的故事背景。细数东西方游戏的经典之作,可以发现,无论是历史故事、文学名著、上古神话还是科幻小说,游戏设计师几乎搜罗了

所有可以用来借鉴的故事题材。比如东方题材的经典作品《三国志》、《斗战神》(图 1-5)、《仙剑奇侠传》、《轩辕剑》、《鬼武者》等。再如西方题材的经典游戏《魔兽世界》、《暗黑破坏神》、《战神》、《使命召唤幽灵》(图 1-6)、《反恐精英》等。这些游戏款款经典,脍炙人口,为众多玩家津津乐道。

图 1-5 《斗战神》场景原画

图 1-6 《使命召唤:幽灵》游戏截图

对于开发游戏的美术设计师来说，工作中需要解决的最大问题就是如何再现故事背景中的环境和人物,让玩家能够在游戏的同时,感受恰如其分的环境氛围,并沉浸其中。以《魔兽世界》为例,那种宏大而深邃的场景氛围,配合紧张舒缓的音乐效果,表现出游戏情节的复杂和神秘,让玩家难以抑制地沉醉和痴迷,如图 1-7 所示。

图 1-7 《魔兽世界》场景原画设计

　　当然，游戏故事背景中所描述的房屋、家具、地貌等具体是什么样子已经很难再去考证。所以要求游戏美术设计完全真实合理地再现时代样貌，是不可能实现的。但是在已有素材资料的基础上进行必要的夸张和设计，制作出玩家认为真实合理的场景、角色等，同样要花费大量的心思去琢磨和考究。

　　比如在《使命召唤：现代战争3》游戏中，玩家可以扮演俄国联邦国家安全局、第22特种空勤团、美军坦克炮手等角色。游戏剧情包含大量的枪战动作场面，玩家可以操控诸多的载具，例如美装甲师方面的AC-130重型攻击机和坦克等。紧凑且合理的故事安排与作战方式，让玩家真正融入角色，从游戏中体会到战场的残酷和惨烈，如图1-8所示。

图1-8　《使命召唤：现代战争3》场景

1.3.3　电脑硬件技术的极致表现

　　电脑游戏能够展现计算机软硬件技术的较高水平。计算机厂商，特别是硬件厂商十分注意硬件与游戏软件的配合。很多硬件厂商都主动找到游戏软件开发公司，要求为其制作能够展现下一代芯片卓越性能的游戏。所以有很多游戏在开发时所预设的机器配置都很超前，以配合新一代硬件芯片的发售。因此，现在的3D游戏画面也越来越真实和漂亮，如图1-9所示。这样便也不难理解，为什么我们在玩新游戏的时候，总是发现自己的电脑配置永远不够用。

图1-9　《孤岛危机3》游戏画面

1.3.4 提高人们对传统艺术的借鉴和思考

游戏被称为"第九艺术",艺术性是游戏无法丢弃的。这对游戏美术设计来说是一个巨大的考验。特别是开发一款中国传统题材游戏的过程,简直就像一场噩梦。因为中国的历史博大精深,随着不同朝代和地域的变化,人物服饰、房屋建筑也风格各异,都需要设计者去进行大量的资料收集,从而进行设计和风格的定位,毕竟国产游戏的主要市场是一个有着五千年文明历史的民族,玩家的欣赏水平和历史常识也颇为不俗。

许多经典的游戏作品都会选择三国历史背景为题材,如图1-10所示。一方面是三国里面的人物个性鲜明,独具魅力,另一方面是三国中"火烧赤壁"、"千里走单骑"这些故事充满了传奇色彩,让玩家热血沸腾。同样,类似的题材仍有很多,比如仙侠、武侠、西游题材都有比较成功的作品。

图1-10 《赤壁》游戏壁纸

配合着唯美靓丽的风格和画质,《剑网3》向游戏玩家们展现了婉约柔美的大唐江湖,精巧而华丽的服装系统、中国古典而时尚的设计元素以及各种独特鲜明的门派颜色,无不带给广大玩家以赏心悦目的美好感受。而在游戏的同时,玩家还可以伴随着悠远而磅礴的音乐,来品味中国文化的深厚底蕴,如图1-11所示。

图1-11 《剑网3》显露出东方文化的深厚底蕴

GAME ART DESIGN BIBLE | 游戏美术设计宝典

1.4 游戏美术设计师应该具备的条件

目前,在游戏产业高速发展的同时,也存在不少问题,较为突出的有三个方面。除了成本压力和产权问题依然存在,人才不足也严重制约着产业的发展,导致挖墙脚等恶意争抢人才现象多发,游戏人才的身价也水涨船高。那么,要想成为一名优秀的游戏美术设计师,需要具备哪些方面的素质呢?

对于从事游戏美术设计工作的人来说,掌握相关的基本知识很有必要。包括美术基础、软件技能训练、综合艺术素养、沟通能力等。了解美术设计师应该具备的条件,并进行有针对性的学习和积累,可以帮助大家事半功倍地完成工作任务。

1.4.1 绘画基础和表现能力

基本扎实的美术素描功底可以使我们的设计工作周期更短,风格定位更加明确,当然对游戏的整体美感也就把握得更加准确。对于游戏美术设计来说,看重的是游戏美感而不是在这款游戏中应用了什么样的技术。

(1)速写

速写是一种在较短时间内概括且生动地表现人物、生物或建筑风景的形象和动态的绘画方法,是捕捉人物生动姿态的重要手段。要画好速写,首先需要了解人的大体结构和比例,把握人物动态规律,掌握正确的观察方法,熟练地运用造型技法,同时还要具备形象的记忆和默写能力。其次还需要有较好的三维立体空间的结构概念,对透视的原理理解及应用比较准确。速写主要表现形式有两种:人物速写和场景速写。

人物速写主要注重的是运用线条来表现角色的动态或静态造型基础,瞬间抓住角色的形态变化,如图 1-12 所示。

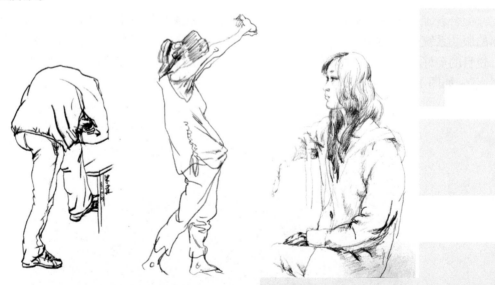

图 1-12 人物动态速写

场景速写主要是运用三维空间的结构关系表现场景的透视及光影变化,更好地表现建筑与地表之间的景深空间,如图 1-13 所示。

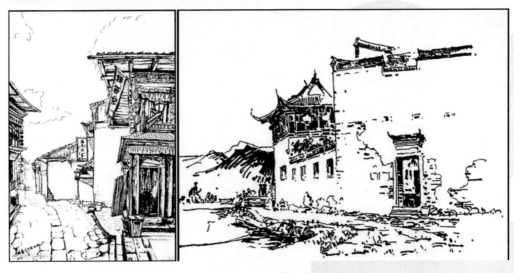

图 1-13　场景速写

（2）明暗结构素描

　　明暗结构素描是通过线结构的运用，直接体现和暗示角色或场景的体积、远近、方位和对比等特性，表现出物体内外部组合关系及前后左右的空间状态。明暗结构素描结合物体基础造型或光影关系表现明暗色调层次，强调物体本质的实在的形体结构，所以表现物象的效果明确、肯定、清晰和刚劲有力。

　　明暗结构素描在人物表现方面尤其凸显，逐步形成为一项独特的人体素描艺术，如图 1-14 所示。

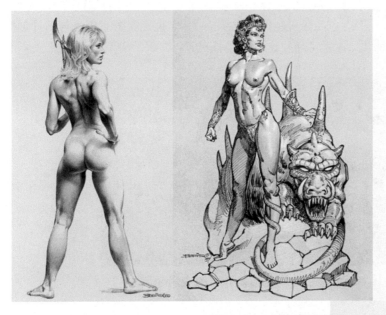

图 1-14　人体素描艺术

　　明暗结构素描不但人物方面形成独特的艺术形式，而且广泛应用于现代建设的各个领域中，如建筑、园林、工业设计等图纸绘制上。明暗素描在刻画场景空间关系方面也有比较丰富的表现力，如图 1-15 所示。

图 1-15　场景明暗素描

（3）色彩与色彩关系

人对色彩感觉的完成，要有光，要有对象，要有健康的眼睛和大脑。任何有色物体也都存在于一定的空间之内，它们的色彩也必然与周围邻接的物体相互影响、相互制约，从而形成一定的关系，这就是色彩关系。它的变化规律就是固有色与条件色的对立统一规律。色彩在游戏角色与场景创作中的巧妙应用，可以给人以清新、明朗、热情、冷静、压抑等不同的感觉，赋予游戏世界自然多彩的变化，如图 1-16 所示。

图 1-16　色彩在游戏美术设计中的应用

（4）人体结构

人体结构是指人体各个局部在分离状态时的构造和它们在并存状态时的结合。与人体运动中的特点不同，结构是将人体处于相对静止状态来分析、研究人体在空间存在的种种形式。人体结构内容庞大，在美术领域主要针对比例、解剖结构、空间结构和形体结构四个部分进行研究和分析。人体基本结构如图 1-17 所示，人体肌肉结构如图 1-18 所示。

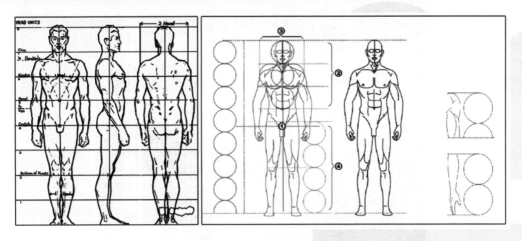

图 1-17　人体基本结构

图 1-18　人体肌肉结构

1.4.2　丰富的创作想象力

　　游戏美术设计与传统美术创作不同。游戏原画师要把策划文档中的文字描述转化为形象的画面,为后期的游戏美术制作(建模、动画、特效等)提供参照和依据。而且要求的数量多、时间短、质量高,这已经不是单纯的艺术创作,更像是流水线作业。因此,原画设计对一个游戏的风格、画面、表现手法都起到一个决定性的作用,甚至原画设计的水准直接影响到整个游戏的品质。

　　如果没有丰富的想象力和平时的积累,原画设计师会在短时间内出现创作瓶颈,甚至失去创作灵感。其次是后期的 3D 制作阶段,美术设计师需要制作大量的贴图、动作和特效文件,实现效果各异的场景和角色,以带给玩家不同的游戏氛围体验。这同样要求美术设计人员平时搜集大量的美术素材,注重创作灵感的积累和培养,如图 1-19 所示。

图 1-19 绘画艺术鉴赏

1.4.3 广博的知识和综合的艺术修养

　　游戏原画设计和纯美术绘画一样,要时刻保留个人的风格特点,我们可以借鉴他人的风格和技法,作为学习的参考,在模仿中逐渐融合为自己的风格,但不能受到他人画风的影响和限制。因此,要想成为一名合格的原画师,就要了解不同风格的美术作品,比如欧美画风、日韩画风以及中式风格的原画作品等,如图 1-20 所示。甚至要深入分析作品的历史背景、文化差别和创作思想,让自己的艺术素养更加全面。

图 1-20 不同风格原画设计

1.4.4 良好的沟通能力和团队协作能力

设计过程中策划的想法需要美术来表现,然而很多表现的细节很难和策划设想得完全一样,中间不可避免地要进行多次反复的修改,甚至重新设计。如果要做一个好的游戏美术设计者,要具备良好的沟通和团队协作能力,而不是一意孤行,孤芳自赏。要知道一个人完成所有的设计工作是非常不现实的事情。游戏是一个整体,玩家只认作品不认人,好的游戏作品需要所有参与美术设计的人员能相互了解,甚至和策划、程序部门之间也要打交道,才能最终制作出让玩家认可的作品。许多游戏公司为设计人员提供了宽松而便捷的工作环境,也是为方便部门之间的沟通和协调,如图 1-21 所示。

图 1-21 宽松而便捷的工作环境

1.4.5 电脑图形设计软件的使用技能

每个游戏开发公司都在关注行业技术的变化和进步,因为每次新技术的诞生会带来很多的改良和进步,可以有效提高画面效果和制作效率。美术设计者不仅要会用电脑图形图像设计软件来表现自己的作品,更要学会利用软件技术来提高自己的设计水平和效率。游戏美术制作的常用软件包括 3dsmax(图 1-22)、Maya、Photoshop、Zbrush、Bodypaint 等,这些软件功能强大,但只有不断地学习和使用,才能熟练地掌握。

图 1-22 使用 3dsmax 制作游戏角色

1.4.6 深入了解一款游戏

游戏美术设计师不但要熟悉游戏制作的所有环节,还要了解玩家的心理。任何一家公司也不会把游戏的核心设计交给从来不玩游戏的人来完成。当然,深入了解游戏不代表一定把游戏玩得纯熟,但至少要让自己做到身临其境,融入游戏。因为只有这样,才能充分体会到游戏的娱乐性,并产生快乐或不满的想法。这个过程就是了解游戏的过程,在此基础上你做出的设计,比如游戏环境、角色动作、技能效果才具有客观比较的参考和标准,至少做到让自己认可和接受。如果确实没有那么多的时间让你了解很多的游戏,那就从一个自己比较感兴趣的类型开始。

1.5 经典中文游戏回顾

自从电脑游戏诞生以来,游戏行业作为最有前途的产业之一,发展速度愈加迅猛。1986 年到 1994 年,正是世界游戏行业的黄金时代,欧美在电脑游戏领域披荆斩棘,而日本则在电视游戏领域乘风破浪。全球游戏业暗流涌动,受到当时"玩物丧志"主流的文化评价和技术的瓶颈使得几乎没有内地公司涉足这个行业。

如今,游戏行业已发展到了一个巅峰,它们能极大满足人类的精神文化需求,已成为现代生活中不可缺少的精神文化产品。在这一发展的过程中,也涌现了大量国产的优秀游戏。这些游戏的发展史,有辉煌,也有低谷,有幸福的喜悦,也有痛苦的回忆。接下来,我们就一起回顾几款经典的中文游戏。

1.5.1 仙剑系列经典回顾

《仙剑奇侠传》系列脍炙人口,可以说影响了一代人。这个系列有过辉煌,也有过低谷。不过,这个系列让无数的玩家为之倾倒,为之疯狂。下面我们就来回顾一下,这个永恒的经典。

1.《仙剑奇侠传》开创巅峰

《仙剑奇侠传》DOS 版 1995 年 7 月 10 日出品,如图 1-23 所示。由大宇资讯狂徒创作群制作,后来又出现了《仙剑奇侠传 WIN95 版》、《仙剑奇侠传 98 柔情篇》、《新仙剑奇侠传》、《新仙剑奇侠传电视剧 XP 纪念版》这几个版本。《仙剑奇侠传》游戏情节凄美动人,音乐优美动听,美工细腻,人物性格鲜活,是轰动一个时代的中文 RPG 游戏——5 天发售近万套,在玩家投票排行榜上连续 6 年稳居榜首。

《仙剑奇侠传》的主线剧情就足够迷倒一片玩家了。憧憬江湖的热血青年李逍遥、身世成谜的神仙一样的少女赵灵儿、外刚内柔的名门侠女林月如和古灵精怪的白苗巫女阿奴,都成为玩家心中不可动摇的形象。结尾处拜月教主跟水魔兽合体引发大洪水,赵灵儿跟他同归于尽。雨过天晴,可是赵灵儿一去不复返,一根天蛇杖从天而降插在李逍遥面前的地上,这让很多玩家眼眶湿润。可是这还没完,李逍遥离开苗疆,走在积雪覆盖的道路上,剧

图 1-23 《仙剑奇侠传》

情中已经死去的林月如在前方带着动人的笑容重新出现，怀里还抱着李逍遥跟赵灵儿的孩子……林月如究竟是死是活？情景究竟是真还是幻？游戏主题升华到了一个新的高度，给大家无限的思考空间。

情节感人，战斗起来也是别有一番风味。一开始在仙灵岛的战斗，绿色怪物猥琐的"哈哈哈哈哈"的笑声笔者至今记忆犹新，后面的一些战斗、一些细节在当时也成了大家一起探讨的话题，比如在鬼阴山如何干掉石长老、如何偷试炼果让技能发挥变态威力、如何在圣姑家门口无限摘鼠儿果换金蚕王、如何不用隐蛊不用酒神就虐杀拜月教主……现在想起来，仍然觉得这些东西很有意思。

还有不得不说的，那就是背景音乐。战斗起来很爽？每个场景都很有感觉？看着剧情就看哭了？看见拜月教主就想揍？这些很大程度上都要归功于音乐煽情。最典型的就是刘晋元和彩依的那段情节中的背景音乐《蝶恋》，其动听程度和情景感已经不能用语言形容了。好多女性玩家看着彩依的回忆，听着背景音乐《蝶恋》，刚看一半眼泪就出来了。

可以说，《仙剑奇侠传》已经不只是一个游戏，而是上升到了一种文化，影响了一代人。

2.《仙剑奇侠传2》美好破灭

《仙剑奇侠传2》（图1-24）是2002年出品，由大宇资讯新狂徒创作群及DOMO小组携手制作。故事情节衔接《仙剑奇侠传》，是以李逍遥的同村小孩王小虎为主角。王小虎长大成人了，跟李逍遥的女儿李忆如、流着妖怪的血的苏媚、仙霞派女弟子沈欺霜展开了一轮新的冒险。《仙剑奇侠传2》的预告片让很多玩家都充满了期待，可是大家的美好幻想在玩到了《仙剑奇侠传2》之后就灰飞烟灭了。

图1-24 《仙剑奇侠传2》

《仙剑奇侠传2》的剧情把《仙剑奇侠传1》所留下来的谜做了交代，只是从长度和质量上来看都远远不如《仙剑奇侠传1》。《仙剑奇侠传2》的战斗系统基本上沿袭了《仙剑奇侠传1》，炼蛊和御灵是创新系统，但平衡性做得比较差。

实际上延续《仙剑奇侠传》是个不错的题材，如果能像《仙剑奇侠传》那样用心去做，一定能做成一款超越前作的游戏。可是《仙剑奇侠传2》在各方面都体现出"赶工"这两个字，最后出来也是个半成品。本来《仙剑奇侠传》是在悲剧之后，给玩家留下了一个美好的幻想的，《仙剑奇侠传2》的出现让这美好的幻想灰飞烟灭。还好《仙剑奇侠传2》并不是一个终点。

3.《仙剑奇侠传3》力挽狂澜

就在针对《仙剑奇侠传2》的骂声还没有完全平息的时候，《仙剑奇侠传3》在2003年开始发售，制作团队为上海软星。《仙剑奇侠传3》（图1-25、图1-26）使用了3D引擎，并且大幅改进了战斗系统，创作了新的剧情，使用了优美动听的音乐，赢得了很高的人气，被评为2003年最出色的RPG游戏之一。

《仙剑奇侠传3》的剧情是发生在《仙剑奇侠传1》大概50年前的，讲述了整天幻想当剑仙的当铺小伙子景天，经过一番冒险最后真正成为剑仙的故事。《仙剑奇侠传3》创立了新的世界观，引入了"六界"和前世转生的概念，成为剧情中的亮点。剧情中景天一会儿跑到神界，一会儿又跑到鬼界，情节极具吸引力。人设也恢复到《仙剑奇侠传1》的风格，人名都使用中药名称，雪见、紫萱、长卿这样的名字叫起来感觉也不错。二号女主角龙葵人格分裂的设定在国内RPG史上还是首创。美工回复到了唯美的风格，《仙剑奇侠传2》扎眼的画风终于一去不复返了。

战斗系统变成了半即时制,技巧性很重要。另外魔剑养成系统、当铺经营系统也都十分吸引人。只是《仙剑奇侠传3》的系统上还是存在一些问题。比如迷宫里不能随时存档,平均一个多小时才能存一次! 如果机器稳定性差,玩《仙剑奇侠传3》的时候是比较郁闷的。

图 1-25 《仙剑奇侠传 3》

图 1-26 《仙剑奇侠传 3》

4.仙剑 3 问情篇(迎接喝彩)

上海软星在 2004 年又推出了《仙剑奇侠传3 外传·问情篇》,如图 1-27 所示。这部外传仍然使用《仙剑奇侠传3》的引擎,总体系统上也是沿袭《仙剑奇侠传3》,一些不完善的地方也一起继承了。《问情篇》的剧情也还算可以,是延续《仙剑奇侠传3》的剧情,人物刻画方面也很下功夫,可是迷宫变得更加复杂,这么一来,玩家就要分出很大一部分精力来研究如何通过那些变态的迷宫,剧情反倒被淡化了,人称"问路篇"。不能随时存档的问题变得更加严重。《仙剑奇侠传3》的推出,又吸引了一批新的仙迷。骂声停止了,迎来的是喝彩声。虽然存在的问题不少,不过总体上来说已经是很成功了。

图 1-27 《仙剑奇侠传 3 外传·问情篇》

5.《仙剑奇侠传 4》再创辉煌

终于,2007 年 8 月,上海软星出品的《仙剑奇侠传4》正式发售。《仙剑奇侠传4》是一款相当成功的作品,如图 1-28 所示。人设换成了对技术要求更高的写实派,美工在保留《仙剑奇侠传1》风格的基础上做得更加精细,新的 3D 引擎让画面更加精美,剧情方面也达到了接近《仙剑奇侠传1》的深度。

《仙剑奇侠传4》把《仙剑奇侠传3》的世界观发扬光大，六界的概念变得更加清晰，男主角云天河又在界与界之间跑路。人物特点鲜明，云天河的没头没脑、韩菱纱的侠女性格、柳梦璃内心的矛盾、慕容紫英的观念转变都表现得淋漓尽致。故事的主题是"我命由我不由天"，引发了玩家对善与恶、正与邪的思考。结尾是100年之后，面容跟百年之前无差别的云天河双目失明从山顶的木屋中慢慢走出，遇到面容同样无变化的柳梦璃，旁边一个菱纱之墓和一个无字的坟墓，这又给大家广阔的思考空间，跟《仙剑奇侠传1》的结尾同样有深度，震撼了每一位玩家的心灵。

《仙剑奇侠传4》使用了比较完善的半即时战斗系统，除了修正了一些不完善的地方之外，在平衡性方面又有了比较大的改变。攻击魔法变得逊色，辅助魔法得到重视。装备不光可以自己找材料打造，还可以锻造、注灵，让装备的品质更上一层楼。

图 1-28 《仙剑奇侠传4》

练级在《仙剑奇侠传4》中也不是什么太费时间的事情，只要掌握了地点和技巧就可以在短时间内快速刷级。在游戏中可以依靠技术同时跟多组怪物发生战斗，特别是鬼界，一次最多能引8组怪，性价比相当高。还有很多细节上的东西，引起玩家之间的广泛讨论，这一点跟《仙剑奇侠传1》的状况很像。

《仙剑奇侠传4》也还存在着一些问题。防拷系统让游戏变得很卡，后来赶快发了个补丁才算解决了问题。还有，迷宫虽然变得不太复杂了，可还是不能随时存，还好有修改器可以解决这个问题。《仙剑奇侠传4》非常成功，不仅让《仙剑奇侠传3》的玩家满意，也让《仙剑奇侠传1》的老玩家找回了仙剑的感觉。

6.《仙剑奇侠传5》梦想继续

在上软解散四年之后，由北软扛起的仙剑大旗再一次被高高举起，2011年7月7日《仙剑奇侠传5》正式发布，如图1-29所示。2011年11月《仙剑奇侠传5》获得2011年度CGDA大赛专业组最佳游戏3D（人物/场景）美术设计奖入围奖。2012年1月《仙剑奇侠传5》获得2011游戏产业年会评选的"2011年度十大最受欢迎的单机游戏"第一名。2012年7月《仙剑奇侠传5》获得巴哈姆特2012年游戏大赏的人气电脑单机游戏银赏、人气国产游戏金赏。2012年11月《仙剑奇侠传5》获得2012年度CG-DA大赛最佳游戏音乐制作奖优秀奖。

延续了16年的梦想再一次起航！

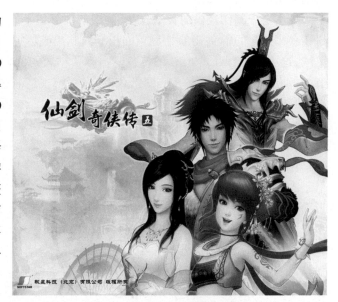

图 1-29 《仙剑奇侠传5》

1.5.2 剑侠系列经典回顾

对广大游戏玩家来说,《剑侠情缘》是中国游戏业的一个传奇。《剑侠情缘》的辉煌已经延续了11年之久,《剑侠情缘I》、《月影传说》、《剑侠情缘OnLine》、《剑侠世界》等一系列的经典之作,让中国所有喜欢武侠文化的玩家如痴如醉,全世界拥有数以百万计的"剑侠迷"。在欧美日韩外来游戏疯狂冲击中国游戏市场的时代,以《剑侠情缘》系列为代表的一批国内优秀的网络游戏坚守住了本土的游戏市场。

1.《剑侠情缘》

1995年,西山居游戏工作室在珠海成立,当时其创办人求伯君先生创办西山居的目的居然只是自己的爱好而已。但是,估计连求伯君先生本人也没想到,西山居在10年之后一跃而成为国内顶级游戏研发工作室。

图1-30 《剑侠情缘》

1996年3月,《剑侠情缘》制作组成立,耗时10个月,剑侠情缘单机版(图1-30)横空出世。

当时,大多数武侠RPG游戏都是产自台湾,剑侠情缘是大陆第一个角色扮演模式的游戏,不过作为后起之秀的《剑侠情缘》却有着后来居上的实力。《剑侠情缘》系列标志性的战斗系统衍生自美系RPG,采用了当时最为罕见的多支线、多结局的剧情构架。并且还大胆地抛弃令人厌烦的战斗切换场景方式,采用当时几乎从未被重视的即时战斗模式。

虽然由于制作经验的欠缺,游戏的细节部分还不能和当时国内同行相媲美,但凭借其独特的风格在众多优秀的中文RPG中脱颖而出。与《暗黑破坏神》之类美产游戏相比,《剑侠情缘》的情节成分更浓,这一点又有日式RPG的特色。摒弃了枯燥的回合制战斗,同时又有武侠RPG引人入胜的情节,触动了国内玩家埋藏在心底已久的武侠梦,在当时国内的游戏行业引起了巨大的轰动,一经推出,便获得当年《大众软件》"最佳RPG游戏"奖。而且1996—1997年间正值国内玩家爱国热情高涨的时期,对于国产游戏都有着相当宽容和支持的态度,于是《剑侠情缘》创造了当年游戏业销量榜首。相信至今都有不少玩家听到那首由西山居音乐大师罗晓音打造出的《剑侠情缘》依然感慨万分吧!《剑侠情缘》的成功,为金山的原创游戏开发之路开了个好头。

2.《剑侠情缘II》

1997年《剑侠情缘》制作末期,《剑侠情缘II》的制作计划就已经开始启动。1998年中开始设计引擎,游戏的大规模设计工作从1998年底开始进行。因此这款游戏的设计过程可以说是跨时三年。该作的开发费用预算将近300万元,总共制作人员将近30人。2000年6月,剑侠情缘完美续作《剑侠情缘II》(图1-32)终于正式发售。这标志着剑侠情缘系列逐渐走向成熟,《剑侠情缘II》描写了一出宋金交战、民族大义与儿女之情交融的武侠悲歌。《剑侠情缘II》不仅延续了剑侠情缘的可玩性,更延续着辉煌。

《剑侠情缘 II》的引擎采用 640×480 的分辨率和 16 位真彩色，地图面积非常庞大。游戏中人物的动作也相当细致，普通 NPC 都有 7 种动作，复杂的动作动画数在 25 帧以上，总动画帧数在 1000 幅以上，游戏中有 200 多个 NPC。与前作相比，本作最大的变化自然就是其《暗黑破坏神》式的即时战斗系统，敢于创新的西山居大侠们舍弃了中国武侠游戏的看家本领——回合制战斗。这不能不说又是一次大胆的尝试，因为此前中国虽然有即时战斗的游戏，但无论画面还是操作，都原始得很，根本就无法与国外的《暗黑破坏神》一类的游戏相比。因此，这款

图 1-31 《剑侠情缘 II》

ARPG 游戏一上市便大获成功，更是创下当时国产游戏零售销量的新高销量，达到了 20 万套。

3.《剑侠情缘外传之月影传说》

2000 年 4 月，西山居开发《剑侠情缘外传之月影传说》。这款游戏的开发时间长达 14 个月，制作组成员有 30 多人，其中仅美术人员就有 20 多人。这款游戏是西山居成立以来制作规模最为庞大的，可见金山对于剑侠情缘这个品牌有多么重视。自从《剑侠情缘 2》成功发布后，西山居随即开始了外传的开发工作。全新的外传将在剧情结构、人物性格、战斗模式以及场景渲染等多个方面表现出比前作的进步：超过 100 个的故事事件将使游戏过程紧张而充实；鲜明人物的性格将使你仿佛身处大师构造的武侠世界；而场景的渲染更是达到了国内电脑美术的先进水平。

在外传的剧情方面，设定了多重结局达 7 种以上，根据玩家的喜好演绎出不同个性的你，由于你的选择可以直接改变游戏其他角色，乃至 BOSS 的命运。故事流程中的事件达 100 多个，游戏中潜伏的人性在这里也有完美的体现，名利的诱惑、情缘的纠葛、朋友的忠义，孰轻孰重？……故事发展路线的不同选择，也影响着主角的正邪值和情感值，从而决定不同的故事结局。

月与影的爱恋，有多少玩家现在还在为杨影枫的结局而争论不休？又有多少玩家为了那 7 种结局而通宵研究攻略？2001 年 7 月，伴随中国申奥，《剑侠情缘外传之月影传说》（图 1-32）隆重

图 1-32 《剑侠情缘外传之月影传说》

上市，《剑侠情缘外传之月影传说》豪华版销量惊人，一举取得了 15 万套的销量，创下年度新高。在良好的市场反响之下，《剑侠情缘外传之月影传说》出版了繁体版和日文版，打入了我国台湾和日本市场，同样取得了不俗的成绩。直到现在，《剑侠情缘外传之月影传说》仍是许多玩家最喜欢玩的 RPG 之一。

4.《新剑侠情缘》

从二代开始,剑侠系列的战斗模式转为暗黑类的动作式,在二代及其外传月影传说成功之后,暗黑式动作 RPG 系统成为《剑侠情缘》系列的最大卖点,基于《剑侠情缘》系列在国内的巨大影响力,以新系统让剧情上最为精彩的一代重生也算是合情合理。《新剑侠情缘》的公布正值《新仙剑奇侠传》发售之后,当时"新仙剑"毁誉参半,让人们对于"新剑侠"也是充满怀疑。西山居为本作投入了 40 多名研发人员,力图最为华丽地与玩家们再续情缘。

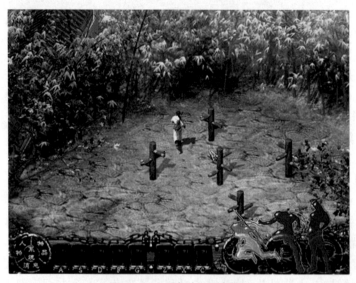

图 1-33 《新剑侠情缘》

2002 年 12 月推出的《新剑侠情缘》(图 1-33)是剑侠单机系列的终结版。它连贯了《剑侠情缘》系列的故事和完善了《剑侠情缘》系列化进程。在剧本上,为了忠实于原作,没有做很大的改动。但游戏可玩性上的进步确实是与一代不可同日而语。首先,游戏沿用目前最流行的即时战斗方式;其次,游戏的地图场景共有 110 张左右,不仅数量多,而且扩充了每张地图中游戏的内容,从而使游戏内容更加紧凑丰富。在地图方面的改进还有引入了室内地图的概念,在玩家进入室内之后,地图会自动切换,这样的好处在于更能体现场景的细节。在武器装备方面,除了继承剑侠系列丰富、华丽的特点之外,更引入了暗器的概念,使用暗器往往会在大规模的战斗时,有扭转乾坤的效果。另外,为了丰富游戏的表现形式,《新剑侠情缘》中引入了诸如博彩、华容道等小游戏。在玩家进入某些特定的设施或遇上某些特定的 NPC 时,这些小游戏就会出现。

特点虽多,但是缺点也不少。在开头 CG 动画的设计上缺乏民族感,给人模仿外国游戏动画的感觉;游戏内容号称多结局,但并没有将游戏内容充分展开,情节过于短小简单,几个结局给人的震撼感并不很强;游戏的平衡性以及游戏菜单界面给玩家的舒适感有待加强。这些都成了新剑侠的致命缺点,以至于复刻的版本受欢迎程度远不如剑侠二和月影传说。

5.《剑侠情缘网络版》

2003 年 7 月,金山在涿州影视基地召开千人古装大会,隆重推出耗资 1500 万元、历时三年研发的中国武侠扛鼎大作——《剑侠情缘网络版》(图 1-34),标志金山进军网游市场。2003 年,韩国网游大举进入中国,国产网游《剑侠情缘网络版》在众多韩游中异军突起,广受赞誉,狂揽"2003 年度最受欢迎民族网游"、"2003 年

图 1-34 《剑侠情缘网络版》

最受欢迎网络游戏"、"最佳音乐网络游戏"等数十项业界大奖。目前，《剑侠情缘网络版》已在海外市场推出各种语言版本，成功登录马来西亚、新加坡、越南、泰国及中国香港和台湾等地运营，全面掀起一股武侠旋风。

6.《剑侠情缘网络版2》

2005 年，金山推出《剑侠情缘网络版2》，如图 1-35 所示。在游戏中，2D 地图与 3D 人物的完美融合，八卦灵石装备的新颖玩法，玩

图 1-35 《剑侠情缘网络版 2》

家与玩家的互动交流系统的创新，让众多玩家眼前一亮。并邀请著名武打明星甄子丹为其游戏代言。在 2005 年创下 30 万人同时在线的国产网游新高，并夺得 2005 年度的"最佳网络游戏"、"最佳原创网络游戏"等十多项权威大奖。

7.《剑侠世界》

2008 年，奥运年，金山推出 2D 武侠新作《剑侠世界》，如图 1-36 所示。这是西山居大量研发人员耗时三年制作，诚意为喜爱 2D 武侠网游玩家献上的一份新年厚礼。《剑侠世界》引入单机版玩法，首创 120 万字"电影放映式"任务剧情模式，超强的角色扮演，

图 1-36 《剑侠世界》

让人完全融入游戏世界。随着"电影式放映式"的剧情任务进行，岁月的齿轮旋转着，带着自己一同梦回南宋经历那段战火纷飞的岁月，剑侠世界似乎再现那侠之大者、为国为民的英雄人生，体验武侠大家笔下亦真亦幻的剑侠世界。《剑侠世界》在内测时便突破同时在线 28 万人，剑侠世界也是剑侠系列的 2D 模式的封山之作。

8.《剑侠情缘网络版3》

"远离了红尘幻影，难忘你盈盈笑容，昨夜小楼寻旧梦，剑侠情缘任我行……"

每当这熟悉的旋律响起的时候，不自觉地会想到剑侠情缘，十年剑侠路，造就了无数侠骨柔情的动人故事。

图 1-37 《剑侠情缘网络版 3》

1.5.3 风色幻想系列经典回顾

五年一剑，一剑倾城。这部倾注了西山居士们无数心血的3D大作自2009年公测以来，历经数年仍在国产武侠网游处于顶峰的位置。《剑侠情缘网络版3》（图1-37）致力于浓重的风格画质、武侠的风格。让玩家在欣赏美景的同时，体验磅礴壮观的武侠世界、恢宏大气的场景，感受武林人士过招的淋漓快感！

作为战棋类游戏的经典，风色幻想系列游戏一直在国内玩家中拥有良好的口碑。如果你是战棋游戏玩家，那就应该认识风色幻想。在我们回顾风色幻想系列前，不得不提到其制作公司：弘煜科技（FUN YOURS，简称FY）。这家成立于1993年的游戏公司，是为数不多的成立时间超过10年的自主研发公司，不过真正让弘煜科技闻名于玩家间的，是其代表作风色幻想系列的诞生。

风色幻想系列单机版目前包括10作，其中有《幻想时空》《魔导圣战——风色幻想》《风色幻想SP——封神之刻》《幻翼传说——露卡的魔兽教室》《风色幻想2——alive》《风色幻想3——罪与罚的镇魂歌》《风色幻想4——圣战的终焉》《风色幻想5——赤月战争》《风色幻想6——冒险的鸣奏曲》《风色幻想XX——交错的轨迹》。

1.魔导圣战——风色幻想

图1-38 《风色幻想1》

发行时间是1999年。

风色系列的第二作（第一作是"幻想时空"，其实也算是外传），也是整个"菲利斯多（FLSD）"篇的开始，在剧情中属于第二部，如图1-38所示。

FLSD即是游戏中提到的终极魔法"菲利斯多"的缩写，而FLSD篇即是以"菲利斯多"的存在为背景的一系列故事，具体包含：幻想时空、幻翼传说、魔导圣战（下简称风1）、风2、风3和风4这六部作品，前两者为外传，并没有直接提及FLSD，而后四者是故事正篇。

风1的关键词是"菲利斯多"，整个故事都是围绕这终极魔法而发生的。从这一作开始，已经可以看到编剧在努力营造一个浩大的世界。其中的故事背景可以追溯到千年前的天泣之乱发生，以及神之国存在的原因。只是，最重要的人物"耶米拉"在本作还没有出现。

作为SLG（模拟游戏）来说，风1画面不够出色，最关键的战斗做得不是太好。鸡肋般的魔兽系统，实在没什么用途，虽然后来有了魔兽可控补丁，但如果不玩风色SP，本作的魔兽系统还是鸡肋。难度方面值得商榷，有些战场设计不是太合理。最大的Bug是对话竟然会有部分自动跳过。而且游戏只有单主线，外加一条不能算支线的支线，剧情单调了一点。

当然，风1的亮点是独特的RAP战斗系统和徽章系统。RAP战斗系统出现让回合行动的分配更加系统化，每次移动和其他动作都需要消耗RAP，而每人的RAP自由分配。这个系统比较的科学和自由，使战棋模式有了一个重大的突破。徽章系统也是被称赞的一个设定，根据徽章的能力进行转职和技能习得，而且可以自由更换。不过风1的重心还是比较偏向于剧情而不是战斗方面，这也成为后来风色系列的特点。

当时风1制作时只叫风色幻想,但因为制作者认为作为战棋游戏的名字不够阳刚,才加了"魔导圣战"这个副标题。只是即使加了个副标题,风1还是偏向于写情,所以才有了"命运的叙情诗"一词。所以风色系列让人印象深刻的都是剧情,而不是战场设定。

虽然风1并没有造成多大的影响,可毕竟是试验作,是为后来者奠基的。因此风1后的风色SP,才是让整个系列闻名的原因。

2.风色幻想SP——封神之刻

发行时间2000年。

在风1推出后的一年,弘煜推出了风色幻想SP——封神之刻(以下简称SP),如图1-39所示。很多玩家都是从SP开始接触这个系列的。正确来说,SP并不属于风色幻想的FLSD篇,而是一个全新的故事,与风色系列的其他作品一点关系都没有。不过正因为SP作为单独的存在,却能营造出一个完整曲折的故事,所以被人称为风色犀利的巅峰之作。

图1-39 《风色幻想SP——封神之刻》

SP故事的关键词是"原始之海"。剧情中最出人意料的就是依莉丝、裘卡和西鲁菲的关系,正是这三者的存在才令整个SP故事引人入胜。当然对菲里德和修两人的故事上也着墨不少,在这故事里体现最多的,是没有绝对的善恶,每个人做每件事都是有着自己的理由和难处,以战争来结束战争是不可能的。

SP无论是对角色的刻画和故事的编写都相当成功,每个人身后都有着难以忘却的故事。最可惜的是在游戏中没有把所有情节都交代清楚,而是以攻略书的形式将整个SP的世界完全交代清楚,包括事情的来龙去脉。众人在故事之前的过去,以及西鲁菲存在的关键。不买攻略书是见不到的,只能说是一个遗憾。

风色幻想SP沿用了风1的引擎,风1中的各种系统都得到加强,而最让人注目的是魔兽传送系统,竟然能把风1锻炼的魔兽传到SP中,这就让那些隐藏支线的难度从不可能变成了可能。而且FY特别设置难度选择来优待通关的玩家,多支线和四个结局都做得不错。玩过SP的玩家都会记得那三只猫猫加入条件是多么匪夷所思,而且多种隐藏支线都看得出制作者的心血所在。至于四个结局,虽然分歧点做得太简陋,但每个结局都可以让游戏有个完满的结束。另外,FY还为通关的玩家特别制作了一百层的终焉之塔,让玩家再整整挑战一百关,难度也不是盖的,可谓对SLG达人的一份厚礼了。

不过SP的缺点也很明显,那就是慢,一个魔装兵竟然要十秒时间行动,还不是攻击。你要知道,一个战场上魔装兵是主力,数量能低于十就算好了,结果就是漫长而枯燥的等待……

虽然有缺点,但因为多方面的加强,以及出色的剧情,SP被认为是风色系列的最高峰,被传诵为经典之作,并获得了"台北电脑公会2001年度GAME STAR游戏选拔最佳角色战略奖"。

3.风色幻想2——alive

发行时间2002年。

2002 年是一个奇妙的年份，单机市场的衰落就是从这一年开始的。虽然各个单机公司都有新作，但几乎都是告别作。2002 年是一个充满眼泪和回忆的一年。

弘煜在 SP 大获成功后，意识到风色还是走偏剧情路线比较合适，所以在幻翼传说试验作后，FY 决定把风 2 模式改为 RPG，如图 1-40 所示。FY 也希望能突破自己，虽然都有部分商业成分在里面，不过这种为单机事业奋斗的精神还是值得我们尊敬。风 2 的消息放出时所有玩家都期望很大，可是发售后却恶评如潮。或许真是期望越大，失望越大。

图 1-40 《风色幻想 2——alive》

风 2 的剧情依旧震撼人心。可惜虽然剧情在 RPG 中占了很重的部分，但并不能因此忽略了其他的元素。风 2 抛弃了徽章系统，改用魂体炼成系统，但对于属性的设定不太合理，部分数值设计严重失调，导致游戏出现很多战斗 Bug，而最大的问题还是慢，作为 RPG 游戏，实在让人不能接受。

一个出色的剧本毁在了系统设定上，FY 在 RPG 方面要学的还有很多。

4.风色幻想 3——罪与罚的镇魂歌

发行时间 2004 年。

在风 2 失败后，FY 沉寂了一年，终于在 2004 年发布了风 3 的消息。其中最令大家兴奋的是：风 3 将会回归战棋模式。毕竟 SP 和风 2 的强烈对比下，大家觉得风色系列还是用回战棋模式比较好。

图 1-41 《风色幻想 3——罪与罚的镇魂歌》

终于在万众瞩目下，风 3 在 2004 年上市了。在 2004 年还能坚持出单机，而且是战棋的国内公司屈指可数。

风 3 上市后，其实现的 3D 化的确让人眼前一亮，人物造型方面也进步不少，是历代当中人设平均水平最好的了，日式风格再配合风色幻想的特色，感觉非常顺眼和漂亮，如图 1-41 所示。至于 3D 场景方面，每次转动的角度竟然是 90°，也就是说战场只有 4 个角度可以转换，无形中对 3D 场景的表现设了障碍。不过风 3 最大的诟病是剧情表现上，画面背景是场景画，然后人物形象对话，白光一闪代表碰击或受伤。这对于看惯前作直接在战场表现剧情的玩家来说，是非常不习惯的。

剧情上来到了风色系列最后的一个世界:第二世界,而关键词则是"原罪"。故事的主题是原罪劫,因为救世主加瑟多用原罪徽章封印了六大圣灵,而埋下的种子却是为世界带来灾难的原罪劫。于是为了阻止原罪劫的到来成立了断罪之翼,而断罪之翼也不负众望成功地完成了任务。只是原罪劫结束后却是大陆的对立战,圣焰和冷夜之间不断冲突,甚至到游戏最后战争也没有结束……

值得注意的是,本作的故事只是属于铺垫,伏笔深埋却没有解开,事实上风色 3 在角色刻画方面比较成功,结果因为故事未完而令风 3 的剧情无法得到很高的评价。

虽然风 3 采用了新的游戏引擎,不过战斗规则还是沿用 SP 的 RAP 系统,试用了西方游戏常用的技能树系统。本来技能树系统有一定的自由度,但在风 3 的故事模式上却出现了一个比较麻烦的问题。因为风 3 的故事是采用插序形式,其中竟然把原罪劫战争的最后战放到了开始,作为教学关,此时把技能点数让玩家自由分配。如何分配已经让玩家很头疼,而教学关结束后,会回到 6 个月前的剧情,此时分配的点数会全部无效。这种做法很打击玩家的积极性,也成为某些玩家放弃风 3 的原因。

系统沿用了风 1 和 SP 的鸡肋版魔兽系统和风 2 的魂体系统,新设了尸体系统,可惜这些都没有起到多大的作用。倒是那珍贵的 6 个无序柠檬让玩家更为注意,甚至成为了游戏的最重要挑战。最奇怪的应该是经验计算系统,即使我方没有对敌人作出实际的伤害,也会有经验获得,这就可以让某些特定人物在特定场景无限炼级,极大地影响了平衡性。

风 3 发售后不久就发售出资料片《死神的礼物》,在资料片中透露了大部分风 4 的消息,看来风 4 也离发售不远了。风 3 在大陆也顺应风 2 而由寰宇之星代理,不过寰宇发售的豪华版虽然定价是 99,里面却送了毫无价值的对杯和明信片,以致影响到后来风 4 在大陆发售的情况。

5.风色幻想 4——圣战的终焉

发行时间 2005 年。

风 3 发售后不到一年,鉴于风 3 的 N 多谜题没有解决,所有的风色 FANS 都注目于风 4,不过更大原因可能是题目的副标题"圣战的终焉",正确来说应该是"THE END OF FLSD"。意思就是菲利斯多篇的终结,所有的谜题也是在这一作解答,当然最关键人物耶米拉会出现。

终于风 4 发售了,如图 1-42 所示。风 4 的关键词是"辛德蕾拉"。"辛德蕾拉"其实不仅仅指代那位神秘的黑发女孩,其意思是古老童话的灰姑娘,具体在整个 FLSD 中都是指向某个可怜的人。故事总算开始进入高潮,随着战争的结束,原罪徽章再度出现,这一切是否就暗示着原罪劫会再次降临呢?不断出现的神秘黑发女孩辛德蕾拉,还有凯琳的义父费恩很像某个异世界的人。不过这一连串事件实际上把真正的事实掩盖了,可能连西撒等人都不会想到,弗妮和费恩的关系,还有赛利耶和安洁妮存在于第二世界的原因,一切都等待着那一刻……

风 4 虽然和风 3 是同一引擎,不过可转动视觉的角度改为

图 1-42 《风色幻想 4——圣战的终焉》

了 45°，令以前的视点矛盾改善了，而且新增加的数值估算系统，玩家能在进攻前获得伤害和命中的预算值，更是体贴人的一项设置。还有些细节方面也改善了不少，例如物品使用由原来的两点 RAP 变成了一点，移动后能取消移动，增加了四方向定位系统。这些设定都表示 FY 真的虚心听取了玩家的意见，改善了游戏系统。而最大改进是增加了游戏速度设定，使那些觉得游戏速度慢的玩家能自己调节游戏速度，这种史无前例的设定让风色 4 在玩家心中的地位提升了不少。

不过故事上存在很大问题，可能是出场人物太多的原因，人物性格大量重复，新增加的男女主角有些生拼硬凑的感觉。

风 4 发售后不久，随攻略书附加的就是 100 层的"祭风之塔的最后战役"，是类似 SP"终焉之塔"的存在。为了让玩家更享受游戏系统而制作的 100 层附加关卡，这个才算是 FLSD 篇的结尾，双结局设定，N 条分支剧情，感觉上风 4 是努力模仿 SP，如果不是因为剧本不完整，风 4 和 SP 是可以处于同一高度的！！

6.风色幻想 5——赤月战争

发行时间 2006 年，效果如图 1-43 所示。

风 5 除了在剧情方面进行了全新的变化外，在游戏的战斗系统方面也做了很大改革。原本保持多年的回合制战斗系统将会被全新的"行动顺序制战斗(Action Order Battle，AOB)系统"所取代。简单地说，在战斗最开始的时候，战场所有敌我角色的初始 RAP 量表皆为 0，之后系统会依据反应值于每单位时间内进行 RAP 量表的填充，只要谁的 RAP 量表最先达到 100%，该角色就优先行动，接下来直到行动的角色将 RAP 耗尽或者选择待机指令，才会轮到下一个人行动，这就是"行动顺序制战斗系统"的行动模式。

图 1-43 《风色幻想 5——赤月战争》

随着战斗系统的变革，决定玩家行动依据的 RAP 系统也随之有所变动。风 5 战斗指令的 RAP 点数消费量再也不是之前的固定数值，玩家在规定的百分比内进行移动、攻击、刻纹魔法、道具等战斗指令时，所消费 RAP 百分比数值皆不尽相同。

风 5 在 RAP 系统部分导入了"RAP 消费规则"，由玩家来主导角色在战斗指令中所耗费的 RAP 点数简单地说就是，这一次玩家可以决定我方角色的移动消耗值、攻击消耗值，这么一来，风色玩家在战略的布局上就可以更加完善了。此外，与原先行动依据的 RAP 单位和以往的 RAP 点数不太相同，这次 RAP 单位是采用百分比制的规则，战场上所有的敌我角色 RAP 量表上限皆为 100%，玩家在规定的百分比内进行移动、攻击、刻纹魔法、道具等指令动作时，所消费 RAP 百分比数值皆不尽相同。而决定这些 RAP 的消费规则，是角色身上所装备的称号。称号有很多种类型，有比较善于移动的类型，也有比较善于攻击或是使用刻纹魔法的类型，这些称号除了决定战斗指令的 RAP 规费规则外，更可以强化角色

本身的特性，例如让攻击力强的游戏角色可以攻击更多次、智力高的角色装备使用刻纹魔法消耗较少的 RAP 称号后，便可增加刻纹魔法的使用次数、辅助牵制定位的角色装备移动消耗较少的称号，便可满场进行支援，等等。

凭借更为庞大的世界观、充满欢笑但又扑朔迷离的剧情，风 5 成为风色系列作品的代表。

7. 风色幻想 6——冒险的鸣奏曲

发行时间 2007 年，如图 1-44 所示。

图 1-44 《风色幻想 6——冒险的鸣奏曲》

风 6 的剧情方向自然就从新主角一行人开始发展，前作利奇曼冒险旅团一行人，也会在游戏中陆续登场，原先在风 5 中未解的谜题，也会在新主角与利奇曼冒险旅团间的互动下，逐步地解开。

剧情方面的冒险任务更加复杂多样，大大提升了游戏的耐玩度。

角色成长方面，采用自由配点方式，让玩家可以依据自己的喜好来决定该名角色的战斗定位。角色等级提升时，都会获得固定的升级点数，玩家可将这些点数配置在人物基本能力数值上，依自己的需要来调整角色成长方向，训练出符合自己游戏战术风格的角色。

装备部分采用风 5 的"晶体镶嵌系统"，使得装备获得晶体的额外效果加成，来强化角色的战斗能力。

技能分成奥义技能和刻纹技能两大系统。奥义技能拥有比刻纹技能还高的攻击力，在战斗中通常居于决定胜败的地位。刻纹技能是封藏在名叫"刻纹"的特殊装备中，这些刻纹都可以借由购买或是完成支线任务获得，当角色装备上这些刻纹后，就能使用封藏在这些刻纹中的刻纹技能。除了少部分的强大范围攻击技巧外，大部分刻纹技能用于辅助，因此若玩家能够有效地使用刻纹技能，能够轻松解决一些困难的战斗。

风 6 的魔兽系统更加强大，魔兽有种族类型，导入种族相克的设置，玩家如果善用种族克制特性的技能，就可以轻松地获得胜利。

图 1-45 《风色幻想 XX——交错的轨迹》

8.风色幻想 XX——交错的轨迹

发行时间 2008 年,如图 1-45 所示。

《风色幻想 XX——交错的轨迹》是《风色幻想 7》的前传,在故事剧情方面,跟《风色幻想 5——赤月战争》、《风色幻想 6——冒险的鸣奏曲》保持一致。

《风色幻想 XX——交错的轨迹》的解析度提升到 1024×768,在游戏的场景部分也首次使用全新的 3D 引擎来制作,并导入"Soft-Focus Color Effect"图像技术。在战斗系统上,《风色幻想 XX——交错的轨迹》则进行了重大革新,角色身上的 RAP 参数将只用在攻击招式、技能等的消耗上,原先的移动、攻击、道具等与战斗行动有关系的部分已经不需要消费点数,而这些战斗指令将会受到游戏系统内定的可实行次数限制规范。简单地说,角色在单一行动回合内仅能进行单次的移动、攻击、道具使用,无法像之前那样可以借由消费 RAP 来进行多次移动或者多次攻击敌人。为了增加风色战斗过程的游戏性,将原先战斗系统中一成不变的攻击模式,导入结合动作与策略两大概念的"combo 攻击系统",借由玩家自由组合攻击的出招顺利,来达到有如动作游戏般的新形态战斗系统。同时游戏称号特性也改变为熟练度修炼模式,当经验值修满时可换为其他称号,还可以保留原有称号的特性。

1.6 自我训练

一、填空题

1. 游戏美术包括游戏中所能看到的一切以画面表现形式出现的元素,包括 _____、_____、_____、_____、_____ 等。

2.当前的"游戏"多指各种平台(_____、_____、_____)上的电子游戏。

3. 明暗结构素描是通过线结构的运用,直接体现和暗示角色或场景的 _____、_____、_____ 和 _____ 等特性,表现出物体内外部组合关系及前后左右的空间状态。

二、简答题

1.简述游戏美术的作用和影响。

2.简述场景速写的概念。

第2章
游戏场景
设计理论

本章介绍游戏场景的概念、游戏场景原画的分类以及场景设计原则，重点介绍游戏场景设计的流程，详细讲解场景绘画的透视基础。

◆教学目标
· 了解游戏场景的概念
· 了解游戏场景的分类
· 了解场景设计的原则
· 了解场景设计师所要具备的
 条件
◆教学重点
· 掌握游戏场景设计思路
· 掌握游戏场景设计流程
· 掌握场景透视规律

2.1　游戏场景概述

　　著名电影导演安东尼奥尼说:"没有我的环境,便没有我的人物"。可以说:场景是影视创作中最重要的场次和空间的造型元素。

　　对于一款游戏来说,场景是展开游戏剧情的空间环境,是整体空间环境重要的组成部分。也是游戏剧情所涉及的时代、社会背景和自然环境。是服务于游戏角色活动的空间场所,是游戏角色(主要指 NPC)思想感情的衬托,也是影响玩家游戏感受的主要因素。

　　设计游戏场景,不但要有丰富的生活积累和人生阅历,也要有坚实的绘画基础和创作能力。这些修养会直接影响到塑造游戏的故事主题、构图、造型、风格、节奏等视觉效果,也是形成产品独特风格的必备条件。

　　游戏场景表现要注意四个方面:故事背景、时代性、地域特征、时间季节,如图 2-1 所示。

图 2-1　《九阴真经》场景原画

游戏场景的主要特征:要有时代性、社会环境性、生活环境性;好的游戏场景能够营造良好的游戏氛围,能够突出表达游戏的主旨和目的,能够吸引玩家积极主动地进入游戏。

2.1.1　场景设计的原则

场景是所有游戏元素的载体,是玩家游戏的平台,要设计出令人满意的场景,就要了解场景设计的原则。

(1)要熟读剧本,明确故事情节的起伏及故事的发展脉络,表现出作品所处的时代、地域、个性及人物的生活环境,分清主要场景与次要场景的关系。

(2)找出符合剧情的相关素材与资料,并把资料用活、用真,如身临其境。

(3)构思就是想,构思一切可利用的素材、资料,把视觉物体形象化,运用空间典型化。

(4)增强形式感,要有视线引向、组织构成,突出镜头的冲击力。

(5)表现影片特色,营造空间气氛、烘托主题、渲染与陪衬,要用不同视点、角度表现主体环境,突出艺术魅力。

(6)突出主题作品风格,体现手法的生动与统一。

2.1.2　场景原画的风格分类

风格是个性的体现,是作品艺术的表现形式和灵魂,失去了风格也就失去了艺术价值。场景风格由三大要素组成:故事情节、角色人物、场景环境。大体风格可分为写实、装饰、漫画、科幻等。

(1)写实:真实可信,具有质感,代表游戏有《战争机器》、《真三国无双》、《流星蝴蝶剑 OL》等,如图 2-2 和图 2-3 所示。

(2)装饰:具有规划性、秩序性、规则美、概括美。代表游戏《神仙道》,如图 2-4 所示。

图 2-2　《战争机器》场景

图 2-3　《流星蝴蝶剑 OL》场景设定

图 2-4　《神仙道》场景

（3）漫画：典型动漫技法和风格表现，代表游戏《热血海贼王》（图2-5）、《圣斗士星矢》（图2-6）等。

图2-5 《热血海贼王》场景

图2-6 《圣斗士星矢》场景

（4）科幻：非常想象，大胆夸张。代表作品有《大神》、《光晕》等，如图2-7和图2-8所示。

图2-7 《大神》场景设定

图2-8 《光晕》场景设定

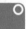 2.1.3 场景原画的功能分类

游戏场景设计的创作思维：一是游戏活动的思维；二是美术思维。游戏活动思维是按游戏特殊规律想象活动和独特的思维内容。美术思维是指具有美学情味和美的价值，是创作范畴的静态形象思维。根据游戏活动所需求的功能不同，对场景设计提出的要求也是不一样的。

（1）关系场景：造成视觉意境，突出故事情节，强调叙事环境，如图2-9所示。

图 2-9 《真三国无双》叙事场景

(2)动作场景:触发事件或者游戏任务的场景环境,如图 2-10 所示。

图 2-10 《星球大战》战斗场景

(3)气氛场景:起暗示、强调或者烘托气氛的作用,用来处理关卡类型和难易程度,让玩家获得身临其境的操作体验,如图 2-11 所示。

图 2-11 《恐龙危机》气氛场景

2.2 如何设计优秀的场景原画

设计优秀的场景原画,是一个从量变到质变的过程。要在实践中不断练习,不断积累。从绘画基础开始,再到讲究技巧,考虑透视、结构、光影、造型、虚实、统一等元素,最后统统打破,再达到意想不到的某种境界,才能真正触及绘画本质的内容。

2.2.1 场景设计要清楚的问题

场景设计要清楚以下问题:

(1)清楚故事主题与主体,运用素材,决定风格。

(2)清楚画面的空间区域的表现形式。

(3)清楚构图,给予主题生动与意境。

(4)清楚画面布局变化、韵律的节奏。

(5)清楚技法带来的神秘变化及情调。

(6)清楚光影对整体画面的控制。

(7)清楚透视带来的景深变化,巧用前层作用。

(8)清楚游戏主体与周边物体联系的趣味性。

(9)清楚不同游戏区域的色彩协调与统一。

2.2.2 场景原画设计流程

在设计一个场景之初,我们首先需要了解这是个什么样的游戏,这时通过策划人员所提供的故事背景、角色和相关的设计要求,可以了解到足够多的信息,在脑海中隐约呈现出游戏世界的感觉,然后开始游戏世界的规划工作。

(1)确定风格。风格在很多情况下是由策划决定,美术发挥,而场景设计师在设计场景风格时,必须权衡相应的技术配合。一个优秀的场景设计师,对于场景氛围、建筑风格、场景结构的理解力是高超的。例如,唯美风格、写实风格、卡通风格等游戏的场景表现,在美术上的支持也各有不同,这都需要场景设计师对场景风格的把握能力和经验的积累。当然各个游戏的背景需求也是不能忽略的参考因素。

(2)确定游戏元素。确定了美术风格后,就开始确定世界的一些原则性的因素,例如地形、气候和地理位置等,以及天空、远山、远树、树木、河流等自然元素。这个阶段需要绘制一些草图,构图是场景的起步。草图的目的是易改动,场景设计时要尊重历史年代、地域特色,要注意细节的设计,表现出生活味道。

(3)构思画面,确定细节表现。如场景中物件摆放的位置和角度等,这个阶段要分清近、中、远景深的透视变化。突出主体,注意细节刻画,明确角色活动空间。

(4)强调气氛,增强镜头感。绘制色彩气氛图,可以充分利用前层画面。气氛图要重情(剧情),重势(气势),重意(意境),重魂(灵魂)。

2.2.3 场景原画绘制案例

接下来通过一个案例来简单介绍游戏原画的绘制过程。本案例的建筑风格是卡通风格的功能性建筑——药剂店的设定图,透视关系为俯视,地域特点是欧式风格。按照绘制线稿、绘制明暗关系、绘制基本色彩关系、绘制色彩关系细节的流程进行绘制。

1.绘制线稿

（1）在 Photoshop 软件中使用 ✏️（画笔）工具简单地勾勒出药剂店主体建筑的大概框架结构，如图 2-12 所示。

图 2-12　绘制主体建筑草图

（2）绘制出药剂店主体建筑的结构细节，以及周围的建筑搭配，包括地面的花草以及栅栏等元素，如图 2-13、图 2-14 所示。

图 2-13　绘制主体建筑细节　　　　　　图 2-14　绘制周边建筑草图

（3）绘制出大树的草图，如图 2-15 所示。

图 2-15　绘制大树的草图

（4）草图绘制完成后，降低草图的不透明度，然后使用 ✎（画笔）工具，选择较小的笔刷，在新图层上绘制出清晰的线稿，过程如图 2-16~ 图 2-19 所示。

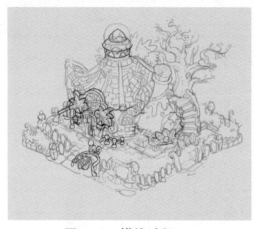

图 2-16 描线过程（1）

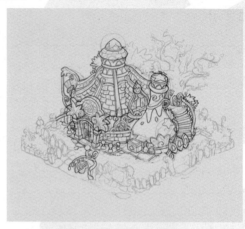

图 2-17 描线过程（2）

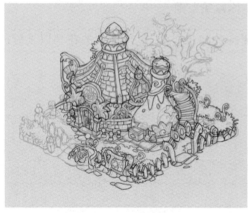

图 2-18 描线过程（3）

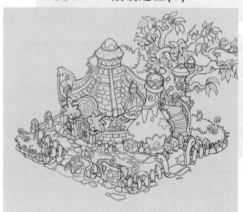

图 2-19 描线过程（4）

2.绘制明暗关系

绘制明暗关系之前要确定光源的方向，这样在刻画细节时容易控制节奏。

（1）确定好光线的照射方向之后，绘制出建筑的明暗关系，使建筑产生结构变化，如图 2-20 所示。

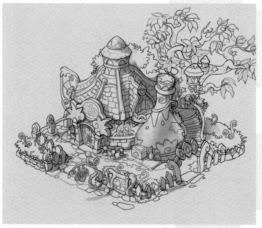

图 2-20 绘制明暗关系

（2）绘制出画面中的投影部分，从而产生空间关系的效果，如图 2-21、图 2-22 所示。

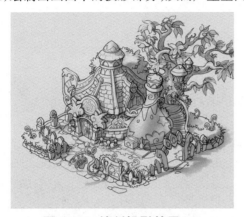

图 2-21 绘制投影效果(1)

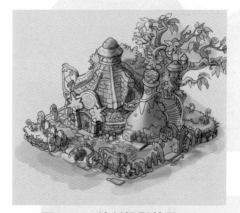

图 2-22 绘制投影效果(2)

3.绘制色彩关系

（1）使用大笔刷绘制建筑的基本色调，尽量使用活泼的颜色以突出卡通风格的画面效果。第一次绘制时，颜色的饱和度不要太高，绘制出固有色即可，如图 2-23 所示。

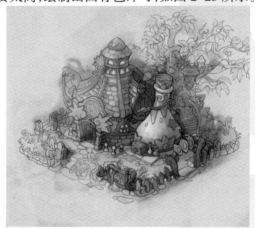

图 2-23 绘制固有色

（2）绘制色彩关系的细节，把画面颜色补充完整，如天空、地面等区域，再修饰错误的颜色，效果如图 2-24、图 2-25 所示。

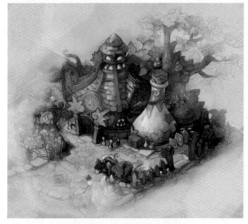

图 2-24 补充颜色

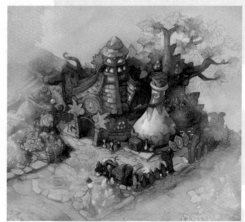

图 2-25 修饰颜色

（3）根据场景不同物件的材质区别，局部叠加一些材质纹理，比如地面、木纹，突出画面的质感，效果如图2-26、图2-27所示。

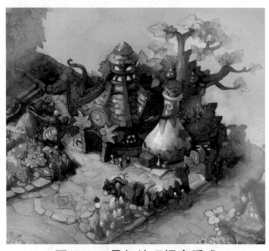

图2-26 叠加纹理提高质感

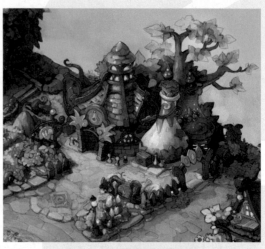

图2-27 最终完成效果

2.3 游戏原画的透视基础

"透视"是绘画理论术语，是一种在绘画活动中的观察方法，通过这种方法可以归纳出视觉空间的变化规律，从而准确地将三维空间的景物描绘到二维空间的平面上。透视是场景设计中很重要的因素，在现实空间中，任何物体都是在一定透视状态下展现出来的。因此，透视学是成为场景原画师必须掌握的基本知识。

2.3.1 透视的概念

1.透视的产生

因为有了光我们才得以看到自然界中的一切，这个过程就是光线照射到物体上并通过眼球内水晶体把光线反射到我们眼内视网膜上而形成图像，我们把光线在眼球水晶体的折射焦点叫做视点，视网膜上所呈现的图像称为画面。只是人脑通过自身的机能处理将倒过来的图像转换成正立图像。如果我们在眼前假定一个平面或放置一透明平面，以此来截获物体反射到眼球内的光线，就会得到与实物一致的图像，这个假定平面，也就是我们平时画画的画面，如图2-28所示。

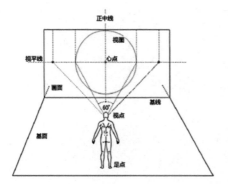

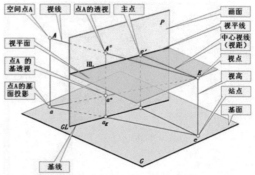

图2-28 透视原理图

2.透视学的概念

透视学即在平面上再现空间感、立体感的方法及相关的科学。透视学的基本概念很多,有平行透视、成角透视、仰视透视、俯视透视等。广义透视学指各种空间表现的透视方法。

在线性透视出现之前,有多种透视法。

(1)纵透视:将平面上离视者远的物体画在离视者近的物体上面。

(2)斜透视:离视者远的物体,沿斜轴线向上延伸。

(3)重叠法:前景物体在后景物体之上。

(4)近大远小法:将远的物体画得比近处的同等物体小。

(5)近缩法:有意缩小近部,防止由于近部透视正常而挡远部的表现。

(6)空气透视法:物体距离越远,形象越模糊;或一定距离外物体偏蓝,越远越偏色重,也可归于色彩透视法。

(7)色彩透视法:因空气阻隔,同颜色物体距近则鲜明,距远则色彩灰淡。

狭义透视学特指14世纪以来,逐步确立的描绘物体,再现空间的线性透视和其他科学透视(包括空气透视和隐没透视)的方法。

2.3.2 透视的规律与分类

物体对于人眼的作用有三个属性,即形状、色彩和体积,所以物体与人眼距离远近不同呈现的透视现象主要为缩小、变色和模糊消失。因此就透视学与绘画的关系而言可分为三个主要部分:第一部分是缩形透视,研究物体在不同距离处的大小;第二部分研究这些物体因距离造成的颜色变化;第三部分研究物体在不同距离处的模糊程度。

这三个方面的名称如下:线透视、色彩透视与隐没透视。

1.线透视

线透视研究视线的功能,并借测量发现第二物比第一物缩小多少,第三物比第二物缩小多少,以此类推到最远的物体。

实验发现,几件大小相同的物体,如果第二物与眼睛的距离是第一物与眼距离的一倍,则大小只有第一物的一半;第三物距离第二物与第二物距离第一物的距离相等,则大小只及第一物的1/3,依次按比例缩小。

如果两匹马沿着平行的跑道奔赴同一目标,这时从两条跑道中间望去,可见它们越跑越相互靠拢,这是因为映在眼睛上的马的成像,在向瞳孔表面的中心移动。

速度相等的物体之间,离眼睛远的显得速度慢,离眼睛近的显得速度快。

1)焦点透视

线透视的重点是焦点透视(图2-29),也是现代绘画所着重研究的流传自西方绘画的透视法。西方绘画只有一个焦点,一般画的视域只有60°,就是人

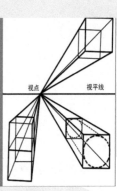

图2-29 焦点透视

眼固定不动时能看到的范围,视域角度过大的景物则不能包括到画面中。它描绘一只眼固定一个方向所见的景物。其基本原理是隔着一块玻璃板观察物体,这些物体形成一个锥形射入眼帘。再用画笔将玻璃板范围内的物体绘制在这块玻璃板上,从而得到一幅合乎焦点透视原理的绘画。其特征是符合人的真实视觉,讲究科学性。达·芬奇的《最后的晚餐》,即是焦点透视的典范之作,如图2-30所示。

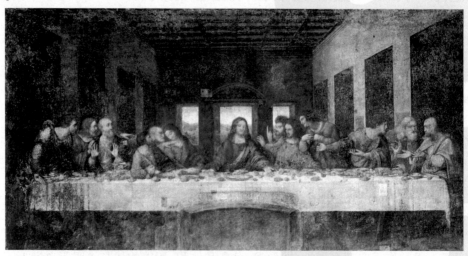

图 2-30 达·芬奇名画《最后的晚餐》

当视点、画面和物体的相对位置不同时,物体的透视形象将呈现不同的形状,从而产生了各种形式的透视图。习惯上,可按透视图上灭点的多少来分类和命名,也可根据画面、视点和形体之间的空间关系来分类和命名。典型的透视图表现方法包括平行透视、成角透视和广角透视。

(1)平行透视(一点透视)

原理:一点透视在游戏场景中比较常见,也是最简单的透视规律。一点透视就是在画面视平线上有一个消失点,要表现的物体的结构中有结构线与画框平行,与画面垂直的结构线全部消失在视平线上已设定的消失点上,如图2-31所示。

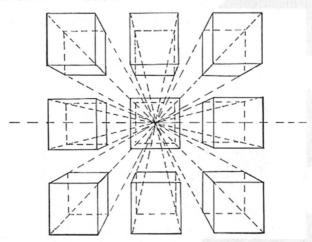

图 2-31 平行透视

表现方法:首先在画面上画一条水平线(视平线),然后在水平线上画一个点作为消失点,从消失点延伸出两条线,这两条线就是将要画的物体的透视关系,然后在透视关系线之间画出所要绘制的物体,如图2-32所示。物体高度的变化是根据透视线和视平线所成的角度的变化而变化的。当物

体所处的位置不同时,画面中将表现出物体不同的面。

图 2-32 平行透视表现方法

运用:使用一点透视法可以很好地表现出远近。常用来表现一条笔直的街道,如图 2-33 所示。

图 2-33 运用平行透视表现的街道

这张运用平行透视规律绘制的宏伟宫殿场景设定,表现了一个具有远古传承的门派建筑,宫殿与画面垂直的结构线消失在画面中部的 1/2 的视平线上,较好地表现了这种神秘的气氛,近景处的雄伟的石兽雕像散发出慑人的气势,更强调了垂直于画面的结构指向消失点,起到了加强景深的作用,如图 2-34 所示。

图 2-34 平行透视在场景设计中的运用

运用平行透视原理设计的太空游戏场景海报,如图 2-35 和图 2-36 所示。

图 2-35 平行透视在场景设计中的运用(1)

图 2-36 平行透视在场景设计中的运用(2)

如图 2-37 所示为利用平行透视原理表现空旷的海底效果。

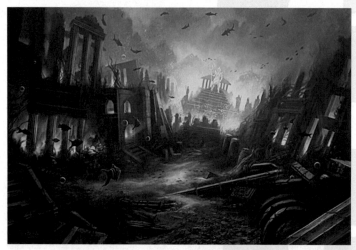

图 2-37 平行透视在场景设计中的运用(3)

(2)成角透视(两点透视)

原理:两点透视也是游戏场景原画中常用的基本透视规律。一个物体在视平线上分别汇集于两个消失点,物体最前面的两个面形成的夹角离观察点最近,如图 2-38 所示。所以也叫成角透视。

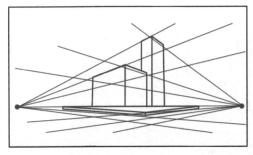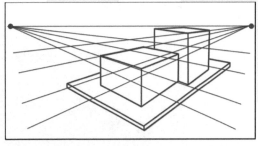

图 2-38 成角透视原理

表现方法:首先作一条地平线和一条垂直线,然后定好高度,在视平线的左右两端找出消失点,在消失点和高度点之间连线,在视平线和透视线之间画出建筑物的轮廓。随着视平线与透视线之间的角度变化不同,画面表现物体的形状也在改变,如图 2-39 所示。

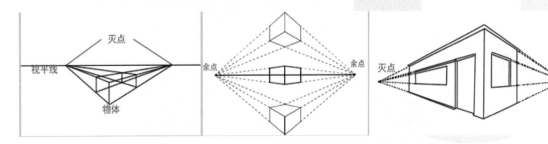

图 2-39 成角透视的表现方法

运用:在运用成角透视规律绘制街道类的景物时,可以将远景的物体处理得较虚,近处的物体画得要细致些,而且,不论建筑物的多少,其透视线均应分别相交于两个消失点,这样画出来的景物的透视才会准确。

如图 2-40 和图 2-41 所示,这两张游戏场景是表现物体在视平线以上的透视关系。

图 2-40 成角透视的运用效果

图 2-41 《笑傲江湖》场景原画

如图 2-42 和图 2-43 所示，这两张游戏场景原画是表现物体在视平线以下的透视关系。

图 2-42 城堡场景原画

图 2-43 《独狼》场景原画

(3)广角透视(三点透视)

原理:三点透视实际上就是在两点透视的基础上又在垂直于地平线的纵透视线上汇集形成第三个消失点(天点或地点,即仰视或俯视),如图 2-44 所示。这种透视也叫作广角透视。这种透视关系只限于仰视或俯视。

图 2-44　广角透视原理

表现方法:同样还是像两点透视一样。首先按照两点透视画出物体的高度透视,然后在纵向定出一个消失点,和物体的底部两点相连。广角透视的表现方法如图 2-45 所示。

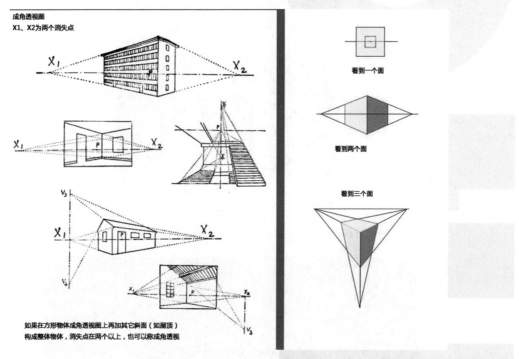

图 2-45　广角透视的表现方法

运用:广角透视一般用于超高层建筑俯瞰图或仰视图,可以表现建筑物高大的纵深感觉。三点透视对于建筑物高度的表现是最到位的,在画建筑物的仰视或俯视时应当用三点透视。如图 2-46和图 2-47 所示,这两张场景是仰视场景,为了表现这种效果,视平线设计得比较低,这种特殊的视角往往用于镜头需要表现比较强烈的视觉效果。

图 2-46　场景原画

图 2-47　《卓越之剑》场景原画

　　如图 2-48 所示,这是广角透视的另一种透视现象,即消失点是地点,因为俯视全场景的视角在游戏场景设计中占到很大的比重,所以这种透视形式应用普遍存在游戏场景地图的原画设计中。

图 2-48　俯视场景的视角

2)散点透视

中国画是散点透视法,即一个画面中可以有许多焦点,画家观察点不是固定在一个地方,如同一边走一边看,每一段可以有一个焦点,因此可以画非常长的长卷或立轴,视域范围无限扩大,如图 2-49 所示。凡各个不同立足点上所看到的东西,都可绘制进自己的画面。这种透视方法也叫"移动视点"。中国山水画能够表现"咫尺千里"的辽阔境界,正是运用这种独特的透视法。它在中国画中有特殊的名称,纵向升降展开的称高远法;横向高低展开的称平远法;远近距离展开的画法,称深远法。直到今天,中国画仍然保持着使用散点透视的作画方法,如图 2-50 所示。

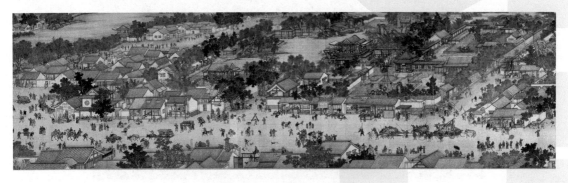

图 2-49 《清明上河图》

图 2-50 中国水墨画

2.色彩透视

自然界中的物体与我们的视点之间,无论距离远近,总存在着一层空气,物体反射的色光必须通过空气这个介质,传递给我们的视觉器官。随着眼睛与物体距离的远近变化,空气厚度增加,从而使物体的色彩在人们视觉上发生了变化,这种变化就叫做色彩透视,也叫空间色。

例如蔚蓝的空气使远山葱郁,那么空气的蓝色从何而来?空气的蓝色来自大地和上层黑暗之间的大块稠密的亮空气。空气本身没有色,而是类似于它后面的物体,如图2-51所示。只要距离不大,湿气不过重,那么背后的黑暗越深浓,蓝色就越美观。因此可见,阴影最浓的山在远方呈现最悦目的蓝色,但被照得最亮的部分只显示山的本来颜色,却不显出眼睛与山之间的大气颜色,如图2-52所示。

图 2-51 科幻游戏场景

图 2-52 科幻游戏中的山体效果

空气越接近地面,蓝色越浅,越远离地平线,蓝色越浓。

色彩的透视现象在场景设计中最为常见,也是用色彩表现空间的常用手段。

进行场景设计时,前景中采用的色彩应当单纯,并使它们消失的程度与距离相适应。也就是说,物体越靠近视觉中心点,其形状越像一个点,若它靠近地平线,它的色彩也越接近地平线的色彩。

了解并掌握色彩透视规律可以在场景设计中自如地表现色彩的对比关系、层次和空间。形体的一般透视规律是近大远小,而色彩的透视首先体现在形体的明暗效果和色彩效果上。色彩透视的基本规律是:近暖远冷、近纯远灰、近处对比强烈而远处对比模糊概括。准确表现色彩的透视是营造空间的重要手段,因此在处理画面时,应该使近处的物体明暗对比强烈,色相明显,色彩纯度高,而远处的物体轮廓模糊,明暗色调差别小,色彩纯度弱而且概括。这样的色彩处理既吻合人们的视觉感受,又能在画面上表现出一定的三度空间,如图2-53所示。

空气与景物的色彩透视变化有密切的关系。空气的厚度、洁净度直接影响到色彩的远近变化。例如高原地区空气洁净、稀薄,那里的色彩透视变化就不大显著,远处景物的色彩都

很鲜艳，如图 2-54 所示。在工业城市情况就相反。了解这一点对表现不同的地域、季节、气候，都有很大的帮助。

图 2-53　近景和远景的色彩处理

图 2-54　《剑灵》场景

有时室内场景也需运用色彩透视的原理，只不过这种色彩的透视不像野外那样明显，而是运用色彩透视中的色彩渐变去完成，如图 2-55 所示。同样能产生自然的深远感、空间感。

图 2-55　色彩渐变的运用

GAME ART DESIGN BIBLE｜游戏美术设计宝典

3.隐没透视

隐没透视就是用物体清晰度的大小表现物体的远近,所谓"远山无皱,远水无波,远树无枝,远人无目"。

隐没透视的特点包括以下几个方面。

(1)当物体因远去而逐渐缩小的时候,它的外形的清晰程度也逐渐消失。每一种物体,就它对眼睛的作用而言,有三个属性,即体积、形状和颜色。在较远的距离目视物体,体积比颜色或形状更容易被分辨出来,如图2-56所示。其次,色彩比形状更容易分辨。但此规律不适用于自身发光的物体。

图 2-56 距离对清晰度的影响

(2)假使把远方的物体画得既清楚又分明,它们就显得不遥远,而是近在眼前。因此在绘画中应当注意到物体应该有与距离相符合的正确的清晰度,最先消失的是细小的部分,再远些,消失的是其次细小的部分,直到最后一切部分以至整体都消失不见,如图2-57所示。远处的人难以辨认也是出于同一道理。

图 2-57 不同距离的画面表现

4.亮度和背景对透视的影响

亮度和背景对透视的影响表现在以下几个方面。

(1)同样远近、同等大小的几个物体之中,被照得最亮的一个显得最近、最大。

(2)远看许多发光物体,虽然它们是相互分开的,但看上去会连成一片。

(3)物体从远看就失去了自己的比例。这是因为较亮部分的成像效果比较暗部分更加强烈,如图2-58所示。

图 2-58　亮度对视觉的影响

GAME ART DESIGN BIBLE | 游戏美术设计宝典

（4）如果不是由于物体边缘和背景的差别，人眼就不能了解和正确判断任何一件可见物体。月亮虽然离太阳很远，但在日食时正介于太阳和我们的眼睛之间，以太阳为背景，人眼看去，月亮似乎连接在太阳上。

（5）受到比较明亮的背景包围的暗物体显得比较小，而与黑暗背景相接的亮物体会显得比较大。黄昏时候衬着傍晚的高楼就呈现这种情况，这时人们马上觉得晚霞压低了楼房的高度。从这里可以推出：这些建筑物在雾霭和黑夜中要比在洁净明亮的空气中显得高大。

（6）大小、长度、体形、暗度都相同的若干物体之中，衬着比较明亮的背景的那个显得形状最小。当太阳从落完叶子的树枝后照射来的时候，可以见到这一点，这时树枝大为缩小，几乎不可见，如图 2-59 所示。放在眼睛与太阳之间的长矛武器也有类似情况。

图 2-59　背景亮度对画面效果的影响

大小相同，亮度相同，处在同样距离的几个物体之中，背景最暗的一个显得形状最大，如图 2-60 所示。远处的发光体虽然形状本是长的却显出圆形，就像烛火虽是长的，但在远处却显得似乎是圆的。

图 2-60 背景暗度对物体显示的影响

5.空气透视

空气透视法是透视法的一种,为达·芬奇创造。表现为空气对视觉产生的阻隔,物体距离越远,形象就描绘得越模糊;或一定距离后物体偏蓝,越远越偏色越重。突出特点是产生形的虚实变化、色调的深浅变化、形的繁简变化等艺术效果。这种色彩现象也可以归到色彩透视法中去。晚期哥特式风格的祭坛画,常用这种方法加深画面的真实性。

空气透视法的特点如下。

(1)物体随距离的消失:各种颜色之中随距离增大而最先消失的是光泽,这是颜色之中最小的部分,是光中之光;其次消失的是亮光,因为它的阴影较小;第三消失的是主要的阴影。

(2)颜色和体积的消失:应注意使色质的消失和其体积的消失相适应。

(3)空气越近平坦的地面越稠密,越升高越稀薄越透明。距离遥远的高大物体下半部分难以辨认,这是因为人的视线受到连绵稠密的空气的影响所致,如图 2-61 所示。

图 2-61 空气密度对清晰度的影响

（4）远物体低处的轮廓：远方物体的底部轮廓不及顶部轮廓清楚。特别是山脉或丘陵，它们的山峰常以后面其他山峰为背景，如图2-62所示。

图2-62　远山的模糊轮廓

（5）浓厚空气中所见的城市：眼睛俯视一个在浓厚空气中的城市，可见建筑物的顶部比底部色重而清楚，如图2-63所示。空气越稠密，城市中的建筑和田野里的树木越见稀落，这是因为只有最高最大的物体才能被见到。山也会显得稀少，因为只有互相间隔最远的那些才是可见的。

图2-63　浓雾中的城市

综上，对于场景原画设计来说，近景物体的细部务必绘制精细，尤其需要用清楚分明的轮廓线与背景区别开来，较远的物体也应画好，但边界要稍微模糊处理，也就是说清楚的程度差一些。再远的物体也要注意相同的原则，即首先模糊的是轮廓，然后是结构的细部，最后消隐的是形状以及色彩。

2.4 自我训练 ○

一、填空题

1.游戏场景表现要注意的四个方面:_____、_____、_____、_____。

2.场景风格由三大要素组成:_____、_____、_____,大体风格可分为:_____、_____、_____、_____等。

3.在线性透视出现之前,有多种透视法,包括 _____、_____、_____、_____、_____、_____ 等。

二、简答题

1.简述游戏场景的设计原则。

2.简述游戏场景的功能分类。

第3章
象牙帐篷

本章通过象牙帐篷原画的设计，演示游戏场景物件原画的创作流程和思路，详细介绍使用PS配合手写板绘制游戏室外场景物件原画的技巧。实例创作费时1小时38分钟。

◆教学目标

·掌握小型室外场景物件的结构绘制

·掌握室外场景物件明暗关系的绘制规律

·了解室外场景物件的色彩规律

◆教学重点

·掌握室外场景物件的结构绘制

·掌握室外场景物件明暗变化的规律

3.1　象牙帐篷背景分析

　　巴格瑞尔是已经被探索发现的三大部落之一，也是最危险的部落。这里盛产稀有的金属和植被，也拥有具有强横体力与强健体魄的兽人，它们把所有出现的人类当做食物来猎杀，实力弱小的冒险者最终都会成为它们炫耀胜利的骨头饰品。为避免人类再受到伤害，几名人类强者联手封闭了巴格瑞尔与人类城市之间的通道。

　　然而，不安现状的兽人一直寻找突破通道的方法，企图和人类争夺生存空间。直到大陆历 614 年，兽人终于在通道侧方找到了一条远古裂缝，于是，兽人们逐步通过这条远古裂缝来到人类城市的边缘地带，并悄悄建立起了军队营地。

　　兽人营地中，布满了攻击力强大的兽人战士和能够死后重生的兽人萨满，兽人萨满以远程魔法攻击为主。兽人虽然没有人类战士聪明，但经常凭借着其强悍的攻击力以及铜墙铁壁般的身躯给前来侦查的人类战士带来巨大的创伤。

　　本章将着重讲解兽人营地中象牙帐篷的绘制方法，最终效果如图 3-1(a)所示。在 3dsmax 中的制作效果如图 3-1(b)所示，游戏中的表现效果如图 3-1(c)所示。

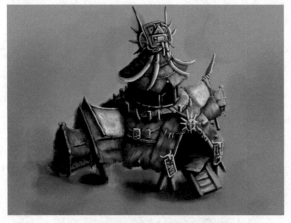

图 3-1(a)　原画最终效果图

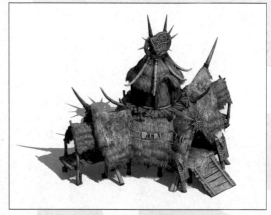

图 3-1(b)　3dsmax 中模型渲染效果

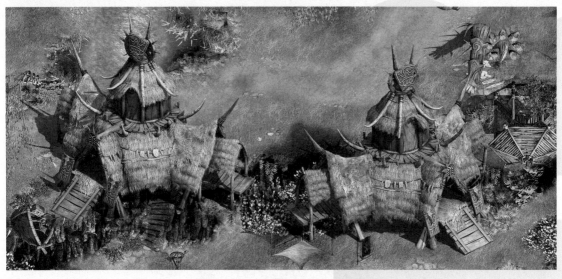

图 3-1(c)　游戏中的表现效果

3.2　绘制象牙帐篷的线稿

　　绘制象牙帐篷线稿的操作步骤如下。

　　(1)启动 Photoshop,执行菜单中的"文件"→"新建"菜单命令,在弹出的"新建"对话框中将宽度设定为"1833 像素",高度为"1500 像素",分辨率为"300 像素 / 英寸",颜色模式设定为"RGB 颜色 8 位",如图 3-2 所示。然后单击"确定"按钮新建一个文件。

　　(2)在"图层"面板单击"创建新图层"按钮,创建一个新的图层,重命名为"设计稿",然后使用"画笔"工具在图层上完成象牙帐篷的线稿绘制,如图 3-3 所示。

图 3-2　新建文件

图 3-3　绘制象牙帐篷的线稿

GAME ART DESIGN BIBLE | 游 戏 美 术 设 计 宝 典

(3)双击"背景"图层,在弹出的"新建图层"对话框中使用默认的图层名称"图层0",然后单击"确定"按钮,从而使"图层"面板中的背景变为图层0,如图3-4所示。接着打开"拾色器(前景色)"对话框,选取一个颜色,如图3-5所示,再按下 Alt+Delete 键将颜色填充到图层0,如图3-6所示。

图3-4 改变背景图层

图3-5 选取图层的背景颜色

图3-6 填充图层的背景色

3.3 绘制象牙帐篷的明暗关系

场景物件原画的主要作用是向三维美术师传达模型制作规范,因此在原画绘制的过程中应把场景视角、光源、色彩搭配和物件摆放位置等因素交代清楚。

3.3.1 绘制象牙帐篷的基础明暗

绘制象牙帐篷基础明暗的步骤如下。

(1)在"图层"面板单击 ⬜ (创建新图层)按钮创建一个新的图层,再重命名为"大体明暗关系",如图3-7所示。然后打开"拾色器(前景色)"对话框,选取一个深灰色,如图3-8所示。

图3-7 创建"大体明暗关系"图层

图3-8 选取画笔颜色 (1)

（2）选择 ✐（画笔）工具，再调整不透明度的值为21%，然后打开"画笔预设"选取器，选择"硬边圆压力"笔刷，再调整硬度值为85%，如图3-9所示。接着单击 ✂（切换画笔面板）按钮，打开"画笔"设置面板，再选中笔尖的"形状动态"参数，如图3-10所示。最后绘制出象牙帐篷的暗部颜色，如图3-11所示。

图3-9 设置笔刷参数

图3-10 设置画笔笔尖参数

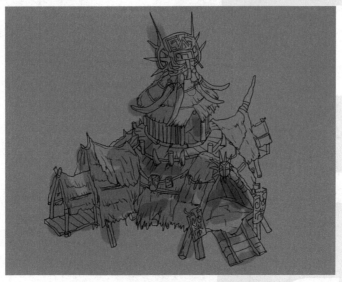

图3-11 绘制象牙帐篷的暗部颜色

（3）打开"拾色器（前景色）"对话框，选取一个黑色，如图3-12所示，再使用 ✐（画笔）工具参考线稿结构，加强暗部的颜色，如图3-13所示。在绘制的过程中，可以不断按下 Alt 键切换到 ✐（吸管）工具在画面上直接吸取合适的颜色，再松开 Alt 键，使用 ✐（画笔）工具进行绘制，或者调整"画笔"工具的透明度，从而能够突出画面整体色彩的层次，如图3-14所示。

图3-12 选取画笔颜色（2）

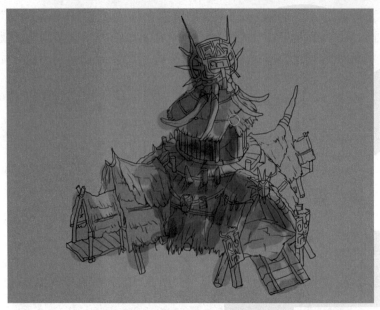

图 3-13 加强场景的暗部颜色

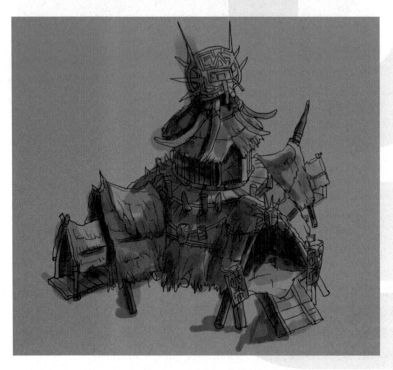

图 3-14 突出画面整体色彩的层次

　　提示：使用"画笔"工具绘制的过程中，如果出现绘制错误，可以按下快捷键 Ctrl+Z 返回上一步操作，再重新绘制即可。

　　(4)打开"拾色器(前景色)"对话框，选取一个亮色，如图 3-15 所示，再使用 ✎ (画笔)工具参考线稿结构，绘制象牙帐篷的亮部颜色，如图 3-16 所示。然后参考暗部颜色的绘制方法，突出画面亮部色彩的层次，如图 3-17 所示。

图 3-15 选取画笔颜色(3)

图 3-16 绘制象牙帐篷的亮部颜色

图 3-17 突出亮部色彩的层次

（5）完成大体明暗的绘制后，使用 ✐.（画笔）工具调整画面整体的明暗，使象牙帐篷表现出大体的建筑结构，过程如图 3-18 所示，最终效果如图 3-19 所示。

图 3-18　调整画面整体的明暗结构

图 3-19　调整象牙帐篷整体明暗的效果

3.3.2　绘制象牙帐篷的明暗调子

绘制象牙帐篷明暗调子的具体步骤如下。

（1）在"图层"面板单击 ☐（创建新图层）按钮，在"大体明暗关系"图层之上创建一个新的图层，并重命名为"明暗调子刻画"，如图 3-20 所示。然后打开"画笔预设"选取器，选择"粉笔"笔刷，如图 3-21 所示。再使 ✎（画笔）工具刻画出帐篷顶部的明暗结构，效果如图 3-22 所示。

图 3-20　创建新图层(1)　　　　图 3-21　选择笔刷

图 3-22　刻画帐篷顶部的结构

　　(2)同上,使用 (画笔)工具刻画帐篷主体结构的明暗细节,效果如图 3-23 所示。然后刻画木板和木桩的结构细节,效果如图 3-24 所示。

图 3-23　刻画帐篷主体结构的明暗细节

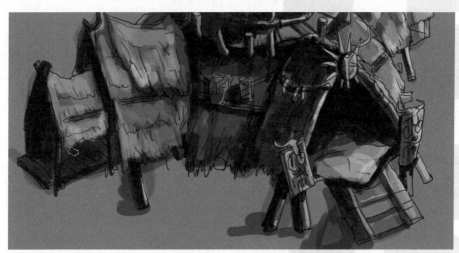

图 3-24　刻画木板和木桩的结构细节

（3）使用 ✐（画笔）工具绘制木质雕牌的明暗结构，如图 3-25 所示。然后绘制底层帐篷口的木质雕牌的明暗结构，效果如图 3-26 所示。

图 3-25　绘制木质雕牌的明暗结构

图 3-26　绘制帐篷口的木牌结构

（4）打开"拾色器（前景色）"对话框，选取一个亮色，如图 3-27 所示，再使用 ✐（画笔）工具参考线稿结构，加强象牙帐篷受光面的亮部细节，效果如图 3-28 所示。同理，按下 Alt 键在画面中吸取合适的画笔颜色，再绘制背光部分的过渡色彩，如图 3-29 所示。

图 3-27　选取画笔颜色（4）

图 3-28　加强受光面亮部细节

图 3-29　绘制背光部分的过渡色彩

（5）同上，使用 ✎（画笔）工具加强几处木质雕牌部分的亮部细节，效果如图 3-30 所示。再大致刻画左侧帐篷口的明暗结构，完成后的效果如图 3-31 所示。

图 3-30　加强木质雕牌的亮部细节

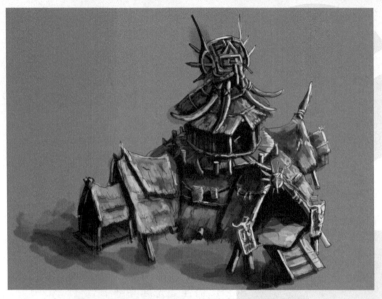

图 3-31 大致刻画左侧帐篷的明暗细节

3.3.3 明暗调子深入刻画

明暗调子深入刻画的具体步骤如下。

（1）在"图层"面板单击 ▣（创建新图层）按钮，在"明暗调子刻画"图层之上创建一个新的图层，重命名为"明暗调子深入"，如图 3-32 所示。然后打开"画笔预设"选取器，选择"硬边圆"笔刷，如图 3-33 所示。再使用 ✎（画笔）工具刻画出帐篷顶部的图腾和象牙的结构细节，效果如图 3-34 所示。

图 3-32 创建新图层(2)

图 3-33 选取笔刷

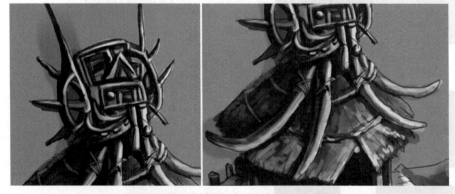

图 3-34 刻画帐篷顶部的图腾和象牙的细节

（2）使用 ✐.（画笔）工具，再不断调整画笔不透明度的值，然后刻画上层帐篷顶部茅草的结构细节，重点绘制出茅草的色彩层次，如图 3-35 所示。接着刻画茅草缝隙处的暗部颜色，从而使茅草表现出一定的厚度和结构层次，显得更加真实，效果如图 3-36 所示。

图 3-35　刻画茅草的色彩层次

图 3-36　刻画茅草缝隙处的暗色

（3）同上，使用 ✐.（画笔）工具深入刻画上层帐篷主体的结构，注意把帐篷口和竖排木板的颜色刻画均匀，同时把明暗变化也表达清楚，效果如图 3-37 所示。然后刻画底层帐篷主体的茅草和木桩的结构，把细节表达清楚，如图 3-38 所示。

图 3-37　刻画第二层帐篷的结构

图 3-38 刻画帐篷主体的结构

（4）使用 ✐.（画笔）工具深入刻画两处帐篷口的茅草以及木质台阶的结构，注意表达出茅草和建筑物的结构特点，如图 3-39 所示。

图 3-39 刻画帐篷口的茅草和台阶

（5）使用 ✐.（画笔）工具继续刻画帐篷内部的毛毯、帐篷口的雕牌的结构细节，如图 3-40 所示。然后刻画右侧帐篷口的茅草和物件的结构细节，效果如图 3-41 所示。

图 3-40 刻画帐篷口物件的结构细节

图 3-41　刻画右侧帐篷口的茅草和物件的结构细节

（6）使用 ✐（画笔）工具，调整适合的笔刷大小，再深入刻画底层帐篷口的木质雕牌的结构细节，如图 3-42 所示。然后整体观察绘制效果，如图 3-43 所示。

图 3-42　深入刻画帐篷口的木质雕牌

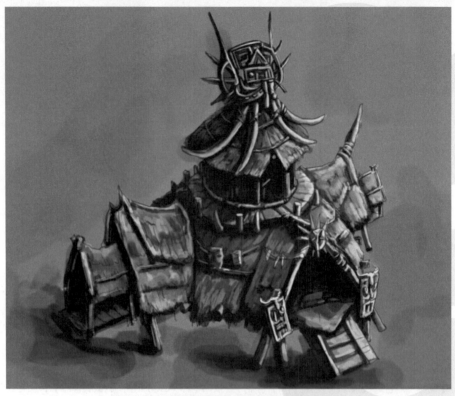

图 3-43 整体观察画面的明暗绘制效果

（7）使用 ♀.（套索）工具框选出象牙帐篷主体的背光区域，如图 3-44 中 A 所示，再执行右键菜单中的"羽化"命令，然后在弹出的"羽化选区"对话框中设置"羽化半径"为 8，如图 3-44 中 B 所示。接着执行"图像"→"调整"→"曲线"菜单命令，并在弹出的"曲线"对话框中调整"明暗调子深入"图层的明暗曲线，如图 3-45 中 A 所示。从而使帐篷主体背光区域的色彩加深一些，画面效果如图 3-45 中 B 所示。

图 3-44 羽化选区

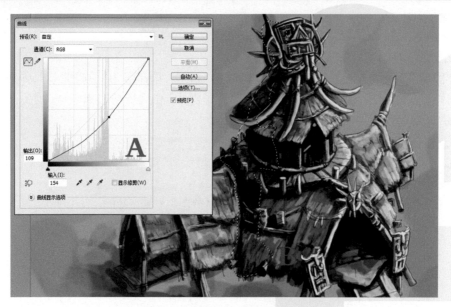

图 3-45　调整背光区域的明暗效果

至此,象牙帐篷的明暗关系绘制完成,整体效果如图 3-46 所示。

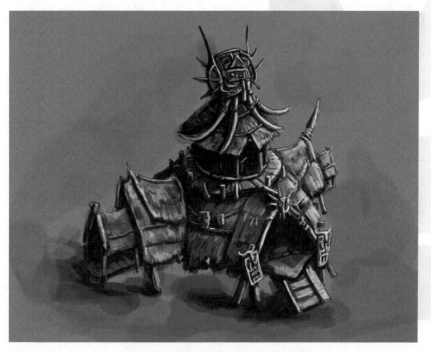

图 3-46　明暗关系的绘制效果

3.4　绘制象牙帐篷的色彩关系

完成象牙帐篷的明暗关系刻画后,还要绘制其色彩关系。绘制过程包括绘制象牙帐篷的基础色彩、象牙帐篷的色彩刻画、象牙帐篷的质感表现。

GAME ART DESIGN BIBLE | 游戏美术设计宝典

3.4.1 绘制象牙帐篷的基础色彩

绘制象牙帐篷基础色彩的步骤如下。

（1）在"图层"面板单击 □（创建新组）按钮创建一个组，重命名为"明暗关系"，如图 3-47 所示。然后把"大体明暗关系"、"明暗调子刻画"、"明暗调子深入"和背景图层拖至"明暗关系"组之下，如图 3-48 所示。

图 3-47 创建组

图 3-48 移动图层到组

（2）将"明暗关系"组拖至 □（创建新图层）按钮，创建一个副本，重命名为"色彩关系"，如图 3-49 所示。然后选择"色彩关系"组下的三个图层，再单击鼠标右键，并执行弹出菜单中的"合并图层"命令，将三个图层进行合并。接着单击 □（创建新图层）按钮，在合并的图层之上建立一个新图层，并重命名为"基础色彩"，再调整其混合模式为"颜色"，如图 3-50 所示。

图 3-49 复制组

图 3-50 创建图层

（3）打开"拾色器（前景色）"对话框，选取一个黄色，如图 3-51 所示。然后使用 ∕.（画笔）工具在"基础色彩"图层上绘制出木头和茅草的基础色彩，如图 3-52 所示。同理，打开"拾色器（前景色）"对话框，选取一种棕红色，如图 3-53 所示。再绘制象牙帐篷的基础环境色，如图 3-54 所示。

图 3-51 拾取画笔颜色（1）

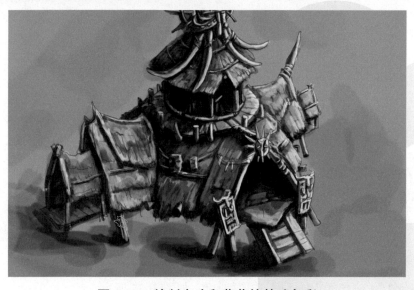

图 3-52　绘制木头和茅草的基础色彩

图 3-53　拾取画笔颜色(2)

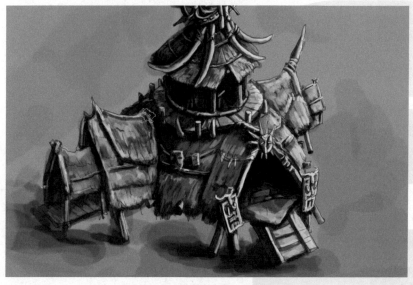

图 3-54　绘制帐篷的环境色

（4）打开"拾色器（前景色）"对话框，选取黄色，如图 3-55 所示。然后使用 （画笔）工具绘制出木头和茅草受光面的基础色彩，如图 3-56 所示。

图 3-55 拾取画笔颜色(3)

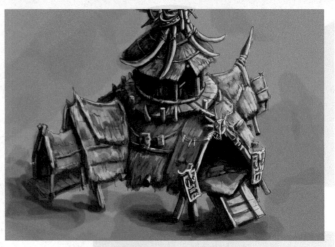

图 3-56 绘制受光面的基础色彩

(5)打开"拾色器(前景色)"对话框,选取棕红色,如图 3-57 所示。然后使用 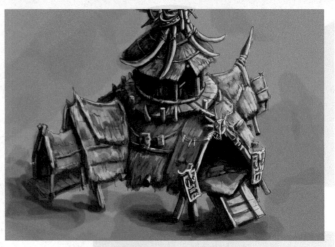(画笔)工具绘制出暗部环境的基础色彩,如图 3-58 所示。

图 3-57 拾取画笔颜色(4)

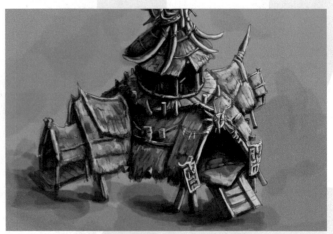

图 3-58 绘制暗部环境的颜色

(6)打开"拾色器(前景色)"对话框,选取砖红色,如图 3-59 所示。然后使用 (画笔)工具绘制出木质雕牌的基础色彩,如图 3-60 所示。

图 3-59 拾取画笔颜色(5)

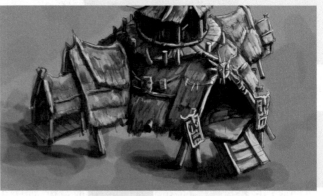

图 3-60 绘制木质雕牌

（7）打开"拾色器（前景色）"对话框，选取淡蓝色，如图 3-61 所示。然后使用 ✐（画笔）工具绘制出左右两侧帐篷顶部的基础色彩，如图 3-62 所示。

图 3-61　拾取画笔颜色(6)

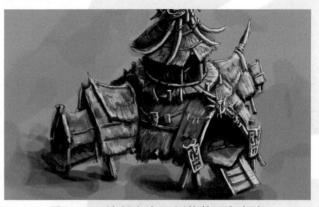

图 3-62　绘制左右两侧帐篷顶部颜色

（8）按下 Alt 键切换到 ✐（吸管）工具在画面上吸取适合的颜色，再使用 ✐（画笔）工具调整整体画面的基本颜色，效果如图 3-63 所示。然后执行"图像"→"调整"→"色相／饱和度"菜单命令，并在弹出的"色相／饱和度"对话框中调整画面的色相值为 -10，饱和度值为 -11，明度值为 -20，如图 3-64 所示。调整后的画面色彩效果如图 3-65 所示。

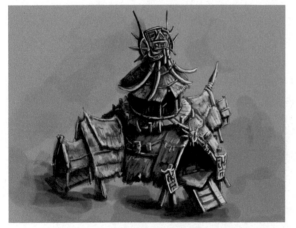

图 3-63　调整画面整体的颜色

图 3-64　调整画面的色相和饱和度

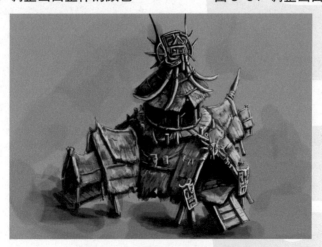

图 3-65　调整后的画面效果

3.4.2　象牙帐篷的色彩刻画

象牙帐篷色彩刻画的具体步骤如下。

(1)选择"色彩关系"组下的所有图层,再单击鼠标右键,并执行弹出菜单中的"合并图层"命令,将图层进行合并。然后单击 (创建新图层)按钮,在合并的图层之上建立一个新图层,并重命名为"色彩刻画",如图 3-66 所示。接着将"设计稿"图层拖至 (创建新图层)按钮创建副本,再拖至"基础色彩"图层之上,并调整填充值为 39%,如图 3-67 所示,最后按 Ctrl+E 快捷键将"设计稿 副本"图层向下合并到"基础色彩"图层,画面效果如图 3-68 所示。

图 3-66　创建新图层(3)　　图 3-67　创建设计稿副本

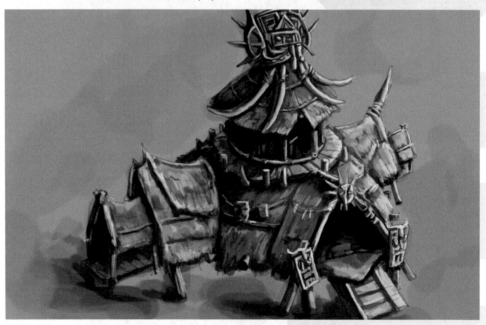

图 3-68　合并设计稿副本后的画面效果

(2)按下 Alt 键切换到 (吸管)工具在画面上吸取合适的颜色,再使用 (画笔)工具刻画上层帐篷顶部的茅草和象牙的结构。在绘制过程中,可以不断调整画笔的不透明度,从而使画面色彩充满层次感,如图 3-69 所示。

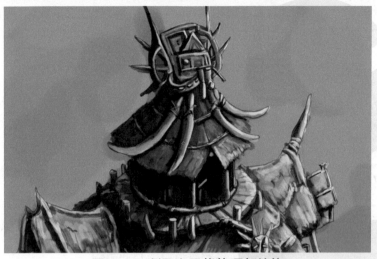

图 3-69　刻画上层帐篷顶部结构

（3）同上，使用 ✐ (画笔)工具继续刻画右侧帐篷口的结构，如图 3-70 中 A 所示，再刻画上层帐篷主体的结构表现，如图 3-70 中 B 所示。然后刻画底层帐篷顶部的结构，注意茅草屋顶结构特点的表达，如图 3-71 所示。

图 3-70　刻画右侧帐篷和上层帐篷主体的结构

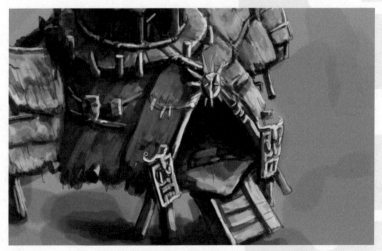

图 3-71　刻画底层帐篷顶部茅草的结构

（4）使用 ✐（画笔）工具继续刻画底层帐篷口的物件结构，包括太阳雕像、骨链饰品、兽首雕牌等，效果如图 3-72 所示，然后绘制出小物件的高光效果，如图 3-73 所示。再刻画暗部效果，如图 3-74 所示。

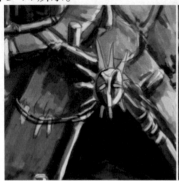

图 3-72　刻画帐篷口的物件结构

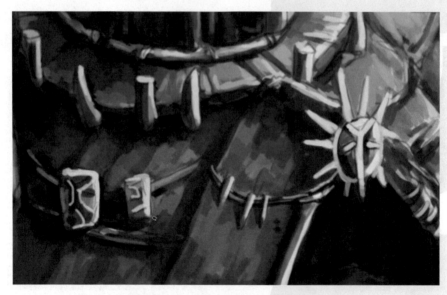

图 3-73　绘制小物件的高光效果

图 3-74　绘制小物件的暗部效果

（5）使用 ✐（画笔）工具刻画左右帐篷出口的顶部兽皮，如图 3-75 所示。然后打开"拾色器（前景色）"对话框选取黑色，再使用 ✐（画笔）工具调整底层帐篷各部分的结构，使结构更加清楚准确，如图 3-76 所示。

图 3-75 刻画顶部兽皮

图 3-76 调整底层帐篷各部分结构

（6）使用 ✐（画笔）工具修改底层帐篷主体的雕牌图案，如图 3-77 所示。然后选择 🔍（减淡）工具，调整范围为"高光"，不透明度值为 13%，再打开"画笔预设"选取器，选择"粉笔"笔刷，如图 3-78 所示。接着提高画面整体的亮度范围，如图 3-79 所示。

图 3-77 修改雕牌的图案

图 3-78 选择笔刷

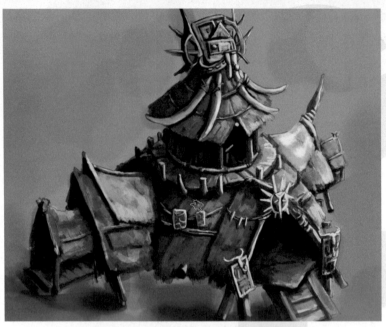

图 3-79 提高画面整体的亮度范围

（7）按下 Alt 键切换到 ✐（吸管）工具在画面上吸取合适的颜色，再使用 ✐（画笔）工具刻画茅草的细节，表达出茅草堆放在一起的感觉，整体效果如图 3-80 所示。

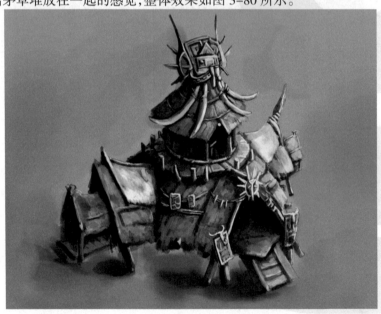

图 3-80 茅草堆放的效果

3.4.3 象牙帐篷的质感表现

象牙帐篷质感表现的具体步骤如下。

（1）在"图层"面板单击 ▭（创建新图层）按钮创建一个新图层，重命名为"色彩质感表现"，如图 3-81 所示。然后打开"画笔预设"选取器，选择"圆钝型中等硬"笔刷，如图 3-82 所示。

图 3-81　创建新图层

图 3-82　选择笔刷

（2）单击 🌂（切换画笔面板）按钮打开"画笔"设置面板，再选中笔尖的"形状动态"和"传递"参数，如图 3-83 所示。然后打开"拾色器(前景色)"对话框，选取黄色，如图 3-84 所示。接着使用 ✐（画笔）工具绘制帐篷顶部茅草的质感，如图 3-85 所示。

图 3-83　设置画笔笔尖参数

图 3-84　拾取画笔颜色

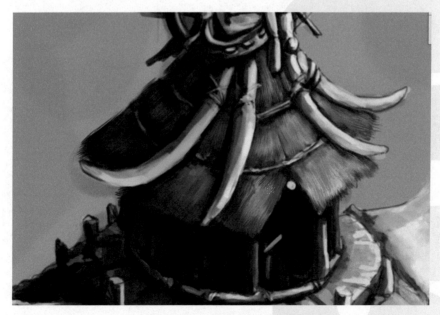

图 3-85　绘制茅草的质感

（3）同上，使用 ✎（画笔）工具继续绘制其他部分的茅草质感，在绘制的过程中，可以不断按下 Alt 键，切换到 ✐（吸管）工具在画面上直接吸取合适的颜色，效果如图 3-86 所示。

图 3-86 绘制茅草的质感

（4）使用 ✎（画笔）工具调整帐篷结构的细节，在绘制的过程中，可以不断按下 Alt 键，切换到 ✐（吸管）工具在画面上直接吸取合适的颜色，使帐篷的结构更加准确清楚，效果如图 3-87 所示。然后使用 ✐（减淡）工具，提高局部的亮度，刻画出反光效果，效果如图 3-88 所示。

图 3-87 调整帐篷结构的细节

图 3-88 刻画反光效果

（5）使用 ✐.(画笔)工具调整帐篷顶部兽皮的细节，在绘制的过程中，可以不断按下 Alt 键，切换到 ✐.(吸管)工具在画面上直接吸取合适的颜色，效果如图 3-89 所示。至此，象牙帐篷的原画绘制完成，最终效果如图 3-90 所示。

图 3-89　处理帐篷顶部的兽皮效果

图 3-90　象牙帐篷的最终效果

3.5 自我训练

一、填空题

1.场景物件原画的主要作用是向三维美术师传达模型制作规范,因此在原画绘制的过程中应把
_____、_____、_____ 和 _____ 等因素交代清楚。

2. 绘制象牙帐篷的色彩关系过程主要包括 _____、_____ 和
_____。

3.在 Photoshop CS 6.0 软件中,在"画笔预设"选取器中的设置参数有 _____ 和 _____。

二、简答题

1.简述原画绘制过程中,突出画面整体色彩的层次的方法。

2.简述"羽化选区"的作用。

三、操作题

运用本章学习的内容临摹一张游戏场景物件原画。

第4章
寂寞峡谷

本章通过寂寞峡谷原画的设计，演示游戏室外场景小型概念原画的创作流程和思路，详细介绍如何使用PS配合手写板绘制游戏室外场景原画。创作过程1小时50分钟。

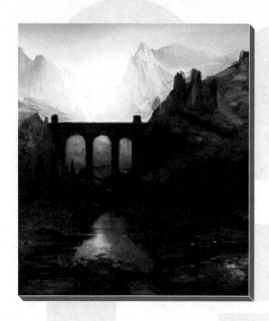

◆教学目标

· 了解室外场景的透视关系

· 掌握小型室外场景的结构绘制

· 掌握场景物件分布的规律

· 掌握游戏室外场景明暗关系的绘制规律

· 了解游戏室外场景的环境色彩

◆教学重点

· 掌握小型室外场景的结构绘制

· 掌握场景物件分布的规律

· 掌握游戏室外场景明暗变化的规律

4.1 寂寞峡谷背景分析

峡谷是自然形成的一种特殊地形,这种天然形成的景观在游戏中不可或缺。其险峻的地形和复杂的环境,不仅是大型阵营战役的绝佳场地,也适合作为怪物野兽的栖身之所。

寂寞峡谷位于世界地图的西北角,毗邻大海,航运发达,曾是极度富庶繁华之地。后因大陆漂移使得极北地区的冰川海水发生倒灌现象,突如其来的冰冷海水侵蚀了这片富庶之地,表层土壤和植被被破坏,洪水泛滥,气温骤降,当地居民苦不堪言。他们筹集钱财,想尽一切方法,却无法改变这一现状,最后只得流离失所。

日积月累之下,此处的地貌和气候发生了根本变化。随着洪水退去,河床也随之露出。怪石林立的河床中没有任何生命的迹象,成为了名副其实的不毛之地。唯有一座孤桥依稀可辨当年的人类存活的迹像。

本章将着重讲解寂寞峡谷的绘制方法,最终效果如图4-1所示。

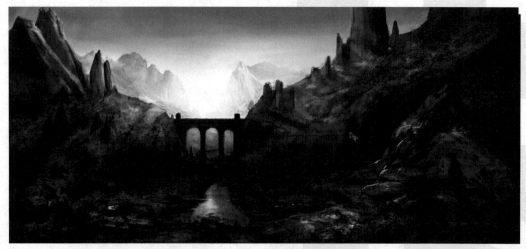

图4-1 原画最终效果图

4.2　绘制寂寞峡谷的线稿

启动 Photoshop，执行菜单中的"文件"→"新建"菜单命令，在弹出的"新建"对话框中将宽度设定为"2366 像素"，高度为"1277 像素"，分辨率为"300 像素 / 英寸"，颜色模式设定为"RGB 颜色 8 位"，如图 4-2 所示。然后单击"确定"按钮新建一个文件。

图 4-2　创建新图层

在"图层"面板单击按钮，创建一个新的图层，重命名为"线稿设计"，然后使用画笔工具在图层上完成寂寞峡谷的线稿绘制，如图 4-3 所示。

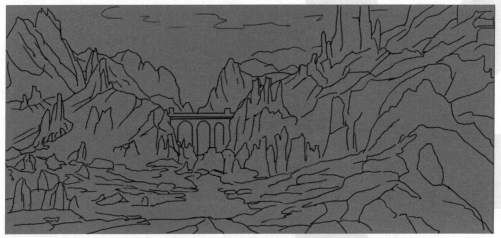

图 4-3　绘制寂寞峡谷的线稿

4.3　绘制寂寞峡谷的色稿

为了烘托寂寞峡谷人迹罕至的荒凉气氛，本例主体色彩环境仍属于偏冷色调，不过盈盈的水面、山岩间的浅绿，却让人感受到生机，远景中的天光贯穿和影响着整体的场景画面，也有着万物复苏之前的一丝预兆。

4.3.1　绘制寂寞峡谷的基础色彩

绘制寂寞峡谷中基础色彩的步骤如下。

（1）在"图层"面板单击按钮创建一个新的图层，重命名为"远景 - 天空"，如图 4-4 所示。

（2）在"图层"面板选择"远景－天空"图层，再打开"拾色器（前景色）"对话框，选取淡黄色，如图 4-5 所示。然后使用 工具绘制出天空中比较明亮的颜色，如图 4-6 所示。

图 4-4　创建"远景-天空"图层

图 4-5　选择画笔颜色

图 4-6　绘制天空的亮色

（3）打开"拾色器（前景色）"对话框，选取湖水蓝，如图 4-7 所示，再使用 工具绘制出天空中的蓝色。在绘制的过程中，可以不断按下 Alt 键切换到 工具在画面上直接吸取合适的颜色，再松开 Alt 键，使用 工具使天空的色彩层次更加分明，如图 4-8 所示。绘制完成后，取消线稿层，观察画面显示，效果如图 4-9 所示。

图 4-7　选取画笔颜色

图4-8 绘制出天空的色彩层次

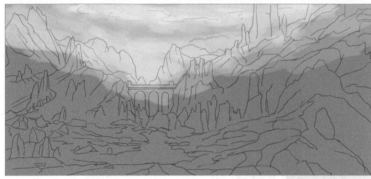

图4-9 取消线稿显示的画面效果

图4-10 新建图层

（4）完成天空的大体颜色绘制后，在"图层"面板右下角单击 （创建新图层）按钮创建一个新的图层，再重命名为"近景－远山"，如图4-10所示。

（5）由于整体画面为逆光，因此近景处的色调偏暗。按下 Alt 键切换到 （吸管）工具在画面上吸取灰绿色，再使用 （画笔）工具绘制出近景山体的基本颜色，如图4-11所示。绘制完成后，可以取消线稿层的显示反复比对效果，如图4-12所示。

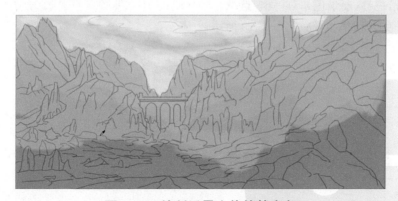

图4-11 绘制近景山体的基本色

GAME ART DESIGN BIBLE ｜ 游戏美术设计宝典

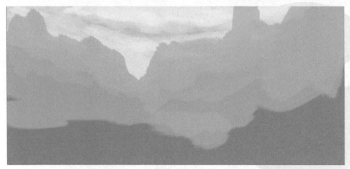

图 4-12 取消线稿的画面显示

（6）打开"拾色器（前景色）"对话框，选取淡橄榄绿，如图 4-13 所示。再使用 ✎ (画笔)工具继续绘制两侧山体的亮色，如图 4-14 所示。

图 4-13 选取画笔颜色

图 4-14 绘制两侧山体的亮色

（7）打开"拾色器（前景色）"对话框，选取一种较暗的颜色，如图 4-15 所示。再使用 ✎ (画笔)工具继续绘制两侧山体的中间色，如图 4-16 所示。

图 4-15 选取画笔颜色

图 4-16 绘制两侧山体的中间色

　　(8)打开"拾色器(前景色)"对话框,选取深绿色,如图4-17所示。再使用 ✎(画笔)工具绘制两侧山体的暗色,如图 4-18 所示。在绘制的过程中,可以不断按下 Alt 键,切换到 ✎(吸管)工具在画面上直接吸取合适的颜色,再使用 ✎(画笔)工具绘制出山体的基本结构,最终效果如图 4-19 所示。

图 4-17 选取画笔颜色

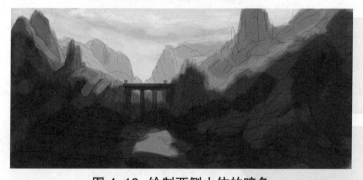

图 4-18 绘制两侧山体的暗色

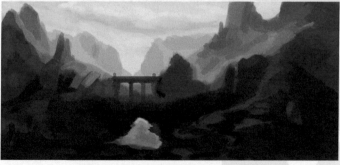

图 4-19 绘制山体的基本结构

（9）在"图层"面板单击 按钮创建一个新的图层,重命名为"近景 – 物件",如图 4-20 所示。

（10）打开"拾色器(前景色)"对话框,选取黄黑色,如图 4-21 所示。再使用 工具绘制出近景中小石块的暗部颜色,如图 4-22 中 A 所示。同理,选取一个较亮的颜色绘制出小石块的亮部颜色,使石块的结构更加清晰,效果如图 4-22 中 B 所示。

图 4-20 新建图层"近景–物件"

图 4-21 选取画笔颜色

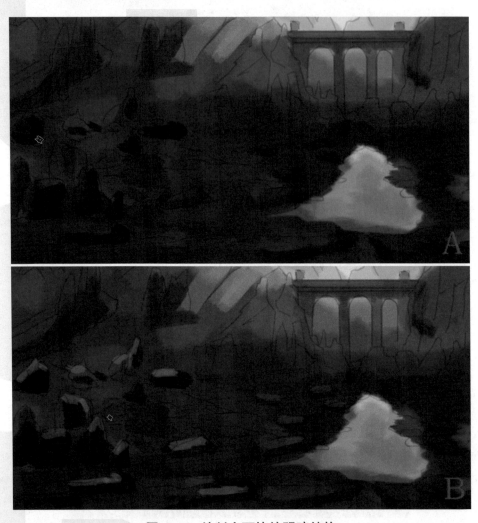

图 4-22 绘制小石块的明暗结构

（11）同上，使用 ✎（画笔）工具绘制出其他石块造型，再整体调整画面的基础色彩，效果如图 4-23 所示。

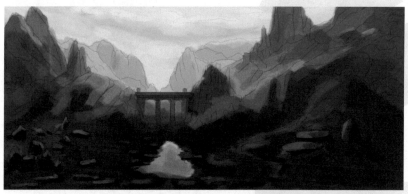

图 4-23 寂寞峡谷基础色彩效果

4.3.2 绘制寂寞峡谷的色彩

绘制寂寞峡谷色彩的步骤如下。

（1）在"图层"面板单击 ▭（创建新组）按钮创建一个组，重命名为"初稿设计"，如图 4-24 所示。然后把"近景 – 物件"、"近景 – 远山"、"远景 – 天空"三个图层拖至"初稿设计"组之下，接着将"初稿设计"组拖至 ▭（创建新图层）按钮，创建一个副本，再重命名为"深入刻画"，如图 4-25 所示。

图 4-24 新建组

图 4-25 为组重命名

（2）在"图层"面板打开"深入刻画"组，再选择"远景 – 天空"图层，然后打开"拾色器（前景色）"对话框，选取蓝色，如图 4-26 所示。再使用 ✎（画笔）工具绘制天空中较暗的颜色，如图 4-27 所示。同理，绘制出天空中过渡的颜色，在绘制的过程中，可以不断按下 Alt 键，切换到"吸管"工具在画面上直接吸取合适的颜色进行绘制，使天空的色彩饱满均匀，效果如图 4-28 所示。

图 4-26 选取画笔颜色

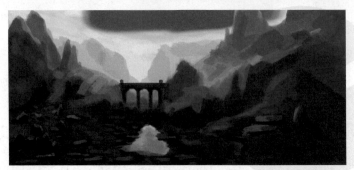

图 4-27　绘制天空的暗色

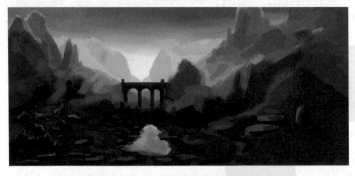

图 4-28　绘制天空颜色的过渡

（3）选择"近景－远山"图层，然后按下 Ctrl 键，再使用鼠标左键单击图层，生成选区，如图 4-29 所示。然后使用 ✎ (画笔)工具绘制出远景中山峰的色彩明暗细节，效果如图 4-30 所示。

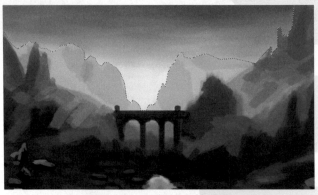

图 4-29　生成远山的选区

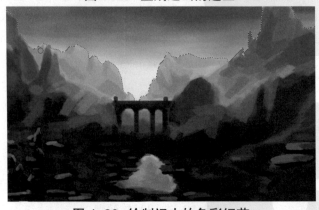

图 4-30　绘制远山的色彩细节

（4）单击 （切换画笔面板）按钮打开"画笔"对话框，选择"63 号水彩"笔刷，再设置好笔刷参数，如图 4-31 所示。然后使用 ✎（画笔）工具绘制左侧山峰的山体脉络，效果如图 4-32 所示。在绘制的过程中，可以不断按下 Alt 键，切换到"吸管"工具在画面上直接吸取合适的颜色，最终使山体结构更加清楚。

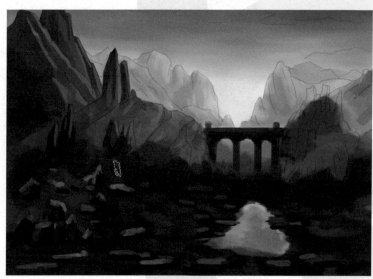

图 4-31　设置笔刷　　　　　　　图 4-32　绘制左侧山体的脉络

（5）同上，使用 ✎（画笔）工具绘制右侧山峰的山体脉络，效果如图 4-33 所示。然后打开"拾色器（前景色）"对话框，选取一个较暗的画笔颜色，如图 4-34 所示。再使用 ✎（画笔）工具加深近景处山体的暗部颜色，使画面表现出一种荒凉的氛围，如图 4-35 所示。

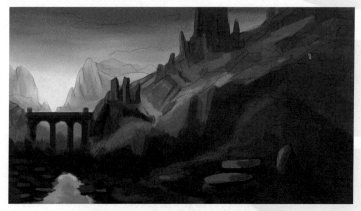

图 4-33　绘制右侧山体的脉络

图 4-34　选取画笔颜色

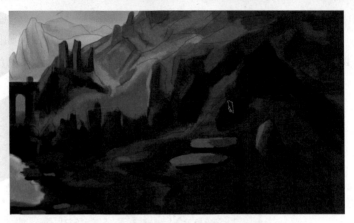

图 4-35 加深近景处山体的暗部颜色

（6）执行"图像"→"调整"→"色彩平衡"菜单命令打开"色彩平衡"对话框,调整场景整体的色彩平衡度,如图 4-36 所示。使画面整体色彩看起来更加协调,效果如图 4-37 所示。

图 4-36 调整画面的色彩平衡

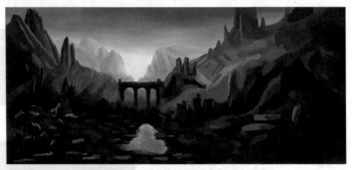

图 4-37 调整后的画面效果

（7）执行"图像"→"调整"→"亮度 / 对比度"菜单命令,并在弹出的对话框中设置"亮度"为 –86,如图 4-38 所示,加强场景整体的明暗关系的对比,效果如图 4-39 所示。然后使用 ◀ （减淡）工具,提高远山之间的亮度,也刻画出山体处的反光效果,使其看起来有种阳光突破云层的感觉,效果如图 4-40 所示。

图 4-38 调整画面的亮度参数

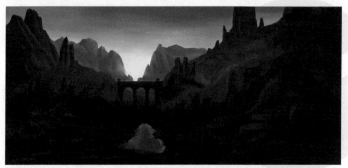

图 4-39　调整亮度后的画面效果

图 4-40　减淡处理后的远处山体效果

（8）打开"拾色器（前景色）"对话框，选择蓝灰色，如图 4-41 所示。再使用 ✎（画笔）工具绘制出两侧山体的陡峭走势，如图 4-42 所示。在此过程中，可以按下 Alt 键切换到"吸管"工具，并在画面上吸取合适的画笔颜色进行绘制，从而使山体表面岩石结构更加清楚，效果如图 4-43 所示。

图 4-41　选取画笔颜色

图 4-42　两侧山体的陡峭走势

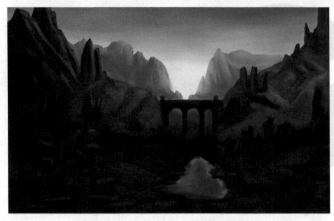

图 4-43　绘制出山体表面结构

　　(9)同上,继续使用 ✎(画笔)工具绘制山脚处的地表结构,效果如图 4-44 所示。然后绘制出近景中小石块的结构,使其高光不要过于明显,效果如图 4-45 所示。

图 4-44　绘制山脚处地表结构

图 4-45　绘制小石块的色彩结构

　　(10)打开"拾色器(前景色)"对话框,选择蓝黑色,如图 4-46 所示。再使用 ✎(画笔)工具绘制桥头附近山体的亮部细节,效果如图 4-47 所示。同理,绘制出山体与桥衔接处的暗部效果,如图 4-48 所示。

图 4-46　选取画笔颜色

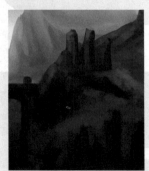

图 4-47　绘制桥头的亮部

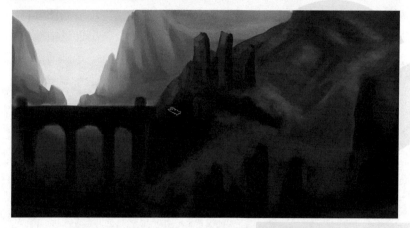

图 4-48 加强山体与桥梁衔接处的暗部效果

　　(11)使用 ✏ (画笔)工具绘制桥梁背光处的颜色,注意要把桥洞上方拱形处的反光也刻画出来,效果如图 4-49 所示。然后绘制出左侧山体岩石在光照下的反光效果,如图 4-50 所示。

图 4-49 绘制桥梁背光处的颜色

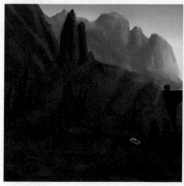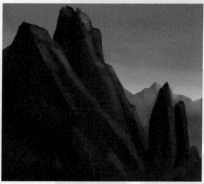

图 4-50 光线与岩石的基本关系处理

GAME ART DESIGN BIBLE | 游戏美术设计宝典

　　（12）使用 ✎.（画笔）工具绘制出近景水面中出现的云彩倒影,效果如图 4-51 中 A 所示,再绘制出水面中出现的石块倒影,效果如图4-51 中 B 所示。然后绘制出近景中地表碎石块的结构,如图 4-52 所示。

<p align="center">图 4-51　绘制水面中倒影</p>

<p align="center">图 4-52　绘制地表碎石的结构</p>

　　（13）使用 ♀.（套索）工具框选出近景中的碎石块,如图 4-53 所示,再执行右键菜单中的"羽化"命令,并在弹出的"羽化选区"对话框中设置"羽化半径"为13,如图 4-54 所示。然后按快捷键 Ctrl+J 将碎石块选区内的纹理复制到图层,如图 4-55 所示。

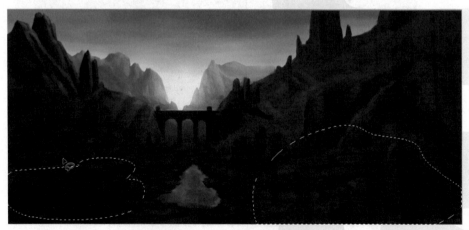

<p align="center">图 4-53　选择碎石块的区域</p>

图 4-54 羽化选区　　　　图 4-55 复制到图层

（14）执行"图像"→"调整"→"亮度/对比度"菜单命令，在弹出的"亮度/对比度"对话框中设置亮度值为 20，对比度值为 4，如图 4-56 所示，从而使图层 1 中碎石图案的亮度对比得到加强，效果如图 4-57 所示。

图 4-56 调整亮度与对比度　　　　图 4-57 调整后的碎石效果

（15）执行"滤镜"→"锐化"→"USM 锐化"菜单命令，并在弹出的"USM 锐化"对话框中，设置"数量"为 30%，"半径"为 4，如图 4-58 所示。从而使碎石块表面的纹理具有坚硬和尖锐的表现，效果如图 4-59 所示。然后按 Ctrl+E 快捷键将"图层 1"向下合并到"近景 - 远山"图层。

图 4-58 设置锐化参数　　　　图 4-59 锐化后的碎石表面效果

（16）使用 ✐（画笔）工具绘制出水边石块表面的反光,效果如图 4-60 所示。再绘制两侧山体脉络,使山体上方岩石的结构和色彩更加饱满,效果如图 4-61 所示。然后使用 ✎（减淡）工具,调整范围为"高光",再提亮局部画面的颜色,最终效果如图 4-62 所示。

图 4-60 绘制石块表面反光

图 4-61 补充山体上方岩石色彩

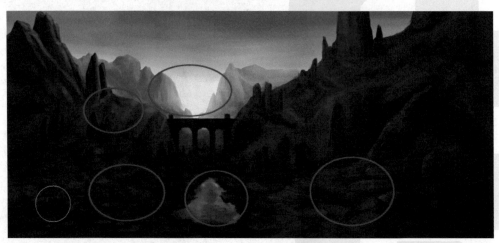

图 4-62 提亮画面局部

（17）执行"滤镜"→"锐化"→"USM 锐化"菜单命令，并在弹出的"USM 锐化"对话框中，设置"数量"为 34%，"半径"为 7.6，如图 4-63 所示。从而提高整体画面中的岩石纹理的硬度，效果如图 4-64 所示。

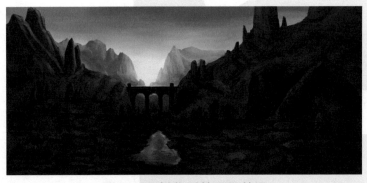

图 4-63　设置 USM 锐化参数　　　　　图 4-64　锐化后的画面效果

（18）使用 ♀.（套索）工具选择要调整的区域，如图 4-65 所示。然后执行"滤镜"→"锐化"→"USM 锐化"菜单命令，并在弹出的"USM 锐化"对话框中，设置"数量"为 30%，"半径"为 5，如图 4-66 所示。从而使画面中的岩石纹理更加清晰，效果如图 4-67 所示。

图 4-65　使用"套索"工具选择选区

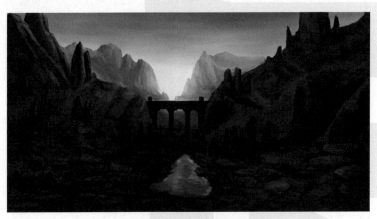

图 4-66　设置 USM 锐化参数　　　　　图 4-67　锐化之后的岩石效果

(19)将"近景 – 远山"图层拖至 (创建新图层)按钮,创建出"近景 – 远山 副本"图层,并置于"近景 – 远山"图层之上,如图 4-68 所示。然后执行"图像"→"调整"→"曲线"菜单命令,并在弹出的"曲线"对话框中调整副本图层的明暗曲线,如图 4-69 所示。接着使用 (橡皮擦)工具,擦除图层副本中天空、山顶、地面等局部,如图 4-70 所示。

图 4-68 创建图层副本

图 4-69 调整图层副本的明暗曲线

图 4-70 擦除图层副本的局部

(20)单击 (切换画笔面板)按钮打开"画笔"设置面板,再选择"飞溅"类笔刷,如图 4-71 所示。然后使用 (橡皮擦)工具继续擦除图层副本中地面和岩石部分,使岩石的颜色细节更加丰富,如图 4-72 所示。最终效果如图 4-73 所示。

图 4-71 选择笔刷

图 4-72 使用飞溅笔刷擦除颜色

图 4-73 擦除颜色之后的场景画面效果

4.3.3 绘制寂寞峡谷的材质

绘制寂寞峡谷材质的具体步骤如下。

（1）按 Ctrl+E 快捷键将"近景 – 远山"图层副本向下合并到"近景 – 远山"图层，在"图层"面板单击 （创建新图层）按钮创建一个新图层"图层 1"，然后设置图层的混合模式为"变亮"，不透明度为 78%，如图 4-74 所示。接着使用 （画笔）工具整体修饰画面效果，在绘制的过程中，可以不断按下 Alt 键在画面上直接吸取合适的颜色，最终效果如图 4-75 所示。

图 4-74 设置图层混合模式

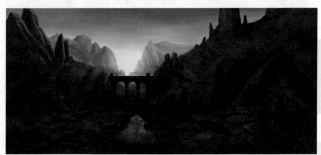

图 4-75 整体修饰画面效果

GAME ART DESIGN BIBLE | 游戏美术设计宝典

（2）使用 ✎ (画笔)工具绘制场景中山体色彩的结构更加清楚，从而表现出岩石的材质细节，如图 4-76 所示。然后刻画水面倒影的内容细节，包括桥梁、天空、地面等，从而使水面与场景之间产生更加真实的融合，过程如图 4-77 所示。

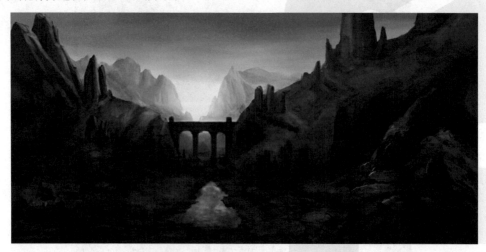

图 4-76　绘制出场景岩石的材质细节

图 4-77　刻画水面的倒影

（3）使用 ✐（画笔）工具刻画场景中山体色彩的结构,从而表现出岩壁的材质感,效果如图 4-78 所示。

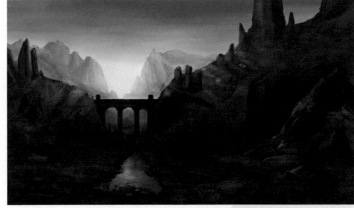

图 4-78 刻画出岩壁的效果

（4）打开事先准备好的材质,如图 4-79 所示。再将材质拖动至"近景 – 远山"图层之上,然后执行快捷键 Ctrl+T 选择"自由变换"工具,调整材质图片的角度,摆放到画面中合适的位置,如图 4-80 所示。

图 4-79 打开材质图片

图 4-80 调整材质图片的位置和角度

（5）设置材质图层的混合模式为"柔光"模式,如图 4-81 中 A 所示,可以看到材质图层在场景中的显示发生变化,效果如图 4-81 中 B 所示。然后执行"图像"→"调整"→"曲线"菜单命令,并在弹出的"曲线"对话框中调整材质图层的明暗度,如图 4-82 中 A 所示。材质图层的显示效果如图 4-82 中 B 所示。

GAME ART DESIGN BIBLE | 游戏美术设计宝典

图 4-81 设置图层的混合模式

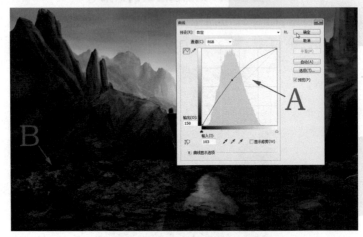

图 4-82 调整材质图层的明暗曲线

（6）使用 ![橡皮擦]（橡皮擦）工具擦除材质边界部分的图案，使其看起来自然逼真，如图 4-83 所示。并在按下 Alt 键的同时，使用 ![移动]（移动）工具拖动复制一块材质，如图 4-84 中 A 所示，然后执行快捷键 Ctrl+T 选择"自由变换"工具，调整材质的大小，如图 4-84 中 B 所示，接着使用 ![橡皮擦]（橡皮擦）工具擦除材质边界部分的图案，效果如图 4-84 中 C 所示。

图 4-83 擦除材质边界的图案

图 4-84　处理复制材质

(7)同上,使用相同的方法,复制出更多的岩石材质,再使用"自由变换"工具和 (橡皮擦)工具进行处理,如图 4-85 中 A 和 B 所示,然后覆盖到山体表面位置,效果如图 4-86 所示。

图 4-85　处理岩石材质

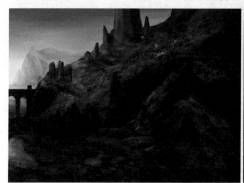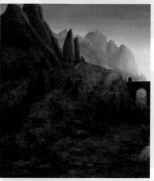

图 4-86　叠加岩石材质的山体效果

(8)选择所有的材质图层和"近景 – 远山"图层,再执行 Ctrl+E 快捷键进行合并,如图 4-87 所示,然后使用 ✎(减淡)工具调整画面中的局部高光,如图 4-88 所示,使山体岩石的层次变化更加明显,最终效果如图 4-89 所示。

图 4-87　合并图层

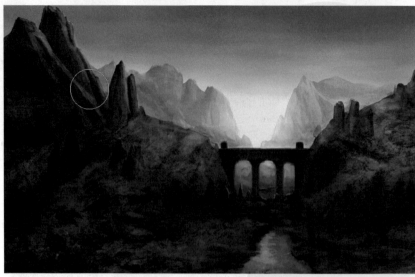

图 4-88 提高场景局部的高光

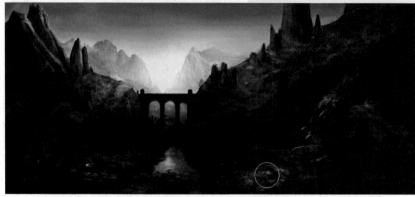

图 4-89 提亮高光后的画面效果

(9)单击 (切换画笔面板)按钮打开"画笔"设置面板,选择"36 号粉笔"笔刷,如图 4-90 所示。然后使用 (减淡)工具处理场景中岩石部分的光泽,发现局部有结构不合理的地方,再使用 (画笔)工具进行修改,过程如图 4-91 所示,最终完成寂寞峡谷的色彩绘制,效果如图 4-92 所示。

图 4-90 选取水彩笔刷

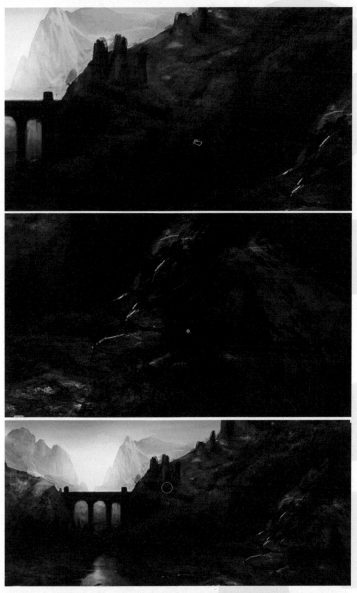

图 4-91　处理画面中的局部光泽和结构

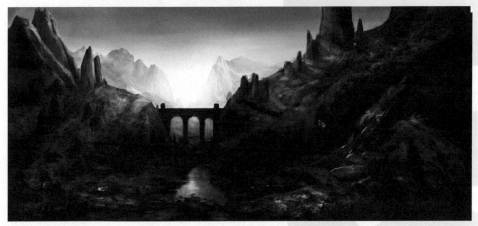

图 4-92　寂寞峡谷的最终效果图

4.4 自我训练

一、填空题

1.调整画面色彩时,可以执行"图像"→"调整"→"色相／饱和度"菜单命令,打开"色相／饱和度"对话框,调整 _____、_____、_____ 等参数的值。

2.使用 Photoshop 软件绘画时,可以利用工具栏中的 _____ 工具提亮画面,也可以利用 _____ 工具降低画面的亮度。

3.在 Photoshop 软件中,对图层的操作方式主要有 _____、_____和 _____ 等。

二、简答题

1.简述在绘制过程中,如何吸取画面的颜色。

2.简述如何将选区复制为图层。

三、操作题

运用本章学习的内容临摹一张游戏室外小场景的原画。

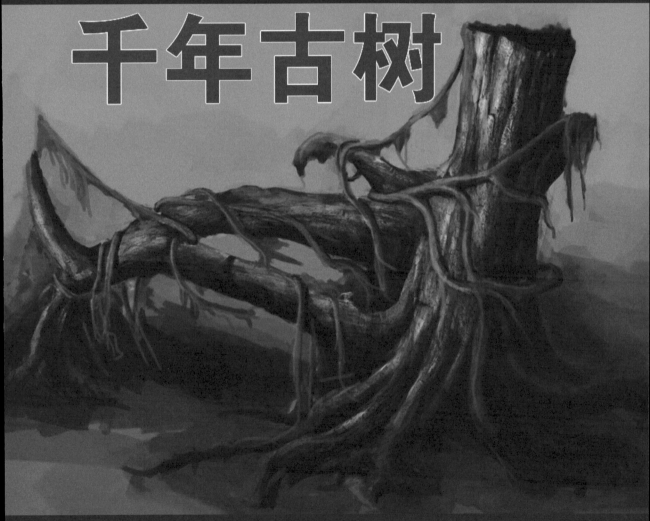

第5章
千年古树

本章通过古树原画的设计，演示游戏植物原画的创作流程和思路，并通过实例的绘制，详细介绍如何使用PS配合手写板绘制游戏室外场景中的植物。创作过程2小时29分钟。

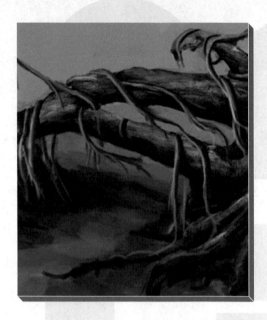

◆教学目标

· 了解古树的透视关系

· 掌握小型室外场景的结构绘制

· 掌握场景物件分布的规律

· 掌握游戏室外场景明暗关系绘制规律

· 了解游戏室外场景的环境色彩

◆教学重点

· 掌握小型室外场景的结构绘制

· 掌握场景物件分布的规律

· 掌握游戏室外场景明暗变化的规律

5.1 千年古树背景分析

　　这是一个 3D 游戏的场景元素原画设计案例,表现的是位于森林深处,一棵生存年代久远的参天古树,尽管古树受到外力的猛烈撞击而折断,但它仍顽强地生长着,焕发出脉脉生机。根据粗壮的树干直径判断,这棵古树之前的树高足有百米开外,树身上有许多缝隙,粗壮的藤蔓纠结其上,不时有一些森林中的精灵从中穿插而过,古树巨大的根茎深入泥土,蜿蜒曲折,形成天然的高大拱洞,随着丛林生物的常年经过,竟然形成了森林中一处标志性的地方——古树之径,穿过它,就会进入精灵森林中的精灵之城。

　　本章将着重讲解古树的绘制方法,最终效果如图 5-1 所示。

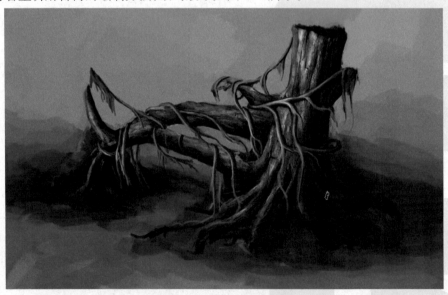

图 5-1 原画最终效果图

5.2　绘制古树的线稿

绘制古树线稿的具体步骤如下。

(1)启动 Photoshop,执行菜单中的"文件"→"新建"菜单命令,并在弹出的"新建"对话框中将宽度设定为"2366 像素",高度为"1277 像素",分辨率为"300 像素/英寸",颜色模式设定为"RGB 颜色 8 位",如图 5-2 所示。然后单击"确定"按钮新建一个文件。

(2)在"图层"面板单击 ▢ (创建新图层)按钮,创建一个新的图层,重命名为"设计线稿",然后打开"拾色器(前景色)"对话框,拾取一个颜色,如图 5-3 所示。接着按下 Alt+Delete 组合键填充颜色到背景图层,再把背景图层重命名为"底层",最后使用 ✏ (画笔)工具在"线稿设计"图层上绘制出古树的线稿,效果如图 5-4 所示。

图 5-2　创建文件

图 5-3　拾取颜色

图 5-4　绘制古树的线稿

5.3　绘制古树的色稿

在本例中,古树表皮的干裂与藤蔓的柔韧造型一动一静,树皮的枯黄与藤蔓的嫩绿彼此映衬,简单的场景画面,却不失细节表现。

5.3.1　绘制古树的基础色彩

绘制古树基础色彩的具体步骤如下。

(1)在"图层"面板单击 ▢ (创建新组)按钮创建一个组,重命名为"基本色彩关系",然后单击 ▢ (创建新图层)按钮创建一个新图层,重命名为"基础色调",如图 5-5 所示。接着单击"底层"图层,打开"拾色器(前景色)"对话框选择一个深灰色,如图 5-6 所示。最后按下 Alt+Delete 键填充到"底层",效果如图 5-7 所示。

图 5-5 新建组和图层

图 5-6 拾取颜色

图 5-7 背景填充后效果

（2）单击"图层"面板的"基础色调"图层，如图 5-8 所示。然后打开"拾色器（前景色）"对话框，选择一个深灰色，如图 5-9 所示。接着使用 (画笔)工具绘制出古树的大体暗部效果，如图 5-10 所示。

图 5-8 选择图层

图 5-9 选取颜色

图 5-10 绘制出大体暗部

（3）打开"拾色器（前景色）"对话框，选择一个浅黄色，如图 5-11 所示。然后使用 ✏.（画笔）工具绘制出古树的大体明暗关系，如图 5-12 所示。绘制完成后，可以取消线稿层的显示，反复比对画面效果，如图 5-13 所示。

图 5-11　选取颜色

图 5-12　大体明暗关系

图 5-13　取消线稿的画面显示

（4）按下 Alt 键切换到吸管工具，并在画面上吸取一个灰黄色，再使用 ✏.（画笔）工具绘制出古树明暗色彩之间的过渡，在绘制过程中，可根据不同位置的明暗关系，不断按下 Alt 键切换到吸管工具，再使用 ✏.（画笔）工具进行绘制，效果如图 5-14 所示。

（5）打开"拾色器（前景色）"对话框，选取一个黑黄色，如图 5-15 所示。再调整画笔工具的"不透明度"为 77%，然后使用 ✏.（画笔）工具绘制古树结构面的暗色，在绘制的过程中，可以不断按下 Alt 键，切换到 ✏.（吸管）工具在画面上直接吸取合适的颜色，再使用 ✏.（画笔）工具绘制出古树的基本结构，效果如图 5-16 所示。

图 5-14 绘制明暗之间的过渡

图 5-15 画笔颜色选取

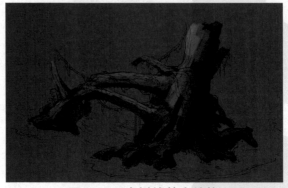

图 5-16 古树的基本结构

（6）按下 Alt 键切换到吸管工具，在画面上吸取一个深灰色，再使用 ✐ (画笔)工具绘制出古树与地面的倒影，如图 5-17 所示。然后在画面中吸取一个黑黄色，再调整画笔的"不透明度"为 44%，接着绘制出地面与背景，使画面整体表现出空间体积感，如图 5-18 所示。

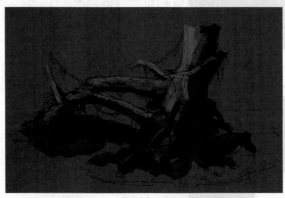

图 5-17 古树与地面的倒影

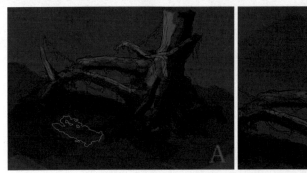

图 5-18　地面与背景的空间体积

　　(7)打开"拾色器(前景色)"对话框,选取一个黑黄色,如图 5-19 所示。再调整画笔工具的"不透明度"为 60%,然后使用 ✐ (画笔)工具绘制藤蔓的基本明暗关系,在绘制的过程中,需要注意处理藤蔓与树干之间的空间关系,过程如图 5-20 中 A、B、C、D 所示。绘制完成后,可以取消线稿层的显示比对画面效果,效果如图 5-21 所示。

图 5-19　选取画笔颜色

图 5-20　刻画藤蔓与枝干的明暗结构

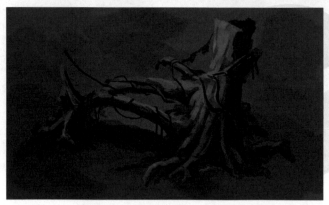

图 5-21　取消线稿图层的显示

（8）按下 Alt 键切换到吸管工具，在画面上吸取一个灰色，然后单击打开"画笔预设"选取器，选择"粉笔 17 号"笔刷，如图 5-22 中 A 所示，再设置好"硬度"和"不透明度"的参数，接着使用 ✐（画笔）工具处理地面的明暗关系效果，如图 5-22 中 B 所示。

图 5-22　绘制地面的基础明暗关系

（9）按下 Alt 键切换到吸管工具，在画面上吸取一个黄灰色，然后选择 ✐（画笔）工具，再设置不透明度为"41%"，接着绘制出树与藤蔓的基本造型结构，注意藤蔓的围绕树的走势及树的明显构造，如图 5-23 所示。最后使用 ✐（画笔）工具对树及藤蔓进行整体的修饰，如图 5-24 所示。

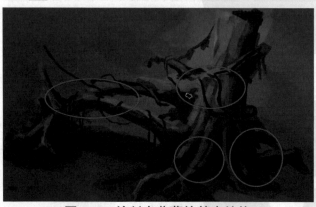

图 5-23　绘制出藤蔓的基本结构

GAME ART DESIGN BIBLE | 游戏美术设计宝典

图 5-24 调整藤蔓的结构

（10）单击 按钮打开"画笔"设置面板，选择一个软尖圆头笔刷，然后按下 Alt 键切换到吸管工具，并在画面上吸取一个颜色，接着使用 工具根据藤蔓的结构走势，刻画其明暗关系，如图 5-25 中 A 和 B 所示。在此过程中，可以按下 Alt 键切换到吸管工具，并在画面上吸取合适的画笔颜色进行绘制，从而使藤蔓的结构更加清楚，注意藤蔓转折的明暗变化，如图 5-26 所示。

图 5-25 绘制藤蔓的明暗结构

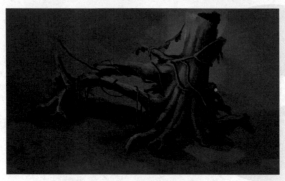

图 5-26　绘制藤蔓的整体效果

　　(11)单击 (切换画笔面板)按钮打开"画笔"设置面板,选择"66号干刷尖清流"笔刷,如图 5-27 所示,然后使用 (画笔)工具根据古树根部的走势,进行明暗结构的刻画,在此过程中,可以按下 Alt 键切换到吸管工具,并在画面上吸取合适的画笔颜色进行绘制,从而使古树根部分叉的结构更加清晰,效果如图 5-28 所示。

图 5-27　选择笔刷

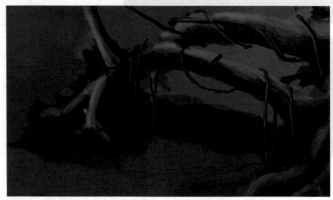

图 5-28　绘制出根部分叉的效果

5.3.2　绘制古树的色彩关系

　　绘制古树色彩关系的具体步骤如下。

　　(1)单击"图层"面板的 (创建新图层)按钮,在"基础色彩关系"组里创建一个新图层,命名为"基础色彩关系",如图 5-29 所示。然后使用 (画笔)工具根据古树的线稿结构,整体调整画面的效果,如图 5-30 所示。

图 5-29　新建图层

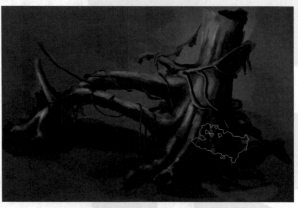

图 5-30　整体调整古树的结构

（2）打开"拾色器（前景色）"对话框，选取画笔的颜色，如图 5-31 所示。然后使用 ✎（画笔）工具在"基础色彩关系"图层上绘制出藤蔓和苔藓的基础色彩，在绘制过程中，要根据不同结构的明暗变化，调整画笔工具的不透明度，使色彩呈现出层次变化，效果如图 5-32 所示。

图 5-31　选取画笔的颜色

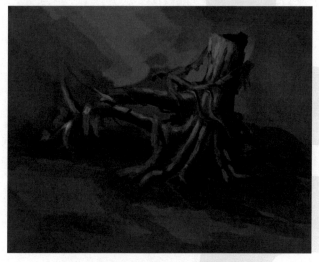

图 5-32　绘制藤蔓和苔藓的效果

（3）打开"拾色器（前景色）"对话框，选取画笔的颜色，如图 5-33 所示。然后使用 ✎（画笔）工具绘制出地面与背景的基础颜色，如图 5-34 所示。在绘制过程中，可不断按下 Alt 键切换到吸管工具，在画面上吸取所需要的画笔颜色，注意绘制出古树在地面的阴影，如图 5-35 所示。

图 5-33　选取画笔颜色

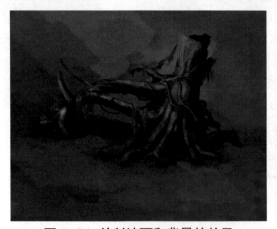
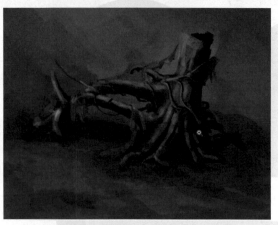

图 5-34　绘制地面和背景的效果　　　　　　图 5-35　地面和背景的整体效果

（4）选择 （橡皮擦）工具，再将不透明度调整为"54%"，然后擦除"基础色彩关系"图层中藤蔓与树的部分色彩，使高光部分凸显，效果如图 5-36 所示。

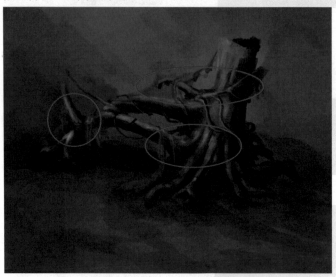

图 5-36　凸显高光效果

（5）单击 （切换画笔面板）按钮打开"画笔"设置面板，再设置画笔笔尖"角度"为 -94%，"圆度"为 72%，如图 5-37 所示，然后打开"拾色器（前景色）"对话框，选取一个颜色，如图 5-38 所示。再使用 （画笔）工具绘制出古树的暗部，如图 5-39 所示。

图 5-37　调整笔刷　　　　　　　　　图 5-38　选取画笔颜色

图 5-39　绘制古树的暗部色彩

　　(6)打开"拾色器(前景色)"对话框,选取画笔的颜色,如图 5-40 所示。然后使用 ✐ (画笔)工具绘制古树树干部分的亮色,接着按下 Alt 键,切换到吸管工具吸取适当的颜色,再绘制出古树的暗部结构,效果如图 5-41 所示。

图 5-40　选取画笔颜色

图 5-41　绘制树干的亮色

　　(7)打开"拾色器(前景色)"对话框,选取一个蓝灰色,如图 5-42 所示。然后使用 ✐ (画笔)工具绘制出背景的颜色,如图 5-43 所示。

图 5-42　选取画笔的颜色

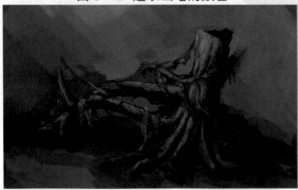

图 5-43　绘制背景的颜色

5.3.3　刻画古树的色彩结构

刻画古树色彩结构的具体步骤如下。

（1）将"基础色彩关系"组拖至 （创建新图层）按钮，创建一个组的副本，重命名为"色彩关系深入刻画"，如图 5-44 所示。然后按快捷键 Ctrl+E 将"色彩关系深入刻画"组下的"基础色彩关系"图层与"基础色调"图层进行合并，接着单击 （创建新图层）按钮，创建一个图层，再重命名为"色彩关系刻画"，如图 5-45 所示。

图 5-44　复制组

图 5-45　新建图层

　　（2）单击工具栏中的 （吸管）工具在画面上吸取一个适合的颜色，再使用 （画笔）工具在"色彩关系刻画"图层上对古树主干进行刻画，如图 5-46 所示。在绘制的过程中，要注意区分古树的结构，表现出古树表皮上的凹凸感，以及与藤蔓之间的交叉关系，如图 5-47 所示。

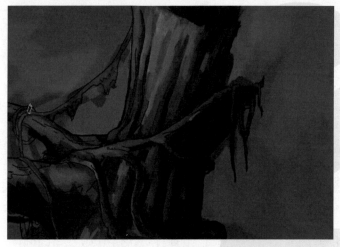

图 5-46　刻画古树的树干

图 5-47　处理树干和藤蔓之间的空间关系

（3）同上，使用 ✐（画笔）工具对古树的枝干结构进行刻画，注意处理古树枝干转折部位的色彩关系，如图 5-48 和图 5-49 所示。

图 5-48　处理古树枝干的结构(1)

图 5-49　处理古树枝干的结构(2)

(4)按下 Alt 键,切换"画笔"工具为"吸管"工具,在画面中吸取适当的颜色,再使用 ✎(画笔)工具绘制出古树投射在地面的阴影,效果如图 5-50 所示。

图 5-50　绘制古树的阴影

(5)同上,使用 ✎(画笔)工具绘制古树根部的结构,如图 5-51 所示。然后观察画面的整体效果,如图 5-52 所示。

图 5-51　绘制古树的根部结构

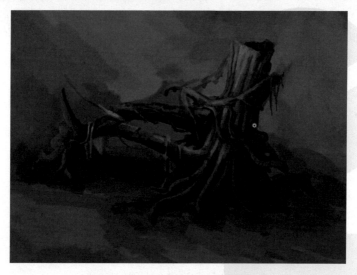

图 5-52 古树整体效果的显示

（6）选择"基础色彩关系"图层，然后执行"图像"→"调整"→"曲线"菜单命令，在弹出的"曲线"对话框中调整画面的明暗度，如图 5-53 所示。调整后的画面效果如图 5-54 所示。

图 5-53 曲线调整

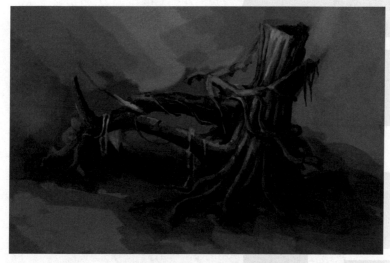

图 5-54 调整后的效果显示

（7）选择"色彩关系刻画"图层，执行"图像"→"调整"→"曲线"菜单命令，在弹出的"曲线"对话框中调整画面的明暗度，如图5-55所示。调整后的画面效果如图5-56所示。

图 5-55 曲线调整

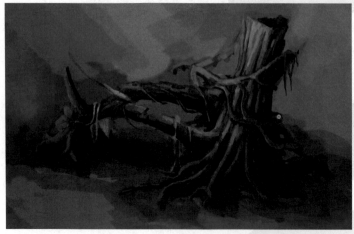

图 5-56 调整后的效果显示

（8）打开"拾色器（前景色）"对话框，选取一个蓝色，再调整画笔的不透明度为82%，然后使用 ✐.（画笔）工具绘制出背景的颜色，效果如图5-57所示。在绘制的过程中，可以按下 Alt 键，切换"画笔"工具为"吸管"工具在画面中吸取适当的颜色，再使用 ✐.（画笔）工具绘制背景的颜色，注意区分开背景与古树的色彩层次关系，如图5-58所示。

图 5-57 绘制背景的底色

GAME ART DESIGN BIBLE | 游戏美术设计宝典

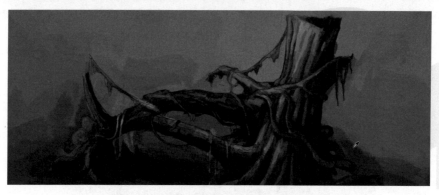

图 5-58 吸取画面中的颜色进行绘制

(9)按下 Alt 键,切换"画笔"工具为"吸管"工具,在画面中吸取一个褐色,然后使用 ✐ (画笔)工具绘制出接近地面部分的背景色,效果如图 5-59 所示。在绘制的过程中,可以通过调整"画笔"工具不同的不透明度值,从而使背景色与地面的颜色能够柔和地过渡,如图 5-60 所示。

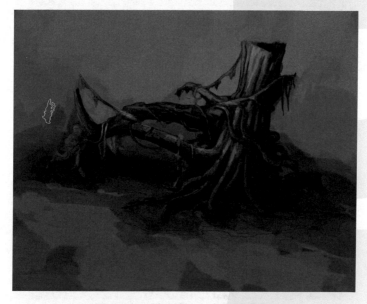

图 5-59 绘制接近地面的背景

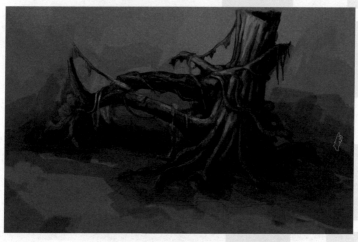

图 5-60 绘制衔接处的色彩过渡

（10）同上，按下 Alt 键，切换画笔为吸管工具，在画面中吸取合适的颜色，然后调整画笔的不透明度为39%，再使用 ✐（画笔）工具刻画地面的颜色，如图 5-61 所示。

图 5-61　刻画地面的效果

（11）按下 Alt 键，切换画笔为吸管工具，在画面中吸取合适的颜色，然后选择"色彩关系刻画"图层，再使用 ✐（画笔）工具深入刻画古树树干的色彩结构，效果如图 5-62 所示。

图 5-62　刻画古树树干的色彩结构

（12）单击画笔预设"选取器"，再选择一个"硬边圆形"笔刷，如图 5-63 中 A 所示。然后对藤蔓的色彩结构进行刻画，如图 5-63 中 B 所示。在绘制的过程中，要注意不同位置藤蔓的结构变化，处理好藤蔓与树干的空间关系，过程如图 5-64 所示。

图 5-63　选取笔刷绘制藤蔓结构

图 5-64　处理藤蔓的空间关系

（13）使用 ✎（画笔）工具对古树的根部进行深入刻画，效果如图 5-65 所示。

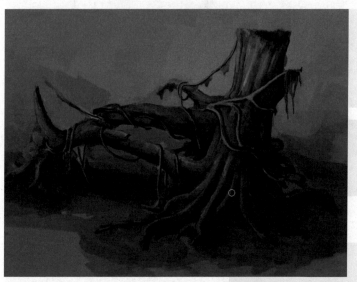

图 5-65　刻画古树的根部效果

（14）单击打开"画笔预设"选取器，再选择"柔边圆形"笔刷，如图 5-66 中 A 所示，然后使用 ✎（减淡）工具，加强出古树局部的亮度，效果如图 5-66 中 B 所示。

图 5-66 加强古树局部的亮度

（15）使用 ▨ (画笔工具)细化古树和藤蔓的色彩结构,使画面色彩更加饱满和均匀,在绘制过程中,可不断按下 Alt 键切换到"吸管"工具,并在画面上吸取所需要的画笔颜色,效果如图 5-67 所示。

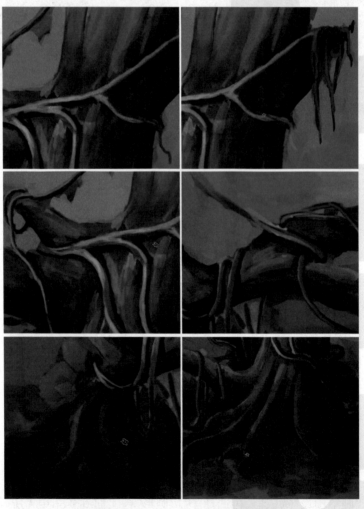

图 5-67 使古树和藤蔓的色彩饱满均匀

（16）整体观察画面,再使用 ✐ (画笔)工具从整体进行刻画,对错误的结构进行调整,如图 5-68 所示。

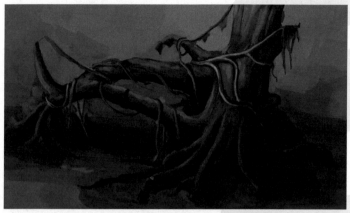

图 5-68　整体调整画面中的错误结构

5.3.4　刻画藤叶的色彩结构

刻画藤叶色彩结构的具体步骤如下。

（1）单击"图层"面板的 ▣ (创建新图层)按钮,创建一个新图层,命名为"藤叶",如图 5-69 所示,然后打开"拾色器（前景色）"对话框,选取一个绿色,如图 5-70 所示。接着根据线稿的结构,使用 ✐ (画笔)工具丰富藤叶的结构,使画面中藤叶的结构更加完整,如图 5-71 所示。

图 5-69　创建图层

图 5-70　选取颜色

图 5-71　使画面中藤叶的结构更加完整

GAME ART DESIGN BIBLE | 游戏美术设计宝典

（2）同上，使用 ✐（画笔）工具绘制出其余部分的藤叶结构，如图 5-72 所示。然后在树皮和地表区域绘制一些苔藓，如图 5-73 所示。

图 5-72　绘制出其余部分的藤叶

图 5-73　绘制苔藓

（3）打开"拾色器（前景色）"对话框，选取一个较浅的绿色，然后使用 ✐（画笔）工具绘制出藤叶和苔藓的亮色，如图 5-74 所示。接着使用 ✐（橡皮擦）工具将亮部的颜色擦除一些，效果如图 5-75 所示。最后使用 ✐（减淡）工具增加亮部，如图 5-76 所示。

图 5-74　绘制出藤叶和苔藓的亮色

图 5-75 擦除亮部的颜色

图 5-76 提高"藤叶"图层的亮度

（4）打开事先准备好的树皮材质,如图 5-77 所示。再将材质拖动至"色彩关系刻画"图层之上,然后按快捷键 Ctrl+T 选择"自由变换"工具,调整好树皮材质的角度和大小,再摆放到画面中合适的位置,如图 5-78 所示。

图 5-77 树皮材质

GAME ART DESIGN BIBLE | 游戏美术设计宝典

图 5-78 调整树皮材质的角度和大小

（5）设置树皮图层的混合模式为"柔光"，再调整填充值为 58%，此时画面效果如图 5-79 所示。然后使用 ✎ (橡皮擦)工具擦去多余的树皮材质，如图 5-80 所示。

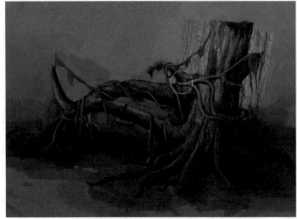

图 5-79 设置图层的混合模式和填充值

图 5-80 擦除多余的树皮材质

（6）在按下 Alt 键的同时，使用 ▶ (移动)工具拖动复制一块树皮材质，再将复制的材质覆盖在树根区域，然后按快捷键 Ctrl+T 选择"自由变换"工具，调整材质的大小，如图 5-81 中 A 所示，接着单击鼠标右键，并在弹出的菜单中选择"变形"工具，任意调整材质的形状，如图 5-81 中 B 所示。

图 5-81 任意调整材质的形状

（7）同上，把材质覆盖到其他区域，如图 5-82 所示。然后按 Ctrl+E 快捷键把复制出来的树皮材质进行合并，再设置图层的混合模式为"柔光"，如图 5-83 中 A 所示，接着使用 　(橡皮擦)工具擦去多余的树皮材质，如图 5-83 中 B 所示。

图 5-82　覆盖其他区域

图 5-83　覆盖材质后的画面效果

（8）把树皮材质图层重命名为"混合材质"，如图 5-84 中 A 所示。然后选择"藤叶"图层，再使用 ✐（画笔）工具对藤蔓的整体进行修饰，如图 5-84 中 B 所示。接着缩小笔刷，绘制出藤蔓末梢的细节造型，如图 5-85 所示。

图 5-84　整体修饰藤蔓

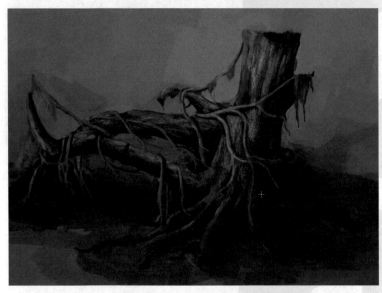

图 5-85　绘制藤蔓的末梢

（9）选择"基础色彩关系"图层，然后执行"图像"→"调整"→"曲线"菜单命令，并在弹出的"曲线"对话框中调整画面整体的亮度，如图 5-86 所示。调整后的画面效果如图 5-87 所示。

图 5-86　调整明暗曲线

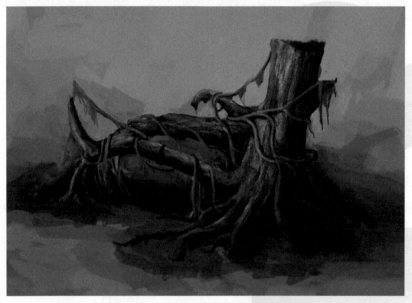

图 5-87 调整亮度后的画面效果

（10）同上，选择"色彩关系刻画"图层和"混合材质"图层，然后执行"曲线"命令调整画面的明暗度。调整后的效果如图 5-88 所示。

图 5-88 调整后的整体效果

5.3.5 色彩关系的整体调整

色彩关系整体调整的具体步骤如下。

（1）将"色彩关系深入刻画"组拖至 ▣（创建新图层）按钮，创建出"色彩关系深入刻画"组副本，如图 5-89 所示，重命名为"色彩关系整体调整"，如图 5-90 所示。然后按 Ctrl+E 快捷键将"色彩关系整体调整"组中的"混合材质"图层、"基础色彩关系"图层和"色彩关系深入刻画"图层进行合并，如图 5-91 所示。

图 5-89 创建图层副本 　　　图 5-90 重命名图层 　　　图 5-91 合并图层

（2）单击 按钮打开"画笔"面板，选择"63号"笔刷，设置好笔刷参数，如图 5-92 所示。然后单击工具栏中的 工具，调整"范围"为"高光"模式，"曝光度"为 11%，接着在"基础色彩关系"图层绘制出古树树干的高光，如图 5-93 所示。

 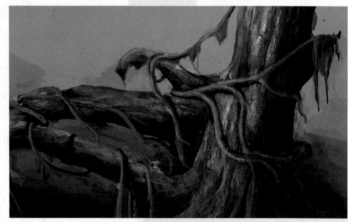

图 5-92 选取画笔 　　　　　　图 5-93 绘制树干高光

（3）观察画面，发现部分树干的纹理错误，如图 5-94 中 A 所示，然后选择 工具，移动光标到需要仿制的材质区域，再按下 Alt 键，此时光标出现变化，接着使用鼠标左键单击材质进行复制，再松开 Alt 键，最后移动光标至纹理错误的位置，再单击鼠标左键将复制的材质图案仿制出来，通过不断重复这一仿制行为，使错误的画面效果得到修改，如图 5-94 中 B 所示。

图 5-94 修改错误的材质效果

(4)选择"藤叶"图层,再使用 📎 (橡皮擦)工具擦掉一些不合理的藤蔓纹理,效果如图 5-95 所示。然后打开"拾色器(前景色)"对话框,选取一个颜色,如图 5-96 所示。再使用 ✏ (画笔)工具在"基础色彩关系"图层绘制出古树顶部的枯裂效果,如图 5-97 所示。

图 5-95 擦掉多余的纹理

图 5-96 选取画笔颜色

图 5-97 绘制古树顶部枯裂的效果

（5）使用 （加深）工具，调整曝光度为 63%，然后根据树干的结构刻画出树皮干裂的效果，如图 5-98 所示。

图 5-98 刻画树皮干裂效果

（6）打开"拾色器（前景色）"对话框，选取一个背景颜色，如图 5-99 所示。再使用 （画笔）工具绘制整体背景的颜色，如图 5-100 所示。然后打开"拾色器（前景色）"对话框，选取一个颜色，如图 5-101 所示。再使用 （画笔）工具刻画出地面的整体颜色，注意区分背景和地面颜色之间的过渡，如图 5-102 所示。

图 5-99 选取背景颜色

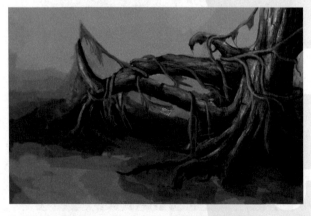

图 5-100 绘制背景整体的颜色

图 5-101 选取画笔颜色

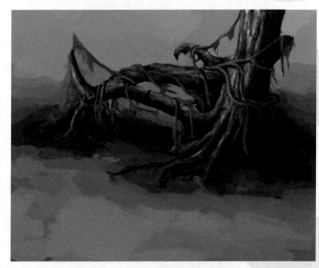

图 5-102 整体效果显示

（7）使用 🔍（减淡）工具，调整"范围"为"中间调"，再修饰出古树整体树干的高光表现，效果如图 5-103 所示。

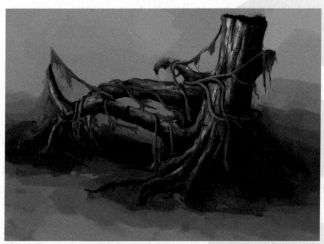

图 5-103 修饰高光效果

（8）选择"藤叶"图层，然后执行"图像"→"调整"→"色相／饱和度"菜单命令，并在弹出的"色相／饱和度"对话框中调整古树画面的色彩和饱和度值，如图 5-104 所示。调整后的画面颜色效果如图 5-105 所示。

图 5-104　调整画面色相值

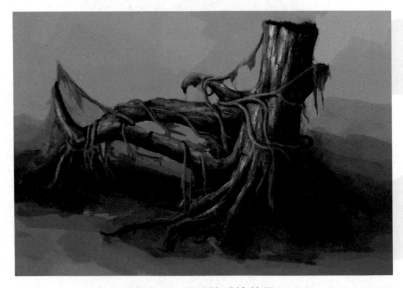

图 5-105　调整后的效果

(9)使用 （减淡）工具提亮藤蔓受光面的亮度,效果如图 5-106 所示。然后使用 （画笔）工具刻画藤蔓局部细节的造型,过程如图 5-107 所示。

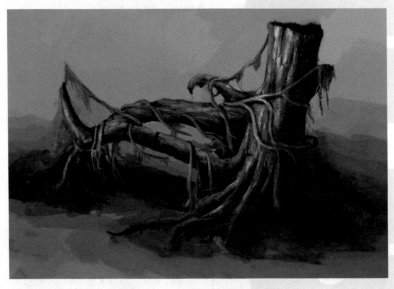

图 5-106　提亮藤蔓的亮度

图 5-107　绘制藤蔓的细节

（10）使用 ✐（画笔）工具整体调整藤蔓的色彩变化，效果如图 5-108 所示。然后将地面和背景也进行整体调整，最终效果如图 5-109 所示。至此，古树的原画设计过程完成。

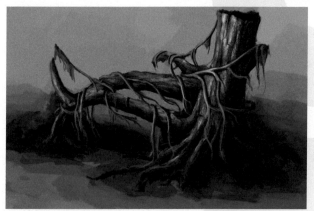

图 5-108　调整藤蔓后的效果

图 5-109　完成古树的绘制效果

5.4 自我训练

一、填空题

1. 在 Photoshop CS 6.0 软件中，通常都会使用一些快捷键，向下合并图层的快捷键是_____,合并可见图层的快捷键是_____。

2. 在 Photoshop CS 6.0 软件中，设置画笔工具的参数大致可以通过打开_____、_____ 和_____面板进行操作。

3.在 Photoshop CS 6.0 软件中,使用前景色填充图层选区的快捷键为_____。

二、简答题

1.简述使用 Photoshop CS 6.0 软件中的"套索"工具选择选区的方法。

2.简述绘制植物原画的方法和思路。

三、操作题

运用本章学习的内容临摹一张游戏植物的原画。

第6章 接天峰

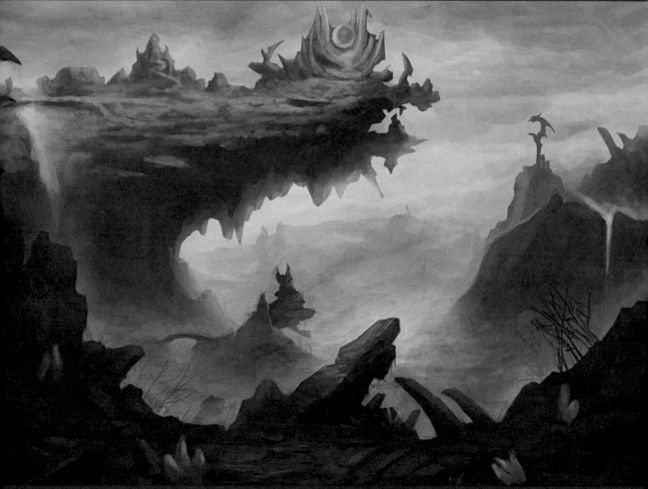

　　本章通过接天峰原画的设计，演示游戏室外大型场景概念原画的创作流程和思路，并通过实例的绘制，详细介绍使用PS配合手写板绘制游戏室外场景原画，创作过程5小时30分钟。

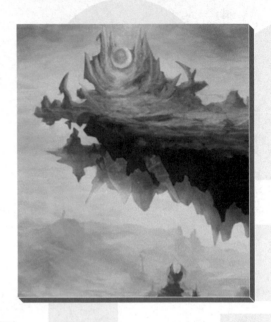

◆教学目标

· 了解接天峰的透视关系

· 掌握小型室外场景的结构绘制

· 掌握场景物件分布的规律

· 掌握游戏室外场景明暗关系的绘制规律

· 了解游戏室外场景的环境色彩

◆教学重点

· 掌握小型室外场景的结构绘制

· 掌握场景物件分布的规律

· 掌握游戏室外场景明暗变化的规律

6.1　游戏的概述

接天峰是一款修仙题材游戏中的剧情场景设定,在游戏世界中是个非常神秘的所在,它位于神州大地,西域边陲,却从未有人找到过它的具体位置。原本在群山巍峨的昆仑山脉,一座山峰也不算什么,但一个千年轮回的传说,却让接天峰成为无数修真者神往的圣地。

千年之前,在修真的世界,昆仑拥有至高无上的地位,身份尊崇,法术超群,然而安逸日子太过漫长,一些充满野心的昆仑修者,野心也开始慢慢膨胀。

终于,背叛的人类修者联合潜伏多年的妖魔组成妖魔大军,开始了对人类修者的无情杀戮,节节败退的修者纷纷向昆仑求援,谁知,妖魔大军悍不畏死,实力惊人,安逸太久的昆仑山修者损失惨重,最后只能带领大家退守昆仑山脉,却无力反击。当人们陷入绝望之时,昆仑山脉深处一座山峰突然出现耀眼的光——传说中的仙人出现了!

大批的仙人联合神州的修者们,经过了惨烈的战争,终于将不断涌现的妖魔击退。

仙魔大战之后,那座出现仙人的山峰就被正式定名为接天峰。传说在接天峰上,保留着仙、人两界之间唯一的通道,通道一旦被破坏,仙人们便无法来到人界,而妖魔们蠢蠢欲动,终会回来。

本章将着重讲解接天峰的绘制方法,最终效果如图6-1所示。

图6-1　原画最终效果图

6.2 绘制接天峰的线稿

绘制接天峰线稿的具体步骤如下。

（1）启动 Photoshop CS 6.0，执行菜单中的"文件"→"新建"菜单命令，并在弹出的"新建"对话框中将宽度设定为"3212 像素"，高度为"2000 像素"，分辨率为"300 像素/英寸"，颜色模式设定为"RGB 颜色 8 位"，如图 6-2 所示。然后单击"确定"按钮新建一个文件。

（2）在"图层"面板单击 ![创建新图层] （创建新图层）按钮，创建一个新的图层，再重命名为"设计线稿"，然后打开"拾色器（前景色）"对话框，拾取一个颜色，如图 6-3 所示。接着按下 <Alt+Delete> 快捷键填充颜色到背景图层，再把背景图层重命名为"底色"，最后使用 ![画笔] （画笔）工具在"线稿设计"图层上绘制出接天峰的线稿，效果如图 6-4 所示。

图 6-2 创建文件

图 6-3 拾取颜色

图 6-4 绘制接天峰的线稿

6.3 绘制接天峰的明暗关系

为了烘托接天峰人迹罕至的荒凉气氛，本例主体色彩环境仍属于偏冷色调，不过盈盈的水面、山岩间的浅绿，却让人感受到生机，远景中的天光贯穿和影响着整体的场景画面，也传达出万物复苏之前的一丝预兆。

6.3.1 绘制大体明暗关系

绘制大体明暗关系的具体步骤如下。

（1）在"图层"面板单击 ![创建新组] （创建新组）按钮创建一个组，重命名为"明暗关系"。然后单击 ![创建新图层] （创建新图层）按钮，创建一个图层，重命名为"大体明暗关系"，如图 6-5 所示。接着打开"拾色器（前景色）"对话框，拾取一个颜色，如图 6-6 所示。再使用 ![画笔] （画笔）工具绘制出天空云雾的亮部，如图 6-7 所示。

图 6-5 创建图层和组

图 6-6 拾取图层颜色

图 6-7 绘制天空的亮部

(2)打开"拾色器(前景色)"对话框,拾取一个画笔颜色,如图 6-8 所示。接着使用 ✎ (画笔)工具绘制出天空的大体暗调,效果如图 6-9 所示。

图 6-8 拾取画笔颜色

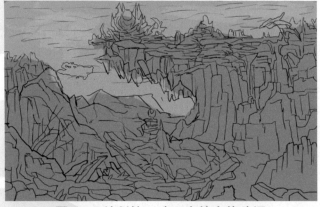

图 6-9 绘制接天峰天空的大体暗调

（3）取消"设计线稿"图层的显示，再使用 🖌.（画笔）工具继续绘制天空中的云彩效果，如图 6-10 所示。然后打开"拾色器（前景色）"对话框，拾取一个画笔颜色，如图 6-11 所示。接着单击 💡（切换画笔面板）按钮打开"画笔"设置面板，选择"36# 粉笔"笔刷，再设置画笔笔尖"角度"为 -84%，如图 6-12 中 A 所示。最后绘制出山体的底色，效果如图 6-12 中 B 所示。

图 6-10　绘制出云彩的大体明暗效果

图 6-11　拾取画笔颜色

图 6-12　绘制山体的底色

（4）打开"拾色器（前景色）"对话框，拾取画笔的颜色，如图 6-13 所示。然后单击 💡（切换画笔面板）按钮打开"画笔"设置面板，设置画笔笔尖"角度"为 112%，如图 6-14 中 A 所示。再使用 🖌.（画笔）工具绘制出山体岩石和建筑的大体暗调，效果如图 6-14 中 B 所示。

图 6-13　拾取画笔颜色

图 6-14　绘制山体岩石的大体暗调

（5）使用 ✐（画笔）工具绘制左侧山体和近景地表的石块的大体明暗关系，效果如图 6-15 所示。然后打开"拾色器（前景色）"对话框，拾取画笔的颜色，如图 6-16 所示，再继续绘制近景中地表石块的明暗关系，在此过程中，可以取消"设计线稿"图层的显示进行绘制，这样可以比较清晰地观察到画面中物体的明暗结构，效果如图 6-17 所示。

图 6-15　绘制石块的大体明暗

图 6-16　拾取画笔颜色

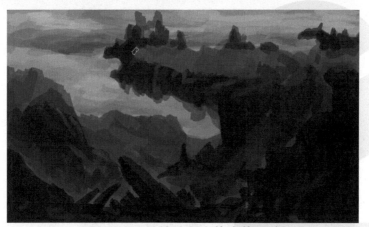

图 6-17　继续绘制山体大体明暗

6.3.2　明暗关系刻画

明暗关系刻画的具体步骤如下。

(1)单击 按钮,创建出一个新图层,重命名为"明暗关系刻画",如图 6-18 所示。然后打开"拾色器(前景色)"对话框,拾取一个颜色,如图 6-19 所示。再使用 工具绘制出天空的云彩,如图 6-20 所示。

图 6-18　创建图层

图 6-19　拾取图层颜色

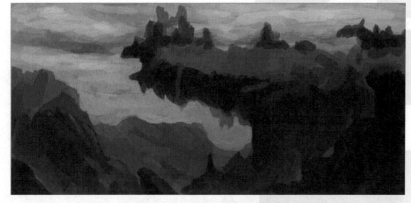

图 6-20　绘制云彩的效果

(2)使用 工具绘制中景山体上宝石的明暗结构,如图 6-21 中 A 所示,然后绘制中景山体地表的纹理结构,如图 6-21 中 B 和 C 所示,接着绘制中景山体的石阶和最右侧地表的明暗结构,如图 6-21 中 D 所示。同理,绘制出近景山体的明暗结构,效果如图 6-22 所示。

图 6-21 绘制中景山体的明暗结构

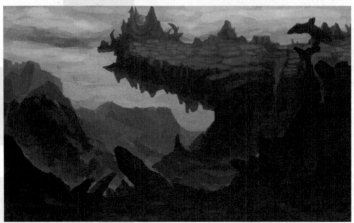

图 6-22 绘制出近景山体的明暗结构

（3）参考线稿，绘制远景山体的明暗结构，如图 6-23 中 A 所示，在绘制过程中，可以不断按下 Alt 键，切换"画笔"为"吸管"，并在画面上直接吸取合适的画笔颜色，然后绘制出远景中的建筑结构，效果如图 6-23 中 B 所示。

图 6-23 绘制远景山体和建筑

（4）观察画面，发现远景山体的明暗结构不够合理，然后使用 ✐（画笔）工具进行修正，效果如图 6-24 所示。接着取消"设计线稿"图层的显示，再观察修正之后的远景山体的明暗结构，效果如图 6-25 所示。

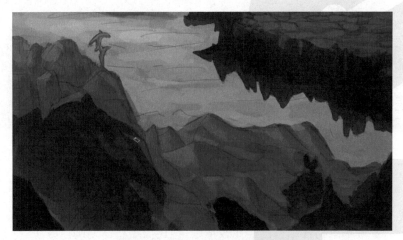

图 6-24　修正远景山体的结构

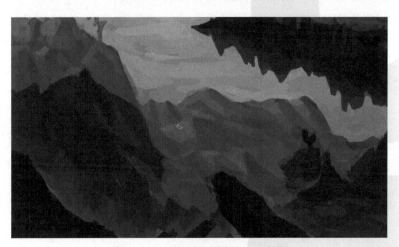

图 6-25　取消线稿的显示效果

（5）使用 ✐（画笔）工具调整远景中云彩的结构，效果如图 6-26 所示。再刻画近景山体的岩石结构，如图 6-27 所示。

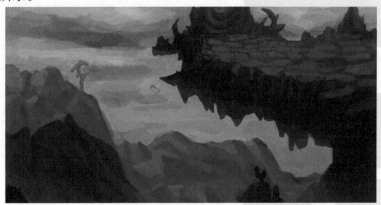

图 6-26　绘制远景天空的云彩结构

GAME ART DESIGN BIBLE | 游戏美术设计宝典

图 6-27 绘制近景山体的岩石效果

6.3.3 明暗关系整体刻画

明暗关系整体刻画的具体步骤如下。

（1）观察画面，发现场景物件结构已经比较清晰，但还需要整体刻画。方法：将"明暗关系深入"图层拖至 ▣（创建新图层）按钮，创建一个副本，重命名为"明暗关系整体刻画"，如图 6-28 中 A 所示。然后单击打开"画笔预设"选取器，选择"粗边圆形钢笔"笔刷，如图 6-28 中 B 所示，再设置好"硬度"和"不透明度"的参数，接着使用 ✐（画笔）工具刻画云彩的整体明暗效果，如图 6-28 中 C 所示。

图 6-28 整体刻画云彩的明暗结构

（2）打开"拾色器（前景色）"对话框，拾取画笔的颜色，如图 6-29 所示。然后使用 ✐（画笔）工具绘制出云彩的亮部的明暗结构，效果如图 6-30 和图 6-31 所示。

图 6-29 拾取画笔颜色

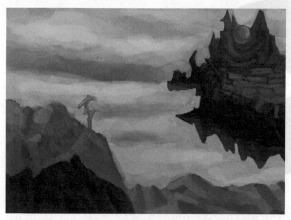

图 6-30　整体刻画云彩的明暗结构(1)

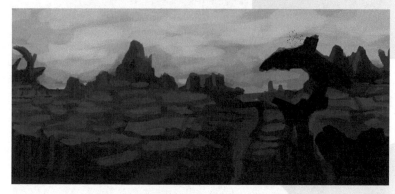

图 6-31　整体刻画云彩的明暗结构(2)

　　(3)单击打开"画笔预设"选取器,选择"平头水彩"笔刷,如图 6-32 中 A 所示,再设置好"硬度"和"不透明度"的参数,然后使用 ✐ (画笔)工具刻画中景山体结构,在绘制的过程中,需要注意与远景天空在色彩变化上的区别,效果如图 6-32 中 B 所示。

图 6-32　刻画中景山体的结构

　　(4)使用 ✐ (画笔)工具提亮远景山体结构面的亮度,并弱化局部山体的结构,使其看起来有种虚实变化,从而表现出峰峦叠嶂的远景效果,如图 6-33 所示,然后把地表的反光效果也刻画出来,如图 6-34 所示。

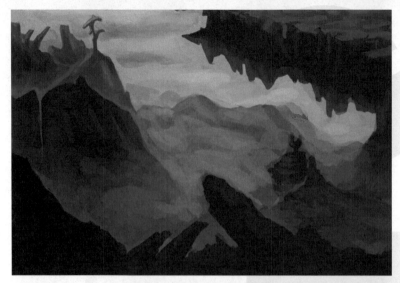

图 6-33 虚化远景山体

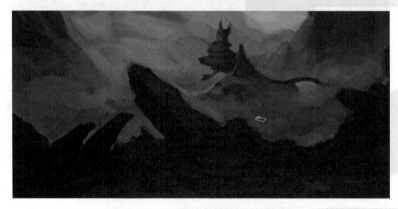

图 6-34 绘制地表的反光效果

（5）使用 ✎（画笔）工具刻画中景山体的明暗结构，绘制出崖顶宝石的结构，效果如图 6-35 所示，然后刻画崖顶地表的结构，效果如图 6-36 所示。接着整体调整中景山体的明暗结构，效果如图 6-37 所示。

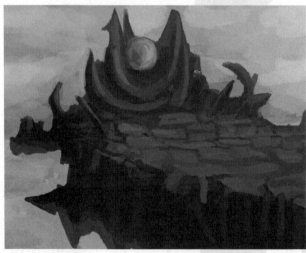

图 6-35 刻画崖顶宝石的明暗结构

图 6-36 刻画崖顶地表的结构

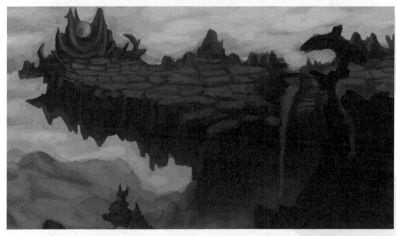

图 6-37 绘制中景山崖的整体效果

(6)同上,使用 ✏️(画笔)工具刻画近景山体的整体效果,重点对山体、植物、岩石、地表等不同结构的明暗进行刻画,同时注意虚实的变化,效果如图 6-38 中 A、B、C、D 所示。

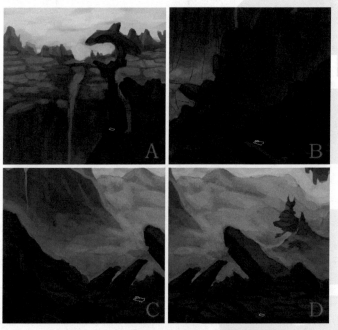

图 6-38 刻画近景山体的整体结构

GAME ART DESIGN BIBLE | 游戏美术设计宝典

(7)使用 🔍 (减淡)工具擦出近景地表的反光效果,如图 6-39 所示。然后执行"滤镜"→"锐化"→"USM 锐化"菜单命令,并在弹出的"USM 锐化"对话框中将"数量"设为 30%,"半径"设为 2,如图 6-40 中 A 所示。画面效果如图 6-40 中 B 所示。

图 6-39 擦出地表的反光效果

图 6-40 锐化画面

6.3.4 明暗调子深入

明暗调子深入的具体步骤如下。

(1)选择"明暗关系整体刻画"图层,使用 ⊻ (多边形套索)工具选择远景天空部分,并生成选区,如图 6-41 所示,然后执行"通过拷贝的图层"命令的快捷键 Ctrl+J,将选区中的内容复制为图层,再重命名为"明暗深入刻画 – 远景",如图 6-42 所示。

图 6-41 生成远景的选区

图 6-42　复制出"明暗深入刻画-远景"图层

（2）选择"明暗关系整体刻画"图层，再使用 （多边形套索）工具选择中景山体部分，并生成选区，如图 6-43 所示，然后执行"通过拷贝的图层"命令的快捷键 Ctrl+J，将选区中的内容复制为图层，重命名为"明暗深入刻画 – 中景"，如图 6-44 所示。

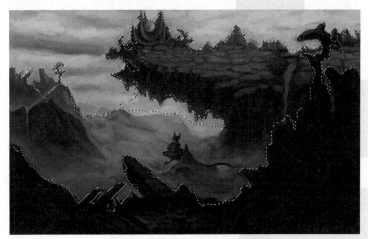

图 6-43　生成中景的选区

图 6-44　复制出"明暗深入刻画-中景"图层

（3）选择"明暗关系整体刻画"图层，再使用 （多边形套索）工具选择近景的山体和地表部分，并生成选区，如图 6-45 所示，然后执行"通过拷贝的图层"命令的快捷键 Ctrl+J，将选区中的内容复制为图层，重命名为"明暗深入刻画 – 近景"，如图 6-46 所示。

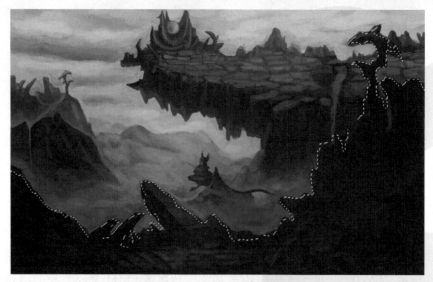

图 6-45　生成近景的选区

图 6-46　复制出"明暗深入刻画–近景"图层

　　(4)按住 Ctrl 键的同时,使用鼠标左键单击"明暗深入刻画 – 远景"图层,并生成选区,然后使用 ✔(画笔)工具绘制选区内的云彩的明暗结构,注意将选区边界部分的色彩绘制清楚,效果如图 6-47 所示。

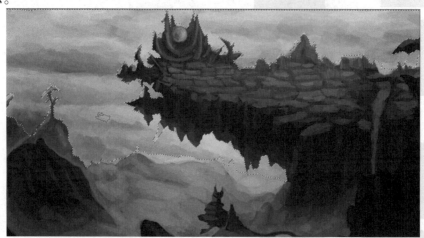

图 6-47　深入刻画远景选区的明暗结构

（5）按住 Ctrl 键的同时，使用鼠标左键单击"明暗深入刻画 – 中景"图层，生成选区，然后使用 ✎.（画笔）工具深入刻画选区内的明暗结构，将选区边界部分的色彩绘制清楚，效果如图 6-48 所示。接着刻画选区内崖顶的明暗结构，使画面表现更加合理，效果如图 6-49 所示。最后继续刻画中景内其他部分的边界和明暗结构，效果如图 6-50 所示。

图 6-48　深入刻画中景选区的明暗结构

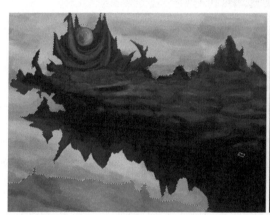

图 6-49　深入刻画中景选区的崖顶明暗结构

图 6-50　深入刻画中景选区的边界和明暗结构

（6）按住 Ctrl 键的同时，使用鼠标左键单击"明暗深入刻画 – 近景"图层，生成选区，然后使用 ✎.（画笔）工具深入刻画选区内的明暗结构，将选区边界部分的色彩绘制清楚，效果如图 6-51 所示。

图 6-51 深入刻画近景选区的边界和明暗结构

6.4 绘制接天峰的色彩关系

为表现接天峰出尘飘逸的画面特点,在色彩运用上应采用冷暖色搭配、层层铺垫的绘制方法。过程分为绘制接天峰的基础色彩和刻画接天峰的色彩细节两个部分。

6.4.1 绘制接天峰的基础色彩

绘制接天峰基础色彩的具体步骤如下。

(1)将"明暗关系"组拖至 ▢(创建新图层)按钮,创建一个组的副本,重命名为"色彩关系",然后同时选择"明暗关系整体刻画"、"明暗关系刻画"、"大体明暗关系"图层,再按下 Delete 键进行删除,如图 6-52 所示。接着单击 ▢(创建新图层)按钮创建一个新图层"图层 1",如图 6-53 所示。

图 6-52 删除图层

图 6-53 创建新图层

（2）在"图层"面板选择"远景－天空"图层，再打开"拾色器（前景色）"对话框，选取一个湖水蓝，如图 6-54 所示。然后按住 Ctrl 键的同时，使用鼠标左键单击"明暗深入刻画－远景"图层，生成选区，再使用 ✎（画笔）工具，调整"不透明度"为 40%，绘制出天空的颜色，如图 6-55 所示。

图 6-54 选择画笔颜色

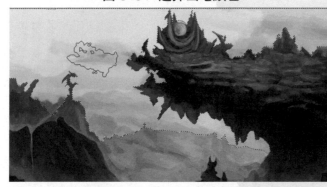

图 6-55 绘制天空的颜色

（3）打开"拾色器（前景色）"对话框，选取一个天蓝色，如图 6-56 所示，再使用 ✎（画笔）工具绘制出天空中的蓝色，在绘制的过程中，可以不断调整画笔的不透明度，再使用 ✎（画笔）工具在天空添加不同的云彩层次，如图 6-57 所示。

图 6-56 选取画笔颜色

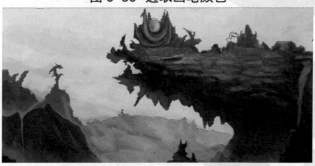

图 6-57 绘制出天空的色彩层次

（4）打开"拾色器（前景色）"对话框，选取画笔的颜色，如图 6-58 所示，再使用 ✎（画笔）工具绘制出天空的颜色，在绘制的过程中，可以不断调整画笔的不透明度，逐步刻画出天空的色彩层次，效果如图 6-59 所示。

图 6-58 选取画笔颜色

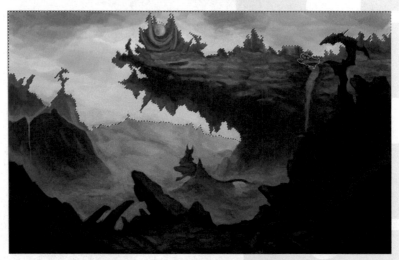

图 6-59 绘制天空的色彩层次

(5)完成天空的大体颜色绘制后,在"图层"面板右下角单击 (创建新图层)按钮创建一个新的图层"图层2",如图6-60所示。然后打开"拾色器(前景色)"对话框,选取画笔的颜色,如图6-61所示,再使用 ✓(画笔)工具绘制出中景的颜色,如图6-62所示。

图 6-60 新建图层　　　　　　图 6-61 选取画笔颜色

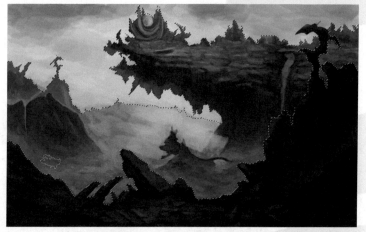

图 6-62 绘制中景山体的颜色

(6)在绘制的过程中,可以按下 Alt 键切换到 ✐(吸管)工具在画面上吸取颜色,再使用 ✓(画笔)工具绘制出中景山体的基本颜色层次,效果如图6-63所示。绘制完成后,可以打开"拾色器(前景色)"对话框,选取合适的画笔颜色,如图6-64所示,再使用 ✓(画笔)工具丰富中景山体的颜色变化,如图6-65所示。

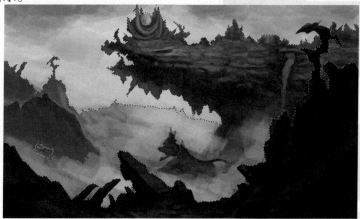

图 6-63 绘制中景山体的基本色彩层次

图 6-64 选取画笔颜色

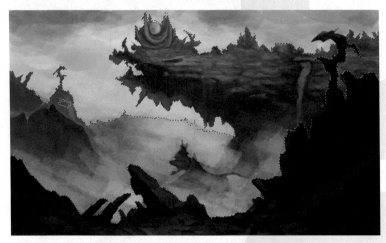

图 6-65 丰富中景山体的色彩变化

（7）同上，打开"拾色器（前景色）"对话框，选取一些适合的颜色，如图 6-66 所示。再使用 ✎（画笔）工具继续绘制中景悬崖部分的色彩变化，效果如图 6-67 所示。

图 6-66 选取画笔颜色

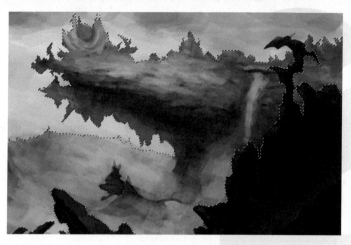

图 6-67 绘制中景悬崖的色彩变化

（8）完成中景山体的基本颜色绘制后，在"图层"面板右下角单击 ⬚（创建新图层）按钮，在"明暗深入刻画－近景"图层之上创建一个新的图层"图层 3"，然后打开"拾色器（前景色）"对话框，选取一些合适的画笔颜色，如图 6-68 所示。再使用 🖌（画笔）工具绘制近景的基本色彩层次，如图 6-69 所示。

图 6-68 选取画笔颜色

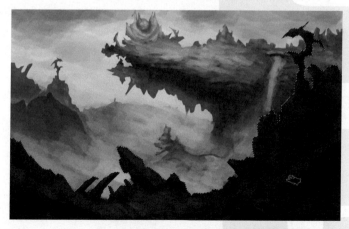

图 6-69 绘制近景山体的基本色彩层次

(9)打开"拾色器(前景色)"对话框,选取合适的画笔颜色,如图 6-70 所示。再使用 ✒(画笔)工具绘制两侧山体的暗色,在绘制的过程中,可以不断按下 Alt 键,切换到 ✒(吸管)工具在画面上直接吸取合适的颜色,再使用 ✒(画笔)工具绘制出近景山体和地表的色彩细节,最终效果如图 6-71 所示。

图 6-70 选取画笔颜色

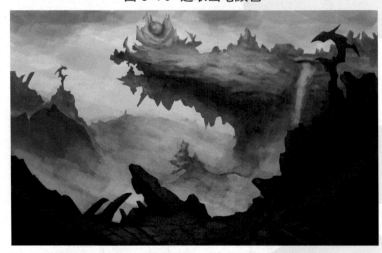

图 6-71 绘制近景山体和地表的基本色彩细节

6.4.2 刻画接天峰的色彩细节

刻画接天峰色彩细节的具体步骤如下。

(1)调整"图层 1"的填充值为 47%,如图 6-72 所示,再调整"图层 2"和"图层 3"的混合模式为"颜色",如图 6-73 所示,画面效果如图 6-74 所示。

图 6-72 调整图层填充值

图 6-73 调整混合模式

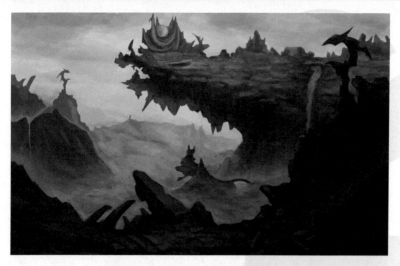

图6-74 调整图层填充值和混合模式后的画面效果

（2）选择"色彩关系"组下的所有图层，再拖至 （创建新图层）按钮，创建出一组副本图层，如图6-75中A所示，然后执行右键菜单中的"合并图层"命令合并副本图层，再重命名为"色彩深入刻画"，如图6-75中B所示。接着使 ✎ （画笔）工具深入刻画天空中云彩的细节，效果如图6-76所示。

图6-75 复制和合并图层

图6-76 绘制天空中云彩的纹理

(3)使用 ✒ (画笔)工具丰富天空云彩的色彩层次,在刻画天空的过程中,可以不断按下 Alt 键,切换到"吸管"工具在画面上直接吸取合适的颜色进行绘制,效果如图 6-77 所示。然后使用 ◎ (加深)工具调整天空的明暗度,增加场景的气氛,效果如图 6-78 所示。

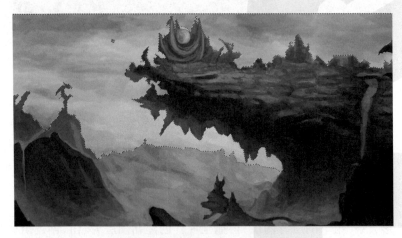

图 6-77 丰富云彩的色彩层次

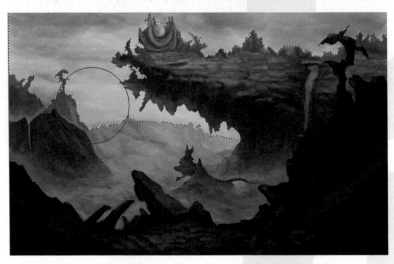

图 6-78 加深天空的色彩氛围

(4)使用 ✒ (画笔)工具刻画中景山顶宝石的色彩结构,效果如图 6-79 中 A 所示。然后刻画小型瀑布自山顶向下流淌的形态,效果如图 6-79 中 B 所示。刻画之后的整体效果如图 6-80 所示。

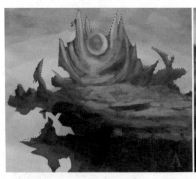

图 6-79 刻画山顶的色彩细节

图 6-80 　刻画山顶色彩细节的效果

(5)同上,使用 (画笔)工具刻画中景远山的色彩结构,效果如图 6-81 中 A 所示。然后刻画中景左侧山体和小型瀑布的形态,效果如图 6-81 中 B 所示。

图 6-81 　刻画中景山体的局部细节

(6)选择"色彩深入刻画"图层,然后按住 Ctrl 键的同时,使用鼠标左键单击"明暗深入刻画 – 近景"图层,载入该图层的选区,接着打开"拾色器(前景色)"对话框,选取合适的画笔颜色,如图 6-82 所示。再使用 (画笔)工具刻画出近景山体和地表的纹理细节,效果如图 6-83 所示。

图 6-82 　选取画笔颜色

图 6-83 绘制近景山体和地表的纹理细节

（7）使用 ✐.（画笔）工具在近景山体部分点缀一些不规则的白色晶体和荒草，使场景气氛更加活泼，效果如图 6-84 所示。然后执行"图像"→"调整"→"亮度/对比度"菜单命令，并在弹出的"亮度/对比度"对话框中调整对比度为 10，如图 6-85 中 A 所示，从而使画面整体的对比度更加鲜明，效果如图 6-85 中 B 所示。

图 6-84 在近景处点缀白色晶体

图 6-85 调整画面的对比度

（8）执行"滤镜"→"锐化"→"USM 锐化"菜单命令,并在弹出的"USM 锐化"对话框中,设置"数量"为 30%,"半径"为 2,如图 6-86 所示。至此,完成接天峰的色彩绘制,最终效果如图 6-87 所示。

图 6-86　锐化图层

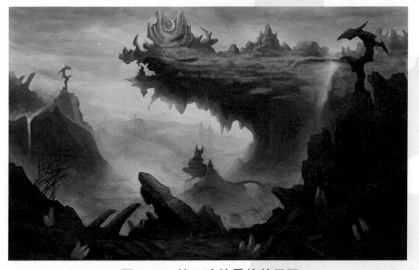

图 6-87　接天峰的最终效果图

提示:

　　使用"画笔"工具绘制颜色的时候,按下 Alt 键,可以将"画笔"工具切换为"吸管"工具,这时,方便我们在画布的任何位置吸取颜色。选择合适的颜色后,再松开 Alt 键,光标切换回画笔,可以使用吸取的颜色继续进行绘制。

6.5 自我训练

一、填空题

1.使用 Photoshop CS 6.0 软件工具栏中的"减淡"工具时,除了进行画笔相关设置外,还可以调整的设置包括 ＿＿＿＿＿＿＿、＿＿＿＿＿＿＿、＿＿＿＿＿＿＿。

2.使用"画笔"工具时,打开"画笔"设置面板进行调整的参数主要是 ＿＿＿＿＿＿＿＿＿、＿＿＿＿＿＿＿、＿＿＿＿＿＿＿。

3.在使用 Photoshop CS 6.0 软件处理材质图片时,可以执行快捷键 ＿＿＿＿＿＿＿＿＿,选择 ＿＿＿＿＿＿＿ 工具,调整材质的大小、角度和形状。

二、简答题

简述绘制接天峰远、中、近景画面的思路。

三、操作题

运用本章学习的内容临摹一张游戏室外场景的原画。

第7章
上古神庙

本章通过上古神庙原画的设计，演示游戏室内场景原画创作的流程和思路，并详细介绍使用PS配合手写板绘制游戏室内场景原画的技巧。创作过程10小时。

◆教学目标

· 了解神庙的透视关系

· 掌握大型室内场景的结构绘制

· 掌握场景物件分布的规律

· 掌握游戏室内场景明暗关系的规律

· 了解游戏室内场景的环境色彩规律

◆教学重点

· 掌握大型室内场景的结构绘制

· 掌握场景物件分布的规律

· 掌握游戏室内场景明暗关系的规律

7.1　上古神庙背景分析

　　神庙一般指神祇、帝王的宗庙,是一种典型的石造建筑物,其格局是由塔门、露天庭院、列柱大厅和神殿四部分组成。西方故事题材为背景的游戏中,神庙以其营造出的神秘、庄严、肃穆等独特的场景气氛,成为大型游戏中地下城副本关卡的主要表现形式。

　　本例场景被设定为一处上古神庙的遗址,位于地图东北面,据史料记载是上古某个神秘国度的帝皇庙宇。在当年与异族的斗争中,为了打败一个实力强大却凶恶残暴的魔神,结束整个大陆的生灵涂炭,该神秘国度启用了帝国庙宇中的传承秘法,将残暴的魔神强行封印。但神魔在困兽犹斗之下,也造成神庙毁损严重,并沉陷于地表之下。随后,该国度也杳无音讯,人迹皆无,成为大陆有史以来最大的悬疑之谜。

　　本例再现的神庙遗迹结构简洁,形体单纯,地处山腹之中。神庙遗迹分为上下两层,入口在远处山腹裂口,正面有长方形柱廊,用整块花岗岩加工而成,由于神庙曾经发生过塌方,部分通往下层的道路、柱廊也已经损毁。但随着时间的久远和地形的变迁,神庙的基础、墙和穹顶已经与山体、岩石等融合在一起。玩家进入后由下至上活动,出口位于上层的最右侧,在出口附近的祭坛之上,是当年魔神被封印后化成的石雕。

　　神庙主体建筑为圆形,顶上覆盖巨大穹顶,穹顶正中的一个圆形大洞,是庙内唯一的采光口,一缕阳光从上面泻下,斜射在石雕之上,随着不同的时间变化,太阳光在庙里的光影显示出不同的景象,有一种天人相通的神秘气氛。

　　神庙地处山腹内,视野昏暗,整体呈现出幽暗的冷色调,而穹顶的阳光和裂口处的天光,给阴冷的神庙带来一丝生气,视觉中心的灰绿色石雕表面布满锁链和血污,散发出浓浓的凶厉之气,而祭坛四周的炉火明亮照人,环绕在石雕周围,冷、暖色的强烈冲突,打破了画面的沉闷,却增加了神秘和诡异的整体氛围。

　　本章讲解上古神庙场景原画的设计,最终效果如图 7-1 所示。

图 7-1 上古神庙最终效果图

7.2 绘制上古神庙的线稿

本章以欧美游戏中比较多见的神庙遗迹为例,来讲解室内场景原画的绘制方法。在了解和分析了上古神庙的故事背景之后,开始进入上古神庙原画的绘制过程,整个绘制过程包括绘制线稿、绘制明暗调子、绘制色彩关系三个主要内容。

7.2.1 神庙的透视分析

上古神庙原画中设定的是 2.5D 网络游戏中的副本场景,根据之前章节的学习内容,能够判断出场景的透视关系为成角透视。在这种透视规律下,可以比较准确地表现由近及远的场景关系,而且通过俯视角来表现场景的空间关系, 这与在现实生活中, 人眼观看远近景物的透视规律是一样的:物体离人越近越大,越远越小,最远的小点会消失在地平线上;物体有规律地排列形成的线条或互相平行的线条,越远越靠拢和聚集,最后会聚为一点而消失在地平线上;物体的轮廓线条距离视点越近越清晰,越远则越模糊,如图 7-2 所示。

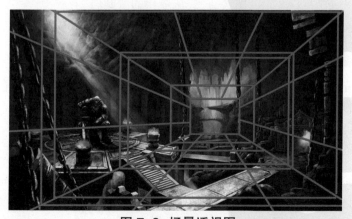

图 7-2 场景透视图

7.2.2　神庙线稿的确定

神庙线稿确定的具体步骤如下。

（1）启动 Photoshop CS 6，执行"文件"→"新建"菜单命令，在弹出的"新建"对话框中将"宽度"设为 4288 像素，"高度"设为 2500 像素，"分辨率"设为 300 像素 / 英寸，"颜色模式"设置为 RGB 颜色，如图 7-3 所示。然后单击"确定"按钮新建文档。

图 7-3　新建文件

（2）在"图层"面板单击 ⬜（创建新图层）按钮，创建一个新的图层，重命名为"线稿设计"，然后使用 ✎.（画笔）工具将神庙线稿绘制上去。在绘制的过程中，如果出现错误，可以按快捷键 Ctrl+Z 返回上一步操作，重新绘制即可。最终线稿效果如图 7-4 所示。

图 7-4　完成线稿的绘制

7.3　绘制上古神庙的明暗结构

本场景整体营造了一种幽暗的环境氛围，因此需要选择一个冷色调作为底色。然后在底色基础上逐层地绘制场景的明暗关系、明暗结构和明暗细节。

7.3.1　绘制神庙的明暗关系

绘制神庙明暗关系的具体步骤如下。

（1）在"图层"面板选择"底层"图层，打开"拾色器（前景色）"对话框，拾取一个颜色，如图 7-5 所示，然后按快捷键 Alt+Delete 将颜色填充至"底层"图层，如图 7-6 所示。

图 7-5 拾取底层的颜色

图 7-6 填充底层的颜色

（2）单击 ▢（创建新图层）按钮新建一个图层，重命名为"基础明暗关系"，然后单击 ▢（创建新组）按钮新建一个组，重命名为"场景关系"，接着将"基础明暗关系"图层拖动至"场景关系"组下，如图 7-7 所示。

（3）Photoshop CS 6 提供了大量不同类型的笔刷供使用者选择和设置，只要单击 ▣（切换画笔面板）按钮或者按下 F5 键打开"画笔"设置面板，来设置笔刷的大小、硬度、形状等参数，如图 7-8 所示。因为本例场景的构成元素大多为岩石、金属、砖石等比较坚硬的物件，因此可以选择较硬的宽面笔刷进行绘制，如图 7-9 所示。

图 7-7　创建新的图层和组(1)　　图 7-8　"画笔"设置面板　　图 7-9　画笔预设面板

（4）打开"拾色器（前景色）"对话框拾取一个画笔颜色，如图 7-10 所示，然后在场景整体色调基础上，使用 ✎.（画笔）工具绘制一些亮色，作为光源的定位。本例场景中主要有两处光源，一处从神庙穹顶照射进来，一处从山腹远处的裂口照射进来，绘制时根据线稿设定，把光源的位置绘制准确，如图 7-11 所示。

图 7-10　选择画笔颜色

图 7-11　绘制光源的位置

（5）打开"拾色器（前景色）"对话框拾取一个更亮的画笔颜色，如图 7-12 所示，然后使用 ✎.（画笔）工具继续绘制光源，加强光源的亮度和层次，效果如图 7-13 所示。

图 7-12　拾取光源的颜色

图 7-13　加强光源亮度和层次

（6）打开"拾色器（前景色）"对话框拾取一个较暗的画笔颜色，如图7-14所示，然后使用 ✐（画笔）工具绘制画面整体的暗部，此时不需要绘制细节，只要把大体明暗表达清楚即可，效果如图7-15所示。在绘制的过程中，可以按下Alt键，切换"画笔"为"吸管"工具，并在画面中不断吸取颜色进行绘制，使色彩更加丰富，效果如图7-16所示。

图7-14 选择暗部颜色

图7-15 绘制整体的暗部颜色

图7-16 加强整体的暗部颜色

（7）绘制神庙内部建筑的暗部表现，可以将相应的亮部也同时绘制出来，比如地下宫殿、圆台地基、搅动锁链的齿轮等部分，效果如图7-17所示。然后取消"线稿设计"图层的显示，观察明暗关系的绘制效果，如图7-18所示。

图 7-17　绘制内部建筑的暗部

图 7-18　观察绘制明暗的效果

　　(8)显示出"线稿设计"图层,再使用 ✐ (画笔)工具继续刻画明暗关系,绘制时需要科学而严谨地分析画面结构,添加从穹顶照射进来的光线,以及由此产生的局部明暗变化,效果如图 7-19 所示。然后绘制出光线周围建筑的暗部效果,如图 7-20 和图 7-21 所示。

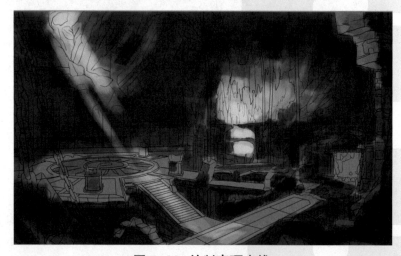

图 7-19　绘制穹顶光线

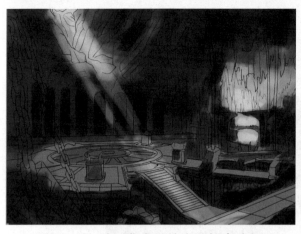
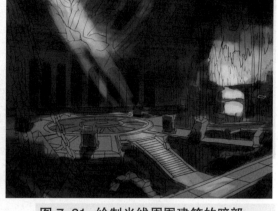

图 7-20　绘制背光处的大殿柱廊暗部　　　　图 7-21　绘制光线周围建筑的暗部

（9）为了突出山体的结构，使用 ✎（画笔）工具加强画面右侧山体的暗部，效果如图 7-22 所示。然后打开"拾色器（前景色）"对话框拾取一个较亮的画笔颜色，再使用 ✎（画笔）工具绘制山体画面的亮部，此时要把画笔的"透明度"值降低，使绘制出来的颜色不要太实，以便能表现山体岩石的层次感，效果如图 7-23 所示。接着取消"线稿设计"图层的显示，再继续绘制亮色，效果如图 7-24 所示。

图 7-22　绘制山体的暗部

图 7-23　绘制山体的亮部　　　　　　　图 7-24　绘制画面整体的亮部

GAME ART DESIGN BIBLE | 游戏美术设计宝典

（10）使用 🔍 (减淡)工具提亮画面整体的亮度,效果如图 7-25 所示。然后执行"图像"→"调整"→"亮度 / 对比度"菜单命令,并在弹出的"亮度 / 对比度"对话框中调整亮度值为 –6,对比度为27,使画面整体的对比度更加鲜明,效果如图 7-26 所示。

图 7-25 将画面整体提亮

图 7-26 调整画面的亮度和对比度

（11）显示"线稿设计"图层,再使用 🔽 (多边形套索)工具,选择部分场景建筑的暗部,如图 7-27所示。然后使用 🖊 (画笔)工具绘制明暗交界处的颜色,使之更加清晰,如图 7-29 所示。接着按快捷键 Ctrl+Shift+I 反选选区,再使用 🖊 (画笔)工具绘制对应区域的亮色,效果如图 7-29 所示。

图 7-27 绘制部分场景建筑暗部

图 7-28　绘制部分场景建筑暗部明暗交界处

图 7-29　绘制对应区域的亮色

（12）使用 ✏️（画笔）工具绘制祭坛、铁链等部分的亮色，效果如图 7-30 所示。

图 7-30　绘制祭坛、铁链等部分的亮色

7.3.2　调整神庙的明暗结构

调整神庙的明暗结构的具体步骤如下。

（1）将"基础明暗关系"图层拖动至 🗐（创建新图层）按钮复制一个图层副本，重命名为"明暗结构调整"，然后使用 ✏️（画笔）工具绘制洞顶岩石的大体明暗结构，效果如图 7-31 所示。然后按 Alt 键切换到"吸管工具"，再吸取岩石的颜色作为画笔颜色，接着松开 Alt 键，切换为"画笔"工具，再绘制出岩石的明暗结构，效果如图 7-32 所示。

图 7-31 绘制洞顶岩石的大体明暗结构

图 7-32 继续绘制岩石的明暗结构

（2）使用 ✐（画笔）工具继续刻画岩石的明暗结构细节，如图 7-33 所示。然后进行整体画面的明暗绘制，重点刻画岩石的亮面，如图 7-34 所示。穿顶射入的光线会影响画面整体的绘制，因此新建一个图层，单独进行光线的绘制，再将图层重命名为"光照环境效果"。

图 7-33 刻画岩石的明暗结构细节

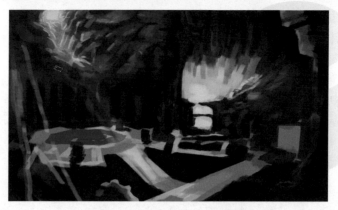

图 7-34 绘制的岩石亮面

（3）使用 ✎.（画笔）工具对场景中的局部物件进行刻画，逐步绘制出比较完整的明暗结构，过程如图 7-35 所示。然后缩小笔刷，再绘制出石桥及周围部分的明暗结构的细节，效果如图 7-36 所示。

图 7-35 逐步绘制局部物件的明暗

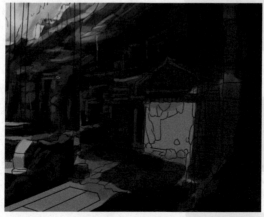

图 7-36 绘制石桥及周围部分的明暗结构

（4）使用 （多边形套索）工具勾勒出残破的石碑选区，再使用 （画笔）工具调整石碑的明暗色调，使之与画面整体协调统一，如图 7-37 中 A 所示，接着提亮石桥两侧山体石块的颜色，塑造出岩石的嶙峋效果，如图 7-37 中 B 所示。

图 7-37 调整石碑明暗色调

（5）使用 （画笔）工具绘制出祭坛石桥下方的拱柱结构，如图 7-38 中 A 所示，再绘制台阶部分的暗部结构，如图 7-38 中 B 所示。然后根据线稿，将祭坛及周边环境的结构线刻画清楚，如图 7-39 所示。

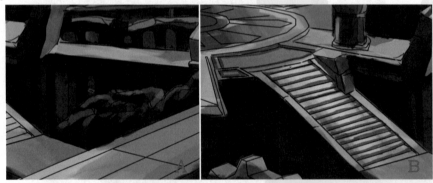

图 7-38 绘制台阶部分的暗部结构

图 7-39 清楚刻画出祭坛及周边环境的结构线

（6）使用 ✎.（画笔）工具绘制通向出口的石桥结构线，如图 7-40 所示。然后使用 ♢.（多边形套索）工具勾勒出石桥左侧的暗部选区，再使用 ✎.（画笔）工具将边界绘制清楚，如图 7-41 中 A 所示。接着按 Ctrl+Shift+I 快捷键反选暗部选区，再使用 ⚒.（涂抹）工具将明暗交界处的色彩过渡均匀，效果如图 7-41 中 B 所示。

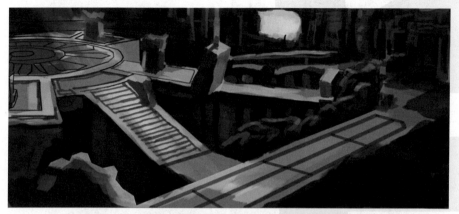

图 7-40　使用"画笔"工具绘制出口石桥的结构线

图 7-41　绘制清楚台阶部分的边界

（7）使用 ✎.（画笔）工具绘制出祭坛主体部分的明暗色彩的层次变化，效果如图 7-42 所示。然后刻画右侧山体以及石柱的明暗结构，效果如图 7-43 所示。

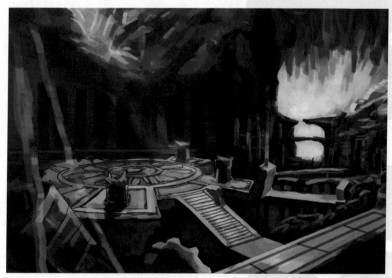

图 7-42　绘制祭坛主体部分的明暗色彩及层次变化

图 7-43 绘制右侧山体和石柱的明暗结构

（8）使用 ✐（画笔）工具绘制出口内的明暗结构，包括台阶和侧面的墙壁，如图 7-44 中 A 所示，然后绘制出祭坛的明暗结构，重点刻画出祭坛中心图案的凹凸感，如图 7-44 中 B 所示。接着打开"拾色器（前景色）"对话框，拾取一个画笔颜色，如图 7-45 所示。最后使用 ✐（画笔）工具绘制出画面左侧铁链的暗部颜色，如图 7-46 中 A 所示，再绘制出铁链的亮部颜色，效果如图 7-46 中 B 所示。同理，绘制出第二根铁链的结构，如图 7-46 中 C 所示。

图 7-44 绘制出口处和祭坛的明暗结构

图 7-45 拾取铁链的暗部颜色

图 7-46　绘制铁链的明暗结构

(9)同上,使用 ✎(画笔)工具绘制出神庙出口位置右侧的铁链结构,效果如图 7-47 所示。

图 7-47　绘制右侧铁链的明暗结构

7.3.3　刻画神庙的明暗细节

刻画神庙明暗细节的具体步骤如下。

(1)将"明暗结构调节"图层拖动至 ▢(创建新图层)按钮复制一个图层副本,重命名为"明暗调子深入刻画",如图 7-48 所示。然后按快捷键 Ctrl+U 调出"色相/饱和度"面板,调整"明暗调子深入刻画"图层的画面饱和度,效果如图 7-49 所示。

图 7-48　创建新图层

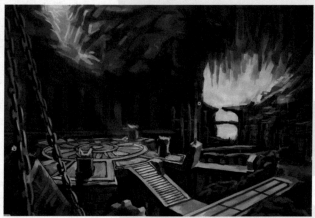

图 7-49　调整图层的画面饱和度

（2）按下 Alt 键切换到"吸管"工具,再吸取岩石的颜色作为画笔颜色,然后松开 Alt 键,切换为"画笔"工具,再绘制岩石的明暗结构,效果如图 7-50 所示。

图 7-50 深入刻画岩石的明暗结构

（3）使用 ✐(画笔)工具绘制柱廊上方的石块造型,如图 7-51 所示。然后使用 ⊻(多边形套索)工具选择柱廊平台的选区,再使用 ✐(画笔)工具绘制柱廊平台的边缘色彩,如图 7-52 所示。

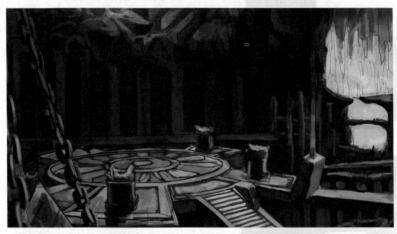

图 7-51 绘制柱廊处上方的石块

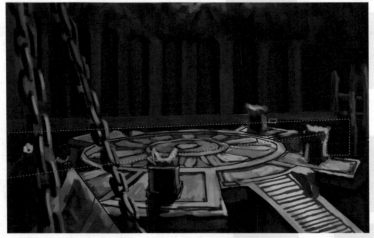

图 7-52 绘制柱廊平台

（4）由于视角的关系，我们只能看到神庙上层两侧的石壁造型，主要是注意山体结构的素描关系，表现出山体坚硬和厚重的感觉，效果如图7-53中A和B所示。

图7-53　绘制廊柱上方石块

（5）使用 ✐（画笔）工具把位于神庙下层石壁和石质框架结构的细节也绘制好，如图7-54所示。然后绘制洞口远景柱廊平台的结构，效果如图7-55所示。

图7-54　绘制祭坛右侧的细柱

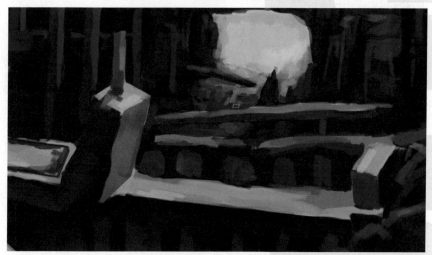

图7-55　绘制远景柱廊的平台

GAME ART DESIGN BIBLE｜游戏美术设计宝典

（6）使用 ⛶（多边形套索）工具选择中景柱廊平台的选区，如图 7-56 中 A 所示，再使用 ✏（画笔）工具绘制柱廊的拱洞结构，效果如图 7-56 中 B 所示。同理，绘制近景柱廊平台及周边结构的效果，如图 7-57 所示。

图 7-56　使用套索工具选择远处的两个廊柱平台进行绘制

图 7-57　使用套索工具选择近景廊柱平台进行绘制

（7）绘制铁链。方法：单击"创建新图层"按钮新建一个图层，再重命名为"图层 链子 2"，如图 7-58 所示。然后选择 ✏（画笔）工具，再按 Alt 键切换到"吸管"工具吸取画面上的颜色，再使用 ✏（画笔）工具绘制出铁链的明暗结构，如图 7-59 所示。

图 7-58　创建新图层　　　　　　　　图 7-59　绘制一段铁链

（8）按下 Alt 键的同时，使用 [▶]（移动）工具拖动画面中的铁链，复制出一段铁链，再摆放到合适的位置，如图 7-60 所示，然后按 Ctrl+E 快捷键将两段铁链所在的图层进行合并，接着使用 ╱（画笔）工具在当前图层"图层 链子 2"绘制铁链的末端效果，如图 7-61 所示。

图 7-60　复制出另一段铁链

图 7-61　合并图层并绘制

（9）按下 Alt 键的同时，使用 [▶]（移动）工具拖动画面中绘制完成的铁链进行复制，再摆放到合适的位置，如图 7-62 所示，然后选择需要细微调整的铁链，再按 Ctrl+T 快捷键打开"自由变换"工具的栅格，接着执行右键菜单中的"变形"命令，并使用弹出的栅格调整左侧铁链的造型，如图 7-63 所示。最后按 Ctrl+E 快捷键将所有铁链所在的图层进行合并，重命名为"铁链"，如图 7-64 所示。

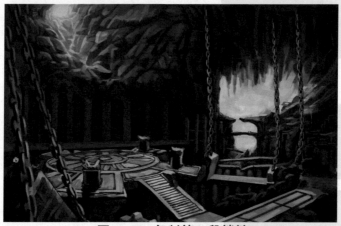

图 7-62　复制第二段锁链

图 7-63 调整铁链造型	图 7-64 图层操作

（10）选择"明暗调子深入刻画"图层，再选择 ✐ （画笔）工具，然后按 Alt 键切换到"吸管"工具吸取画面上的颜色，再使用 ✐ （画笔）工具修饰画面明暗结构，修饰神庙中景处的破损围廊，效果如图 7-65 所示；修饰近景处的石桥、山体、柱廊的拱柱，效果如图 7-66 所示；刻画出口及周围环境的细节，效果如图 7-67 所示。

图 7-65 修饰场景中破损的围廊

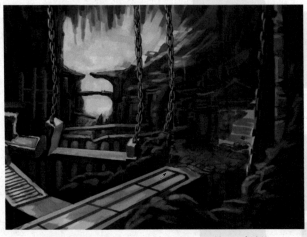

图 7-66 修饰近处的石桥、山体和廊柱

图 7-67 刻画出口及周围环境的细节

（11）使用 🔍 （减淡）工具提亮画面中的高光部分，使建筑和山体的结构看起来更富有立体感，效果如图 7-68 所示。然后使用 🖌 （画笔）工具，选择"粉笔"笔刷，修饰一下场景局部的高光，效果如图 7-69 所示。

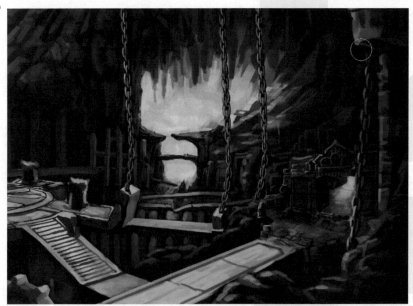

图 7-68 使用"减淡"工具提亮场景中的高亮部分

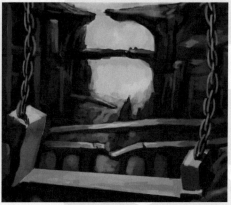

图 7-69 修饰场景中的高光部分

（12）显示"线稿设计"图层，再使用 ▽.（多边形套索）工具选择齿轮的背光部分，如图 7-70 中 A 所示，然后使用 ✐.（画笔）工具绘制背光部分的结构，绘制过程中可以不断按下 Alt 键从画面中吸取合适的颜色，效果如图 7-70 中 B 所示。接着使用 ▽.（多边形套索）工具选择齿轮的受光部分，如图 7-71 中 A 所示，再使用 ✐.（画笔）工具绘制齿轮受光处的结构，效果如图 7-71 中 B 所示。

图 7-70　使用套索工具选择齿轮受光部分

图 7-71　绘制齿轮受光处的结构

7.3.4　整体明暗调整

整体明暗调整的具体步骤如下。

（1）将"明暗调子深入刻画"图层拖动至 ▣（创建新图层）按钮复制一个图层副本，再重命名为"整体明暗关系调整"，如图 7-72 所示。

（2）使用 ✐.（画笔）工具，选择"粉笔"笔刷，再调整合适的"不透明度"值，然后整体调整左侧画面的明暗结构，绘制过程中可以不断按下 Alt 键从画面中吸取合适的颜色，效果如图 7-73 所示。同理，调整右侧山腹亮部的颜色变化，效果如图 7-74 所示。接着调整右侧山体的虚实变化，将山体虚块化，以突出宫殿结构，如图 7-75 中 A 所示，最后按照从远至近的顺序，调整宫殿地下部分的虚实结构，如图 7-75 中 B 所示。

图 7-72　创建新图层

图 7-73　绘制左侧山体明暗

图 7-74　调整右侧山腹亮部的颜色变化

图 7-75　调整宫殿地下部分的虚实结构

　　（3）柱廊顶端明暗的调整。方法：使用 ✐（画笔）工具绘制神庙入口处的反光，效果如图 7-76 所示。然后使用 ⏚（多边形套索）工具选择地下柱廊顶部，如图 7-77 中 A 所示，使用 ✐（画笔）工具和 ⬮（涂抹）工具处理柱廊顶部的亮面色彩，并使边界颜色清晰自然地过渡，效果如图 7-77 中 B 所示。

图 7-76　绘制反光　　　　　　　　图 7-77　处理柱廊顶部边界的颜色

　　(4)右侧山体明暗的调整。方法：使用 (画笔)工具强调入口处的结构，效果如图 7-78 中 A 所示，再处理入口右侧山体的反光部分，使山体出现高低起伏的明暗变化，效果如图 7-78 中 B 所示。然后使用 (画笔)工具调整出口左侧砖石的正确结构，如图 7-79 所示。

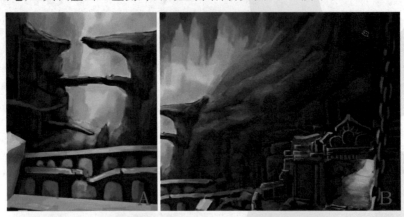

图 7-78　强调入口处的结构和入口处右侧山体的反光部分

图 7-79　调整砖石的正确结构

（5）出口明暗的调整。方法：使用 ⚲（多边形套索）工具选择出口甬道内壁的暗部，再使用 ✐（画笔）工具加深暗部的色彩，效果如图 7-80 所示。然后调整好出口外侧墙壁和地面小石桩的正确结构，效果如图 7-81 所示。

图 7-80　绘制出口甬道的暗部

图 7-81　调整出口外侧墙壁和地面小石桩的正确结构

（6）出口地面明暗的调整。方法：显示"线稿设计"图层，再参考线稿结构，使用 ✐（画笔）工具调整出口石桥侧面岩石和破旧石质炉台的明暗结构，效果如图 7-82 所示。然后把出口门楣的浮雕图案的结构也绘制出来，效果如图 7-83 所示。

图 7-82　调整石桥侧面岩石和石炉台的结构

图 7-83 绘制出口门楣的浮雕图案结构

（7）石柱明暗的调整。方法：首先使用 ⬚(画笔)工具加深石柱两侧的暗部颜色，如图 7-84 所示，然后使用 ⬚(多边形套索)工具选择石柱左侧的暗部区域，如图 7-85 所示。接着使用 ⬚(画笔)工具绘制出石柱准确的明暗结构，如图 7-86 所示。

图 7-84 加深石柱两侧的暗部区域

图 7-85 使用套索选择石柱两侧的暗部区域

图 7-86 绘制出石柱准确的明暗结构

　　(8)右侧画面整体明暗的调整。方法:隐藏"铁链"图层的显示,再使用 ✍(画笔)工具绘制出口位置的明暗结构,包括出口两侧的装饰墙,加固山体的结构性建筑,如图 7-87 所示。然后使用 🔍(减淡)工具,放大笔刷后,再整体提亮画面的右侧,使画面中的砖石、浮雕、石柱、铁链和岩石的高光的亮度更加明显,效果如图 7-88 所示。

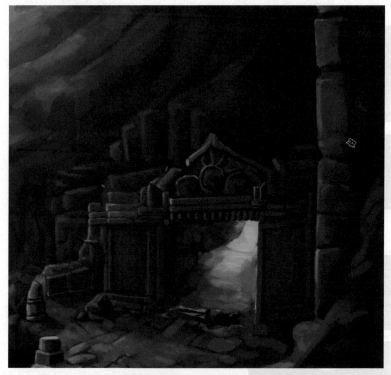

图 7-87 隐藏铁链图层和绘制出口位置的明暗结构

图 7-88 使用"减淡"工具提亮场景右侧砖石、石柱、浮雕的高光部分

（9）石桥及两侧明暗的调整。方法：使用 ✎ （画笔）工具调整石桥右侧岩石的明暗结构，效果如图 7-89 所示。然后绘制石桥桥面和侧面的纹理，效果如图 7-90 所示。如果桥面的结构线为直线，那么可以使用 ✎ （画笔）工具先绘制直线的起点，并在按下 Shift 键的同时，绘制出直线的终点。接着绘制石桥左侧岩石的明暗结构，效果如图 7-91 所示。

图 7-89 调整石桥右侧岩石的明暗结构

图 7-90 绘制石桥桥面和侧面的纹理

GAME ART DESIGN BIBLE │ 游戏美术设计宝典

图 7-91 绘制石桥左侧岩石的明暗结构

（10）拱柱明暗的调整。方法：使用 ✍.（画笔）工具细化地下柱廊的拱柱结构，重点刻画柱体、拱券与空间之间的色彩差别，为了保证明暗交界清晰分明，可以使用 ☌.（多边形套索）工具，选择不同结构的色彩区域，再生成选区，如图 7-92 中 A 所示，然后使用 ✍.（画笔）工具进行绘制调整，如图 7-92 中 B 所示。绘制效果如图 7-93 所示。

图 7-92 选择柱廊不同结构的色彩选区

图 7-93 细化地下柱廊的明暗结构

（11）祭坛台阶明暗的调整。方法：使用 ✐.（画笔）工具调整台阶部分的结构线，使其更加清晰准确，如图 7-94 所示。然后使用 ✂.（多边形套索）工具选择第二层台阶的立面，生成选区，如图 7-95 中 A 所示，并在选区内绘制出较暗的立面颜色，如图 7-95 中 B 所示。接着执行右键菜单中的"通过拷贝的图层"命令（快捷键为 Ctrl+J），将第二层立面选区复制为"图层 5"。

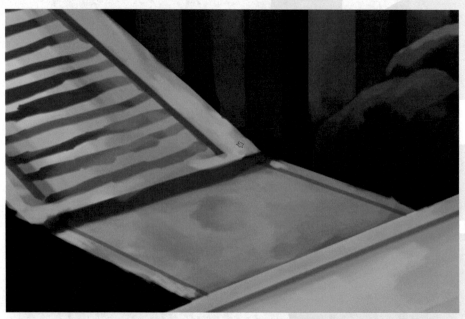

图 7-94　调整台阶部分的结构线

图 7-95　使用套索工具选择台阶

（12）同上，使用 ✂.（多边形套索）工具生成最下层台阶立面的选区，如图 7-96 中 A所示，并使用 ✐.（画笔）工具绘制出较暗的立面颜色，如图 7-96 中 B 所示。然后调整立面下方的颜色，使明暗交界部分的色彩产生细微的过渡，如图 7-96 中 C 所示。

（13）选择图层 5，并在按住 Alt 键的同时，使用鼠标左键向上拖动复制出新的立面图层，如图 7-97 中 A 所示。同理，陆续复制出其他立面，如图 7-97 中 B 所示。在不断复制的过程中，可以按 Ctrl+T 快捷键打开"自由变换"工具的栅格，调整复制立面的长度和角度，如图 7-98 中 A 所示，直到完成所有立面的复制，如图 7-98 中 B 所示。接着按 Ctrl+E 快捷键将所有复制的立面合并。

图 7-96 调整最下层台阶的明暗部分

图 7-97 复制新立面图层

图 7-98 继续复制其他立面图层

（14）使用 ⬚（多边形套索）工具选择台阶立面的多余部分，如图 7-99 中 A 所示，再按 Delete 键删除，效果如图 7-99 中 B 所示。同理，使用 ⬚（多边形套索）工具选择台阶两侧墙体的亮面部分，再使用 ✎（画笔）工具和 👆（涂抹）工具把亮面色彩调整得更加均匀，效果 7-100 所示。

（15）按住 Ctrl 键的同时，使用鼠标左键单击台阶立面所在的"图层 5"，并生成选区，如图 7-101 中 A 所示，然后按 Ctrl+Shift+I 快捷键反选立面的选区，再使用 ✎（画笔）工具绘制台阶受光区域的准确色彩，效果如图 7-101 中 B 所示。最终完成台阶的绘制效果如图 7-102 所示。

图 7-99 使用套索工具选择多余部分并删除

图 7-100 使用套索工具选择台阶两侧的亮面部分并进行调整

图 7-101 在台阶立面生成选区

图 7-102 台阶最终绘制效果

（16）使用 ✎.（画笔）工具绘制祭坛外围结构的细节，包括大方砖、石质炉台、长方形石台及倒塌的砖墙等，过程如图 7-103 所示，最终效果如图 7-104 所示。

图 7-103 绘制祭坛外围结构细节

图 7-104 祭坛外围的最终效果

图 7-105 绘制祭坛中心浮雕花纹

（17）使用 ✎.（画笔）工具绘制祭坛中心的浮雕花纹，如图7-105 中 A 所示，效果如图7-105 中 B 所示。然后使用 ☌.（多边形套索）工具选择远处石质炉台的周围选区，再使用 ☝.（涂抹）工具把石质炉台和环境之间的色彩过渡均匀，效果如图 7-106 所示。接着将画面最左侧的石质炉台绘制出来，如图 7-107 所示。

图 7-106 将石质炉台和环境之间的色彩过渡均匀

图 7-107 绘制最左侧的石质炉台

(18)使用 ✎.(画笔)工具调整神庙顶层柱廊造型,由于此处结构属于画面中强调气氛的部分,因此无须精细刻画,效果如图 7-108 所示。然后显示铁链所在的图层,进行铁链的局部刻画,接着使用 ⬚.(多边形套索)工具选择铁链中空的地方,再按 Delete 键进行删除,如图 7-109 所示。最后使用 ✎.(画笔)工具细致调整铁链锁环的结构,使其表现出厚重、坚固的金属感,效果如图 7-110 所示。

图 7-108 调整神庙顶层柱廊造型

图 7-109 锁链的局部刻画 图 7-110 调整铁链锁环的结构

(19)同上,使用 ✎.(画笔)工具细致调整其他铁链锁环的结构,效果如图 7-111 所示。至此,上古神庙的明暗结构刻画完成,效果如图 7-112 所示。

图 7-111 调整其他铁链锁环的结构

图 7-112 神庙场景的明暗结构效果绘制完成

7.4 绘制封印石雕的明暗结构

添加一个被封印的魔神石雕,是本例场景的点睛之笔,可以使原本空旷松散的场景变得紧凑,并富于节奏变化,一具魔神石雕也更加鲜明地烘托出场景紧张和神秘的气氛,自然成为视觉焦点。因为石雕属于角色造型的绘制,因此对明暗关系的把握上要重点刻画上半身。

7.4.1 绘制石雕的线稿

绘制石雕线稿的具体步骤如下。

在"图层"面板单击 (创建新图层)按钮,创建一个新的图层,重命名为"雕塑线稿",如图 7-113 所示。然后使用 (画笔)工具将魔神石雕的线稿绘制上去,效果如图 7-114 所示。

图 7-113 创建新图层

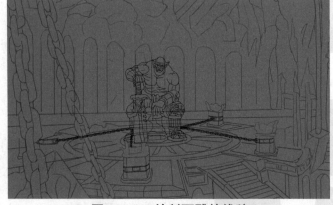

图 7-114 绘制石雕的线稿

7.4.2　绘制石雕的基础明暗关系

绘制石雕基础明暗关系的具体步骤如下。

（1）单击 ▢（创建新组）按钮，新建一个图层组，重命名为"雕塑 boss"，然后单击 ▣（创建新图层）按钮，在"雕塑 boss"组下创建一个新图层，重命名为"雕塑基础关系"，如图 7-115 所示。

（2）使用 ✐.（钢笔）工具沿着石雕的轮廓生成闭合路径，按 Ctrl+Enter 组合键生成选区，然后打开"拾色器（前景色）"对话框，拾取一个画笔颜色，如图 7-116 所示，接着按 Alt+Delete 组合键将颜色填充到选区，如图 7-117 所示。

图 7-115　新建图层和组

图 7-116　拾取石雕塑的颜色

图 7-117　将颜色填充到选区

（3）使用 ✎.（减淡）工具和 ✎.（加深）工具调整雕塑大体的明暗结构，效果如图 7-118、图 7-119 所示。

图 7-118　调整雕塑大体的明暗结构

图 7-119　继续调整雕塑大体的明暗

　　(4)打开"拾色器(前景色)"对话框拾取一个较深的颜色,如图 7-120 所示。然后使用　(画笔)工具强调石雕的明暗结构,效果如图 7-121 所示。

图 7-120　拾取雕塑暗部的颜色

图 7-121　继续绘制雕塑的明暗结构

（5）使用 （画笔）工具绘制雕塑面部的明暗结构,效果如图 7-122 所示。然后取消"雕塑基础关系"线稿图层的显示,观察明暗关系的绘制效果,如图 7-123 所示。

图 7-122 绘制雕塑面部的明暗结构

图 7-123 取消线稿图层的显示

（6）打开 （画笔）工具,调整笔刷,如图 7-124 所示。然后反复修改雕塑的明暗结构,效果如图 7-125~ 图 127 所示。最终效果如图 7-128 所示。

图 7-124 调整笔刷

图 7-125 修改雕塑明暗结构

图 7-126 继续修改雕塑明暗结构

图 7-127 修改雕塑身躯部位的明暗结构

图 7-128 雕塑的最终明暗效果

7.4.3 刻画石雕的明暗关系

刻画石雕明暗关系的步骤如下。

(1)单击 (创建新图层)按钮,在"雕塑 boss"组下创建一个新图层,重命名为"雕塑基础关系刻画",如图 7-129 所示,然后使用 (画笔)工具绘制雕塑右手处武器的剑柄和左边肩膀处肌肉的明暗结构,如图 7-130 和图 7-131 所示。

图 7-129 创建新图层 图 7-130 绘制雕塑剑柄的明暗结构

图 7-131 绘制左肩肌肉的明暗结构

（2）取消"雕塑基础关系刻画"线稿图层的显示，观察明暗关系的绘制效果，如图 7-132 所示。

图 7-132　取消线稿图层的显示

（3）制作石雕的阴影。方法：在"图层"面板选择"雕塑明暗关系刻画"图层，拖动至 （创建新图层）按钮上，从而复制一个图层，然后按快捷键 Ctrl+T，选择"自由变换"工具，调整复制图层的形状，如图 7-133 所示。接着按快捷键 Ctrl+U 打开"色相 / 饱和度"对话框，调整图层的明度值为 –100，如图 7-134 所示。再把图层重命名为"雕塑影子"，如图 7-135 所示。

图 7-133　复制图层并调整其形状

图 7-134　调整色相/饱和度

图 7-135　图层重命名

（4）使用 （橡皮擦）工具，调整合适的"不透明度"，再擦除"雕塑影子"图层边缘的颜色，使其看起来更加接近真实阴影，效果如图7-136所示。然后使用 （画笔）工具调整阴影，效果如图7-137所示。

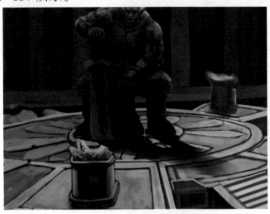
图7-136　擦除边缘颜色

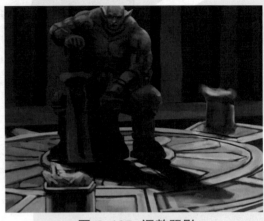
图7-137　调整阴影

（5）选择"雕塑明暗关系刻画"图层，再使用 （画笔）工具绘制手臂和武器的明暗细节，效果如图7-138所示。

图7-138　绘制手臂和武器的明暗细节

（6）使用 （画笔）工具进行头部五官的刻画，如图7-139和图7-140所示。雕塑头部五官的最终绘制效果，如图7-141所示。

图7-139　头部五官的刻画

图7-140　继续头部五官的刻画

图 7-141　雕塑五官最终效果

（7）打开"拾色器（前景色）"对话框拾取一个颜色，如图 7-142 所示。然后使用 ✐（画笔）工具绘制头部下方的胡子的亮面，如图 7-143 所示。

图 7-142　拾取颜色

图 7-143　绘制胡子的亮面

（8）使用 ✐（画笔）工具绘制腰部的盔甲和武器的明暗结构，效果如图 7-144 和图 7-145 所示。然后取消线稿反复比对绘制效果，如图 7-146 所示。

GAME ART DESIGN BIBLE | 游戏美术设计宝典

图 7-144 绘制腰部盔甲明暗结构

图 7-145 绘制武器的明暗结构

图 7-146 取消线稿显示

（9）使用 ✐.（画笔）工具绘制左边腿甲的明暗细节，如图 7-147 所示。然后使用 ✐.（画笔）工具绘制雕塑左手的指关节，如图 7-148 所示。

图 7-147 绘制左边腿甲的明暗细节

图 7-148 绘制左手指关节的明暗细节

（10）使用 ✐.（画笔）工具绘制武器的明暗细节，如图 7-149 所示。然后使用 ✎.（减淡）工具，提高雕塑整体的亮度，效果如图 7-150 所示。

图 7-149 绘制武器的明暗细节

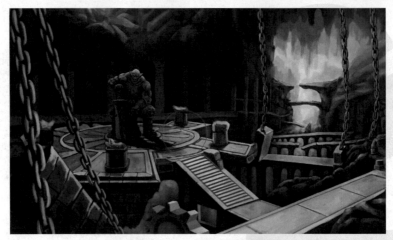

图 7-150　提高画面亮度

　　(11)选中铁链所在的图层,再使用 ▢.(矩形选框)工具选择左侧铁链,然后执行"图像"→"调整"→"曲线"菜单命令,然后在弹出的"曲线"对话框中调整图层的明暗度,如图 7-151 所示。接着执行"图像"→"调整"→"亮度/对比度"菜单命令,在弹出的"亮度/对比度"对话框中调整亮度值为 -23,对比度为 19,如图 7-152 所示。

图 7-151　调整左侧铁链的明暗度

图 7-152　调整左侧铁链的亮度/对比度

（12）同上，使用 ⊙（加深）工具加深中间铁链上方的颜色，如图 7-153 中 A 所示，再使用 ✎（减淡）工具提亮中间铁链下方的颜色，使铁链产生色彩上的明暗变化，效果如图 7-153 中 B 所示，然后使用 ✎（减淡）工具提亮右侧铁链的颜色，效果如图 7-153 中 C 所示。

图 7-153　调整铁链处的明暗变化

（13）绘制捆绑炉台的铁链。方法：使用 ✎（画笔）工具绘制出四处炉台铁链的大体明暗结构，如图 7-154 所示。同理，继续绘制炉台铁链的其余结构，如图 7-155 所示。

图 7-154　绘制炉台铁链的大体明暗结构

图 7-155　继续绘制炉台铁链的明暗结构

（14）使用 ✐（画笔）工具绘制出铁链的暗部结构，效果如图 7-156 所示。然后陆续绘制出其他铁链的暗部结构，效果如图 7-157 所示。

图 7-156　绘制铁链暗部结构

图 7-157　绘制其他铁链的暗部结构

（15）选择"铁链"图层，再使用 ✐（画笔）工具绘制出铁链的亮面结构，效果如图 7-158 所示。然后陆续绘制出其他铁链的亮面结构，效果如图 7-159 所示。

图 7-158 绘制铁链的亮面结构

图 7-159 绘制其他铁链的亮面结构

（16）将"光照环境效果"图层移动到"雕塑 boss"图层组之上，如图 7-160 所示。然后使用 （钢笔）工具建立石质炉台的选区，如图 7-161 所示。使用 （画笔）工具绘制石质炉台顶部的火焰效果，如图 7-162 所示。

图 7-160 移动图层到组

图 7-161 用"钢笔"工具建立选区

GAME ART DESIGN BIBLE | 游戏美术设计宝典

图 7-162　绘制炉台的火焰效果

（17）同上，使用 ✏.（画笔）工具绘制其他石质炉台以及火焰的结构，效果如图 7-163 所示。再使用 ◔.（加深）工具降低画面局部的明度，效果如图 7-164 所示。

图 7-163　绘制其他炉台的火焰效果

图 7-164　降低画面局部的明度

7.5　绘制上古神庙的色彩关系

色彩的冷暖感觉是人们在长期生活中不断联想和总结而形成的。红、橙、黄色常使人联想起艳阳和燃烧的火焰，因此有温暖的感觉，被称为"暖色"；蓝色常使人联想起高空的寒风和阴冷的冰雪，所以称为"冷色"；绿、紫等色给人的感觉是不冷不暖，故称为"中性色"。

神庙的整体色彩环境属于偏冷色调，让人感觉有点阴冷诡异，气氛不是怎么热闹，光照效果是室内场景中用来突出表现局部特征和环境氛围的重要手段，绘制室内场景的原画过程中，应该重点突出需要表现光效的部分。

7.5.1　绘制上古神庙的基础色彩

绘制上古神庙基础色彩的具体步骤如下。

（1）为了使"图层"面板看起来更加简洁，需要对图层进行相应的优化和管理。方法：单击 （创建新组）按钮，新建一个图层组，重命名为"明暗关系"，然后将绘制明暗关系过程中创建的图层和组全部移动到"明暗关系"组之下，如图 7-165 所示。

（2）将"明暗关系"组拖动至 （创建新图层）按钮上，复制出一个组，重命名为"色彩关系"，然后按 Ctrl+E 快捷键将"雕塑 boss"组合并为图层，再将"场景关系"组下的图层也进行合并，重命名为"场景氛围"，如图 7-166 所示。

图 7-165　创建新组　　　图 7-166　创建新图层

（3）选择"场景氛围"图层，再使用 （多边形套索）工具选择场景中的远景部分，如图 7-167 所示，并生成选区，然后按快捷键 Ctrl+J 将远景选区复制为图层，再把复制的图层重命名为"场景氛围 - 远景"，如图 7-168 所示。

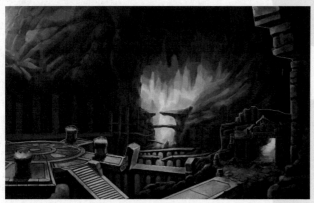

图 7-167　使用套索工具选择场景中的远景　　　图 7-168　重命名远景

（4）选择"场景氛围"图层，再使用 （多边形套索）工具选择场景中的近景部分，如图 7-169 所示，并生成选区，然后按快捷键 Ctrl+J 将远景选区复制为图层，再把复制的图层重命名为"场景氛围 – 近景"，如图 7-170 所示。

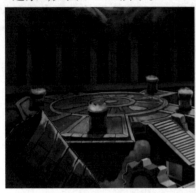 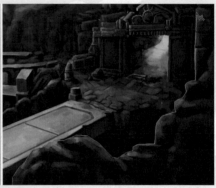

图 7-169 使用套索工具选择场景中的近景

图 7-170 复制到图层

（5）同上，选择"场景氛围"图层，并删除"场景氛围 – 远景"图层和"场景氛围 – 近景"图层的内容，只保留中景，再把"场景氛围"图层重命名为"场景氛围 – 中景"，如图 7-171 所示。

（6）单击 （创建新图层）按钮在"铁链"图层之上创建图层"图层 1"，并在按下 Ctrl 键的同时，使用鼠标左键单击"铁链"图层，生成"图层 1"的选区，如图 7-172 所示。然后打开"拾色器（前景色）"对话框拾取画笔颜色，如图 7-173 所示。再使用 （画笔）工具绘制铁链选区内的暖色调，接着设置"图层 1"的混合模式为"强光"，画面效果如图 7-174 所示。

 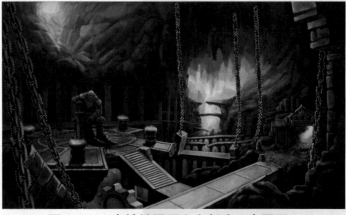

图 7-171 重命名中景 图 7-172 在铁链图层之上新建一个图层

图 7-173 拾取铁链的颜色

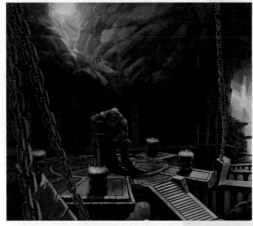

图 7-174 设置图层混合模式后的效果

（7）打开"拾色器（前景色）"对话框，拾取画笔的颜色，如图 7-175 所示。再使用 ⚟（画笔）工具在"图层 1"上绘制铁链选区内的冷色调，如图 7-176 所示。

图 7-175 拾取颜色

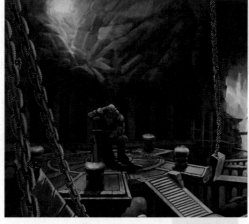

图 7-176 绘制铁链上的冷色调

7.5.2 绘制上古神庙的材质效果

绘制上古神庙材质效果的具体步骤如下。

（1）打开事先准备好的材质，如图 7-177 所示。再将材质拖动至"图层 1"之上，如图 7-178 所示。然后按快捷键 Ctrl+T 选择"自由变换"工具，调整材质图片的角度，摆放到画面中合适的位置，如图 7-179 所示。

图 7-177　准备好的材质素材

图 7-178　拖动素材图片到图层 1 之上

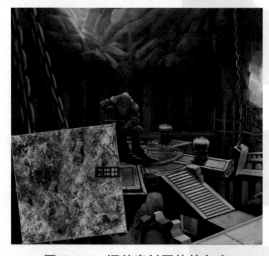

图 7-179　调整素材图片的角度

（2）选择 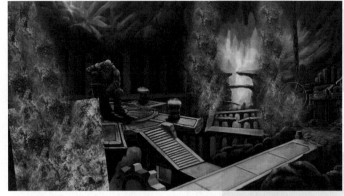（仿制图章）工具，选择合适大小的笔刷，再移动光标到材质图片上，然后按下 Alt 键，使光标出现变化，再使用鼠标左键单击需要仿制的图案，接着松开 Alt 键，再移动光标至目标位置，并单击鼠标左键将定义的材质图案仿制出来，通过不断重复这一仿制行为，得到画面的效果如图 7-180 所示。

图 7-180　使用图章工具仿制素材图片覆盖锁链

（3）按 Ctrl 键的同时，使用鼠标单击"铁链"图层生成选区，再按 Ctrl+Shift+I 快捷键反选选区，然后按 Delete 键删除铁链选区之外的材质图案，效果如图 7-181 所示。接着调整材质图层的混合模式为"叠加"，画面效果如图 7-182 所示。

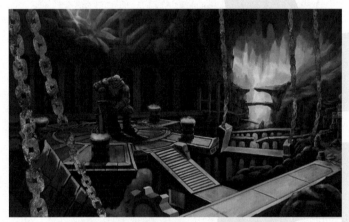

图 7-181　删除多余的素材图片

图 7-182　调整素材图片的混合模式为叠加

（4）选择材质图层，在按下 Ctrl 键的同时，使用鼠标左键单击"铁链"图层生成选区，然后使用 🔍（减淡）工具，设置"范围"类型为"高光"，擦出铁链的金属质感，如图 7-183 所示。接着打开"拾色器（前景色）"对话框，拾取画笔的颜色，如图 7-184 所示。再使用 ✏️（画笔）工具在"图层 1"上绘制铁链的暖色调，如图 7-185 所示。最后按 Ctrl+E 快捷键将"图层 1"和"图层 2"向下合并到"铁链"图层。

图 7-183 使用"减淡"工具修饰铁链

图 7-184 拾取一个暖色调

图 7-185 绘制其他铁链的暖色部分

（5）按下 Ctrl 键的同时，使用鼠标左键单击"雕塑 boss"图层生成选区，如图 7-186 所示。然后单击 ⬜（创建新图层）按钮，创建一个新的图层"图层 1"，接着打开"拾色器（前景色）"对话框，拾取画笔的颜色，如图 7-187 所示。最后使用 ✏️（画笔）工具在"图层 1"上绘制出雕塑的暖色调，如图 7-188 所示。

图 7-186 在雕塑图层生成选区

图 7-187 拾取一个暖色调

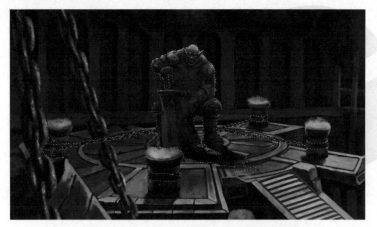

图 7-188　绘制出雕塑暖色调的位置

（6）调整图层 1 的混合模式为"叠加"，如图 7-189 所示。再打开"拾色器（前景色）"对话框，拾取画笔的颜色，如图 7-190 所示。然后使用 ✐（画笔）工具在"图层 1"上继续绘制雕塑的暖色调，如图 7-191 所示。

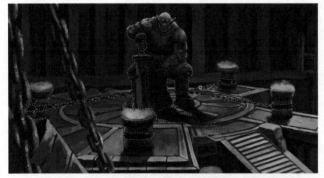

图 7-189　调整图层的混合模式为"叠加"

图 7-190　拾取一个暖色

图 7-191　绘制雕塑的暖色调

提示：
　　在 Photoshop 中，如果需要调整笔刷大小，可以使用键盘上的"["键放大笔刷或者使用"]"键缩小笔刷。

（7）打开之前使用的材质图片，再将材质拖动至"图层 1"之上，然后使用 ♣（仿制图章）工具，将材质图案仿制出来并覆盖住石雕图案，如图 7-192 中 A 所示。接着按下 Ctrl 键的同时，使用鼠标单击"雕塑 boss"图层生成选区，再按 Ctrl+Shift+I 快捷键反选选区，并按 Delete 键删除雕塑选区之外的材质图案，效果如图 7-192 中 B 所示。最后调整材质图层的混合模式为"叠加"，画面效果如图 7-193 所示。

GAME ART DESIGN BIBLE｜游戏美术设计宝典

图 7-192 使用图章工具仿制素材图片覆盖雕塑

图 7-193 调整材质图层的混合模式为"叠加"

　　(8)使用 ▷.(多边形套索)工具选择石雕的刀刃部分,如图 7-194 中 A 所示,再使用 ✎.(减淡)
工具擦出刀刃的高光,如图 7-194 中 B 所示。然后打开"拾色器(前景色)"对话框,拾取画笔的颜色,
如图 7-195 所示。再使用 ✐.(画笔)工具在"图层 1"上继续绘制石雕的暖色调,如图 7-196 所示。

图 7-194 使用套索工具选择雕塑刀刃

图 7-195 拾取一个暖色

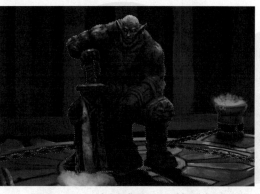

图 7-196 绘制雕塑刀刃的暖色调

（9）使用 ◢.（橡皮擦）工具，降低"不透明度"的值，再擦除"图层 2"中的材质纹理，使雕塑的岩石纹理产生虚实的变化，如图 7-197 中 A 所示，然后使用 ◣.（减淡）工具，调整范围为"高光"，再将"雕塑 boss"中关节、受光部分提亮，效果如图 7-197 中 B 所示。接着按 Ctrl+E 快捷键将"图层 2"、"图层 1"向下合并到"雕塑 boss"图层。

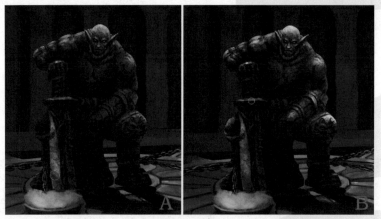

图 7-197 调整雕塑的岩石纹理和受光部分

（10）雕塑的位置处于穹顶光线的照射之下，会产生比较强烈的光照效果，因此使用 ◣.（减淡）工具继续处理合并后的"雕塑 boss"图层中的高光，注意高光的位置应该分布于光线斜射的范围之内，如图 7-198 所示。

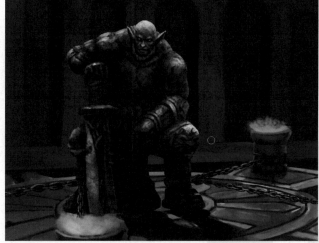

图 7-198 处理雕塑的高光部分

(11)打开事先准备好的材质,如图 7-199 所示。再将材质拖动至"场景氛围 – 远景"图层之上,并摆放好位置,然后调整材质图片的混合模式为"叠加",再执行"图像"→"调整"→"曲线"菜单命令,并在弹出的"曲线"对话框中调整材质图层的明暗度,如图 7-200 中 A 所示。材质图层的显示效果如图 7-200 中 B 所示。

图 7-199 将素材拖到远景图层上　　图 7-200 调整材质图片的曲线值

(12)选择材质图层,并在按下 Alt 键的同时,使用 ⊹(移动)工具拖动进行复制,然后按快捷键 Ctrl+T 选择"自由变换"工具,再单击鼠标右键,并选择弹出菜单中的"水平翻转"命令,如图 7-201 所示。从而使复制的材质图层水平翻转,并与原来的材质图片并排摆放。接着按 Ctrl+E 快捷键合并两张材质图片。

图 7-201 将素材图片进行复制并水平翻转

(13)使用 ♣.(仿制图章)工具不断复制材质纹理,直至覆盖远景中的山体和建筑,效果如图 7-202 所示,然后调整材质图片的"填充"值为 72,使材质纹理能够恰到好处地表现出远景山体和建筑的质感,如图 7-203 所示。

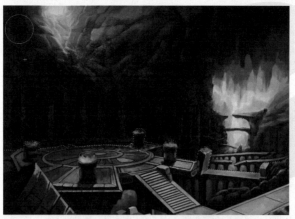

图 7-202　使用图章工具仿制素材图片覆盖山体

图 7-203　调整材质图片的填充值

（14）单击 按钮，创建一个新图层"图层 2"，再调整新图层的混合模式为"强光"，然后打开"拾色器（前景色）"对话框，拾取画笔的颜色，如图 7-204 所示。再使用 工具在"图层 2"上继续绘制山体和建筑暗部的暖色调，如图 7-205 所示。

图 7-204　拾取一个暖色调

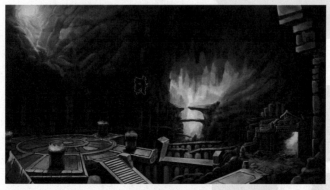

图 7-205　绘制远景山体的暖色调

（15）同上，打开之前的一张材质，如图 7-206 所示，再使用 ▸┿（移动）工具摆放到光源附近，然后设置材质图层的"填充"值为 41，混合模式为"叠加"，再使用 ✐（橡皮擦）工具擦除材质图层的边界纹理，使其与周围纹理较好地融合在一起，调整出场景光源反光处岩石的细节纹理，效果如图 7-207 所示。

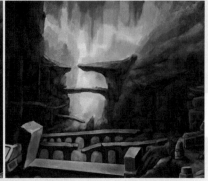

图 7-206　调整素材图层的参数　　　　图 7-207　调整场景光源反光处岩石的细节纹理

（16）按 Ctrl+E 快捷键将之前创建和复制出来的调整性图层全部合并到"场景氛围 – 远景"图层，然后使用 🔍（减淡）工具提亮画面中的高光部分，使远景中的建筑和山体的层次变化更加明显，效果如图 7-208 所示。

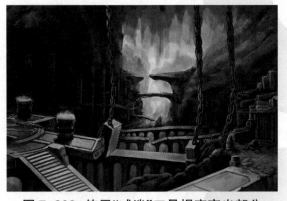

图 7-208　使用"减淡"工具提亮高光部分

图 7-209　拾取画笔颜色

（17）单击 🔲（创建新图层）按钮，在"场景氛围 – 中景"图层之上创建一个图层"图层 2"，然后选择"图层 2"，并在按下 Ctrl 键的同时，使用鼠标左键单击"场景氛围 – 中景"图层，生成"图层 2"的选区。接着打开"拾色器（前景色）"对话框拾取画笔的颜色，如图 7-209 所示。再使 ✐（画笔）工具绘制选区内的暖色调，如图 7-210 所示。最后设置"图层 2"的混合模式为"叠加"，画面效果如图 7-211 所示。

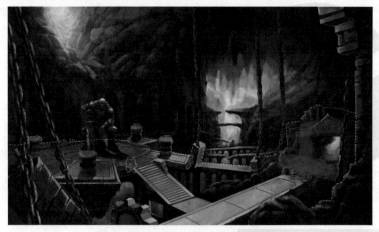

图 7-210　绘制选区内的暖色调

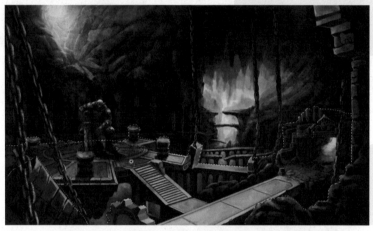

图 7-211　设置"图层 2"的混合模式的效果

（18）同上，给场景中景范围也叠加与远景相同的材质，再设置材质图层的混合模式为"颜色减淡"，效果如图 7-212 所示。然后为场景近景也叠加相同的材质，再设置材质图层的"填充"值为 50，混合模式为"叠加"，效果如图 7-213 所示。

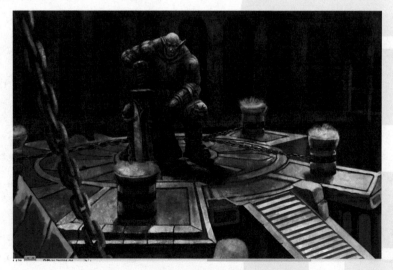

图 7-212　设置中景材质图层的混合模式

图 7-213 设置近景材质图层的混合模式和填充值

(19)单击 按钮,在"场景氛围 - 近景"图层之上创建一个图层,再设置材质图层的混合模式为"柔光",然后打开"拾色器(前景色)"对话框拾取画笔的颜色,如图 7-214 所示。再使用 工具绘制选区内的暖色调,如图 7-215 所示。接着按 Ctrl+E 快捷键将之前创建的调整性图层全部合并到"场景氛围 - 近景"图层,再使用 工具提亮画面中的高光部分,使近景中的建筑和山体的层次变化更加明显,效果如图 7-216 所示。

图 7-214 拾取一个暖色

图 7-215 绘制选区内的暖色调

GAME ART DESIGN BIBLE | 游戏美术设计宝典

图 7-216　合并图层并提亮高光部分

7.5.3　绘制上古神庙的特殊光效

绘制上古神庙特殊光效的具体步骤如下。

(1)绘制祭坛炉台的火焰。方法：单击 [图标] (创建新图层)按钮在"色彩关系"组之上创建一个图层，重命名为"火堆"，如图 7-217 所示。然后打开"拾色器(前景色)"对话框拾取画笔的颜色，如图 7-218 所示。再使 [图标] (画笔)工具绘制炉台火焰的底色，如图 7-219 所示。

图 7-217　创建新图层

图 7-218　拾取火焰底色的颜色

图 7-219　绘制炉台火焰底色

（2）同上，绘制出其他炉台上的火焰底色，效果如图 7-220 所示。然后打开"拾色器（前景色）"对话框拾取画笔的颜色，如图 7-221 所示。再使用 ✎.（画笔）工具绘制炉台火焰的第二层底色，如图 7-222 所示。

图 7-220　绘制其他炉台火焰的底色

图 7-221　拾取火焰第二层的颜色

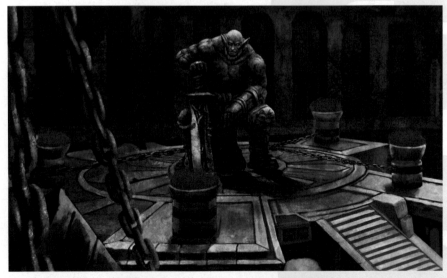

图 7-222　绘制炉台火焰的第二层底色

（3）打开"拾色器（前景色）"对话框拾取画笔的颜色，再使用 ✐.（画笔）工具绘制炉台火焰的第三层和第四层的颜色，效果如图 7-223 和图 7-224 所示。

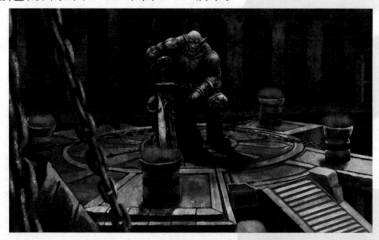

图 7-223　绘制炉台火焰的第三层底色

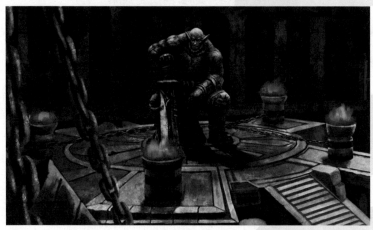

图 7-224　绘制炉台火焰的第四层底色

（4）按快捷键 Ctrl+U 调出"色相／饱和度"对话框，调整炉台火焰图层的饱和度值为 +29，如图 7-224 所示。然后执行"图像"→"调整"→"曲线"菜单命令，在弹出的"曲线"对话框中调整图层明暗度的曲线值，如图 7-226 所示。得到最终完成的场景绘制效果，如图 7-227 所示。

图 7-225　调整色相/饱和度

图 7-226　调整图层明暗度的曲线值

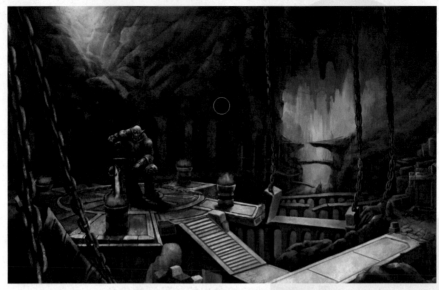

图 7-227　场景的最终效果

7.6　自我训练

GAME ART DESIGN BIBLE | 游戏美术设计宝典

一、填空题

1. 绘制线稿时,我们选择使用硬笔刷,原因是_____。

2. 为神庙整体绘制基础颜色的过程中,需要借助 Photoshop 的_____来完成。其中,_____可以很方便地选择画笔的色彩,_____中提供了许多比较常用的基本色彩,_____可以用来调整笔刷的样式。

3. 为了使神庙的构造更加清晰,需要使用不同的色调绘制出神庙内的_____、_____、_____、_____等几个部分,这样能够准确地表现出神庙、神庙内各个物件之间的组合关系及分隔形式。

二、简答题

1. 简述在 Photoshop 中使用手写板绘制明暗过渡时的技巧。

2. 简述人眼观看远近景物的透视规律。

3. 简述在绘制场景原画时,如果场景物体过多时,如何使用图层面板管理图层,从而方便后面的绘制工作。

三、操作题

在 Photoshop 中任意截取一个区域,然后作为游戏场景原画进行临摹。临摹时请注意透视结构、明暗关系以及整体材质光影的变化。

第8章
地精冶金厂

本章通过地精冶金厂的绘制，演示游戏室内场景概念设计的创作流程和思路，并详细介绍如何使用PS配合手写板绘制游戏室内场景原画。绘制过程6小时36分钟。

◆**教学目标**

· 了解地精冶金厂的透视关系

· 掌握室内场景的结构绘制

· 掌握场景物件分布的规律

· 掌握游戏室内场景明暗关系的绘制规律

· 了解游戏室内场景的环境色彩

◆**教学重点**

· 掌握室内场景的结构绘制

· 掌握场景物件分布的规律

· 掌握游戏室内场景明暗变化的规律

8.1　游戏背景分析

　　地精原本属于一个十分弱小的种族,他们身材矮小,性格懦弱,唯一可取之处就是能吃苦耐劳。于是,在很长一段时间里,地精也是奴隶的代名词,他们被买卖到各地从事各种低贱的粗重工作。

　　然而,一些长期被迫在火山坑道中挖掘矿石的地精,受到一种不知名的强大矿物影响,发生了变化——产生出令人惊讶的智力。他们秘密地创造了工程学与炼金术,制作出强大的工程器械和武器,甚至神器。很快地地精推翻了他们的压迫者,并建立了自己的城市。

　　地精之城也称做科技之城,随处可见领先于时代的建筑和设计,在修建城市的过程中,地精建立了许多大型的地下冶金厂,进行武器、器械和原材料的生产,除了供应自身,他们还把各类武器和器械出售到各地,聚集了庞大的财富。地精们在各大势力之间左右逢源,提供各种唯利是图的服务,因此,几乎在游戏中的任何地方都可以找到他们寻找商机的身影。

　　本章将着重讲解地精冶金厂的绘制方法,最终效果如图 8-1 所示。

图 8-1　原画最终效果图

8.2 绘制冶金厂的线稿

绘制冶金厂线稿的具体步骤如下。

（1）启动 Photoshop CS 6.0，执行菜单中的"文件"→"新建"菜单命令，在弹出的"新建"对话框中将宽度设定为"4288 像素"，高度为"2500 像素"，分辨率为"300 像素 / 英寸"，颜色模式设定为"RGB 颜色 8 位"，如图 8-2 所示。然后单击"确定"按钮新建一个文件。

图 8-2 创建新图层

（2）在"图层"面板单击 按钮，创建一个新的图层，重命名为"设计线稿"，然后打开"拾色器（前景色）"对话框，拾取一个颜色，如图 8-3 所示。按 Alt+Delete 组合键填充颜色到背景图层，再把背景图层重命名为"底色"，最后使用 工具在"线稿设计"图层上绘制出冶金厂的线稿，效果如图 8-4 所示。

图 8-3 拾取颜色

图 8-4 绘制冶金厂的线稿

8.3 绘制冶金厂的明暗关系

该场景设定内容是一个位于山体内部的地精冶金厂,要在幽暗中表现出高温炙热的环境效果,因此应该以暖色调为底色。并在此基础上逐层绘制出场景的明暗关系、明暗结构和明暗细节。

8.3.1 绘制冶金厂的明暗关系

绘制冶金厂明暗关系的具体步骤如下。

(1)在"图层"面板单击 ▢(创建新组)按钮创建一个组,重命名为"明暗关系"。然后单击 ▢(创建新图层)按钮,创建一个图层,重命名为"大体明暗关系",如图 8-5 所示。接着打开"拾色器(前景色)"对话框,拾取一个颜色,如图 8-6 所示。最后按 Alt+Delete 组合键填充颜色到"大体明暗关系"图层。

图 8-5 创建图层和组

图 8-6 拾取图层颜色

(2)调整"设计线稿"图层的填充值为 57%,再选择"大体明暗关系"图层,然后打开"拾色器(前景色)"对话框,拾取一个画笔颜色,如图 8-7 所示。接着使用 ✐(画笔)工具绘制出场景大体暗调,效果如图 8-8 所示。

图 8-7 拾取画笔颜色

图 8-8 绘制大体暗调

（3）打开"拾色器（前景色）"对话框，拾取一个画笔颜色，如图8-9所示。然后使用 （画笔）工具绘制出场景大体亮调，效果如图8-10所示。接着把局部的明暗也稍微绘制出来，效果如图8-11所示。

图 8-9　选择画笔颜色

图 8-10　绘制大体亮调

图 8-11　绘制局部明暗

（4）根据线稿，使用 （画笔）工具绘制冶金厂局部物件的暗部细节，包括山体、铁制框架、管道、墙体等位置，使整个画面呈现出初步的明暗结构，在绘制过程中，可以不断按 Alt 键，切换"画笔"为"吸管"，并在画面上直接吸取合适的画笔颜色，最终效果如图8-12中 A、B、C、D 所示。

图 8-12　绘制冶金厂局部物件的暗部细节

（5）同上，绘制出局部物件的亮面效果，使整个画面的明暗结构更加清楚，在绘制过程中，可以不断按下 Alt 键，切换"画笔"为"吸管"，并在画面上直接吸取合适的画笔颜色，绘制效果如图 8-13 所示。

图 8-13　绘制局部物件的亮面

（6）使用 ✍（画笔）工具将光源和熔炼池部分的颜色提亮，效果如图 8-14 所示。

图 8-14　提亮场景中的光源

8.3.2 明暗关系深入

明暗关系深入的具体步骤如下。

（1）将"大体明暗关系"图层拖至 ▣（创建新图层）按钮，创建出一个副本，重命名为"明暗关系深入"，然后使用 ✐（画笔）工具绘制出顶部山体和与山体衔接部分的明暗结构，如图8-15所示。

图8-15 绘制顶部山体的明暗结构

（2）使用 ✐（画笔）工具绘制顶部左侧的框架结构，如图8-16中A所示，然后绘制烟囱的明暗结构，如图8-16中B所示，接着绘制熔炼池上方行车和右侧支撑部分的明暗结构，如图8-16中C所示，最后绘制出顶部右侧的铁制框架结构，效果如图8-16中D所示。

图8-16 深入绘制熔炼池框架部分的明暗结构

（3）同上，使用 ✐（画笔）工具深入绘制出甬道侧面铁制框架的明暗结构，效果如图8-17所示。然后将铁制框架的亮面细节绘制出来，使框架的立体感更加鲜明，效果如图8-18所示。

图 8-17　绘制甬道的明暗结构

图 8-18　绘制建筑部分的亮面细节

　　(4)使用 ▷ (多边形套索)工具选择空中甬道的选区,再使用 ✐ (画笔)工具绘制空中甬道明暗结构,如图 8-19 所示。然后按 Ctrl+Shift+I 快捷键反选选区,再使用 ✐ (画笔)工具绘制空中甬道之外的建筑结构,如图 8-20 所示。

图 8-19　绘制空中甬道的大体明暗

图 8-20 绘制空中甬道下方建筑的明暗

(5)使用 ✐(画笔)工具绘制近景处建筑的明暗结构,效果如图 8-21 所示。然后执行"图像"→"调整"→"曲线"菜单命令,并在弹出的"曲线"对话框中调整"明暗关系深入"图层的明暗曲线,如图 8-22 中 A 所示,画面效果如图 8-22 中 B 所示。

图 8-21 绘制近景建筑的明暗结构

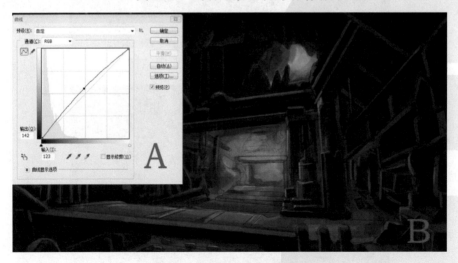

图 8-22 调整画面整体明暗

(6)执行"图像"→"调整"→"亮度 / 对比度"菜单命令,并在弹出的面板中设置"亮度"为 6,"对比度"为 32,如图 8-23 中 A 所示,加强场景整体的明暗关系的对比,效果如图 8-23 中 B 所示。

GAME ART DESIGN BIBLE | 游戏美术设计宝典

图 8-23 调整场景整体的亮度和对比度

（7）使用 ✐ （画笔）工具绘制顶部岩石的明暗结构，在绘制过程中，可以不断按下 Alt 键，切换"画笔"为"吸管"，并在画面上直接吸取合适的画笔颜色，效果如图 8-24 所示。然后选择一个亮色来刻画洞口光源的效果，如图 8-25 所示。

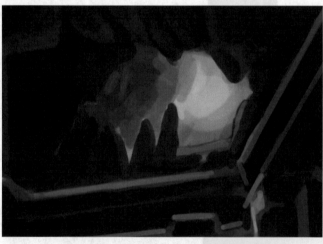

图 8-24 绘制洞口岩石的明暗结构

图 8-25 刻画洞口光源的效果

GAME ART DESIGN BIBLE | 游戏美术设计宝典

（8）使用 ✎（画笔）工具绘制岩石周围建筑结构的明暗，如图 8-26 所示。然后绘制出顶部气窗的大体明暗结构，如图 8-27 所示。

图 8-26　绘制岩石周围建筑的明暗结构

图 8-27　绘制顶部气窗的明暗结构

（9）绘制烟囱和旁边气窗的明暗关系，效果如图 8-28 所示。然后绘制出熔炼池上方行车以及转炉、铁水炉的明暗结构，效果如图 8-29 所示。

图 8-28　绘制烟囱和出入口的明暗结构

图 8-29　绘制行车和铁水炉的明暗结构

（10）隐藏"设计线稿"图层，观察整体画面的明暗效果，如图 8-30 所示。然后使用 ✎（画笔）工具深入绘制熔炼池的建筑结构和转炉的明暗关系，再绘制出流动的钢水，效果如图 8-31 所示。

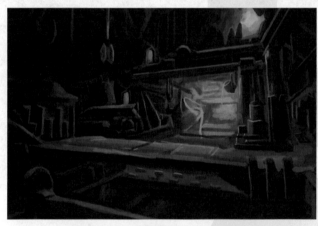

图 8-30　去掉线稿观察画面效果

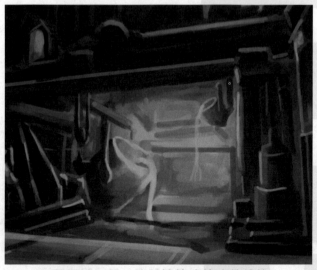

图 8-31　深入绘制熔炼池的建筑结构

（11）使用 ✐（画笔）工具循序渐进地调整近景处的物件结构，使其结构更加清楚合理，效果如图 8-32 中 A 和 B 所示。同理，绘制甬道侧面金属框架的明暗结构，再把气窗的结构也绘制清楚，效果如图 8-33 所示。

图 8-32　调整近景物件的明暗结构

图 8-33　调整甬道侧面金属框架的明暗结构

（12）使用 ✐（画笔）工具绘制出金属物件表面的一些细节，效果如图 8-34 所示。

图 8-34　绘制金属物件表面的细节

8.3.3 明暗关系整体刻画

明暗关系整体刻画的具体步骤如下。

（1）观察画面，发现场景物件结构已经比较清晰，但还需要整体刻画。方法：将"明暗关系深入"图层拖至 ⬜（创建新图层）按钮，创建一个副本，重命名为"明暗关系整体刻画"，如图 8-35 中 A 所示。然后执行"图像"→"调整"→"曲线"菜单命令，并在弹出的"曲线"对话框中调整副本图层的明暗曲线，如图 8-35 中 B 所示。调整后的画面效果如图 8-35 中 C 所示。

图 8-35 调整图层副本的明暗度

（2）使用 ✐（画笔）工具，缩小笔刷，再绘制顶部钢架的结构细节，在绘制的过程中，可以不断按下 Alt 键在画面上直接吸取合适的颜色，最终效果如图 8-36 所示。然后单击 ✋（切换画笔面板）按钮打开"画笔"设置面板，再选择一个"36# 粉笔"笔刷，如图 8-37 中 A 所示。接着绘制出光源处岩石的块面感觉，效果如图 8-37 中 B 所示。

图 8-36 刻画顶部框架的结构细节

图 8-37 刻画出岩石的块面感觉

（3）使用 ✎（画笔）工具绘制顶部吊钩部分的细节，刻画出吊钩的受光效果，如图 8-38 所示。然后整体刻画中景构图中建筑的细节，效果如图 8-39 所示。

图 8-38　刻画顶部铁钩

图 8-39　刻画中景建筑的整体细节

（4）使用 ✎（画笔）工具绘制空中甬道表面的纹理细节，在绘制的过程中，可以不断按下 Alt 键在画面上直接吸取合适的颜色，效果如图 8-40 所示。然后刻画转炉、铁水炉和行车的明暗细节，使这个物件的结构更加清晰，效果如图 8-41 所示。

图 8-40　刻画甬道表面纹理细节

图 8-41　刻画转炉、铁水炉和行车的明暗细节

(5)取消"设计线稿"图层的显示,再使用 ✎(画笔)工具刻画熔炼池周围建筑物件的细节,效果如图 8-42 所示。然后选择合适的笔刷,刻画铁制框架的结构细节,效果如图 8-43 所示。

图 8-42　刻画熔炼池周围建筑物件细节

图 8-43　刻画铁制框架的结构细节

（6）使用 🖊.（钢笔）工具沿着固定装置轮廓生成闭合路径，如图 8-44 中 A 所示，再按 Ctrl+Enter 键生成选区，然后使用 🖌.（画笔）工具刻画固定装置的明暗结构细节，效果如图 8-44 中 B 所示。接着使用 🖊.（钢笔）工具选择固定装置周围物件并生成选区，如图 8-45 中 A 所示，再使用 👆.（涂抹）和 🖌.（画笔）工具将选区内的物件结构刻画清晰，效果如图 8-45 中 B 所示。

图 8-44　刻画固定装置的结构细节

图 8-45　刻画固定装置周围物件的细节

（7）使用 👜.（多边形套索）工具勾勒出画面下方横梁表面铁块的选区，再使用 🖌.（画笔）工具将铁块的体积感刻画清楚，效果如图 8-46 中 A 所示。然后勾选出画面下方横梁的暗部选区，再使用 🖌.（画笔）工具将边界绘制清楚，如图 8-46 中 B 所示。接着按 Ctrl+Shift+I 快捷键反选暗部选区，再将明暗交界处的色彩过渡均匀，效果如图 8-46 中 C 所示。同理，将下方建筑的其他结构也绘制清楚，效果如图 8-47 所示。

图 8-46　绘制画面下方横梁的细节

图 8-47 绘制画面下方建筑物件的结构

（8）使用 ✏.（画笔）工具绘制画面下方的防滑板的凸起结构，效果如图 8-48 所示。然后使用 ✐.（钢笔）工具选择通气管并生成选区，如图 8-49 中 A 所示，再刻画通气管的明暗结构细节，效果如图 8-49 中 B 所示。

图 8-48 绘制防滑板的凸起结构

图 8-49 刻画通气管的结构细节

（9）参照线稿，对之前漏掉的场景结构和细节进行补画，同时对错误的透视和结构进行相应的调整，过程如图 8-50 所示。最终效果如图 8-51 所示。

图 8-50　修补场景中的细节

图 8-51　修补后的场景效果

8.3.4　纹理细节调整

纹理细节调整的具体步骤如下。

（1）在"图层"面板单击 🔲（创建新图层）按钮，创建一个新的图层，重命名为"纹理细节调整"，如图 8-52 所示。然后打开事先准备好的材质，如图 8-53 所示。再按 Ctrl+A 快捷键全选材质，接着按 Ctrl+C 键复制选中的材质，再选中"纹理细节调整"图层，并按 Ctrl+V 键将材质复制到"纹理细节调整"图层，如图 8-54 中 A 所示，最后使用 ▸┿（移动）工具调整好材质的位置，如图 8-54 中 B 所示。

GAME ART DESIGN BIBLE｜游戏美术设计宝典

图 8-52 新建图层

图 8-53 打开材质

图 8-54 复制材质

（2）选中"纹理细节调整"图层，再按 Ctrl+C 键进行复制，然后按 Ctrl+V 键进行粘贴，从而复制出一个新的"纹理细节调整"图层副本，如图 8-55 中 A 所示。接着按快捷键 Ctrl+T 选择"自由变换"工具，再单击鼠标右键，并选择弹出菜单中的"水平翻转"命令，从而使复制的材质图层水平翻转，如图 8-55 中 B 所示。最后按 Ctrl+E 快捷键将图层副本向下合并。

图 8-55 水平翻转复制的材质图层

（3）选择"纹理细节调整"图层，并在按下 Alt 键的同时，使用 ✛（移动）工具拖动，从而复制出一个图层副本，然后摆放好复制图层的位置，不要出现接缝，如图 8-56 所示。再按 Ctrl+E 快捷键将图层副本向下合并。接着按快捷键 Ctrl+T，选择"自由变换"工具调整材质的大小和场景匹配，再调整图层的混合模式为"柔光"，填充值为 40%，如图 8-57 中 A 所示，画面效果如图 8-57 中 B 所示。

图 8-56　摆放复制的材质图层

图 8-57　调整材质的显示效果

（4）在"图层"面板单击 ◻（创建新图层）按钮，创建一个新的图层，重命名为"纹理细节调整 1"，如图 8-58 所示。然后打开事先准备好的材质，如图 8-59 所示。再按 Ctrl+A 快捷键全选材质，接着按 Ctrl+C 键复制选中的材质，再选中"纹理细节调整 1"图层，并按 Ctrl+V 键将材质复制到"纹理细节调整"图层，最后使用 ✛（移动）工具调整好材质的位置，如图 8-60 所示。

图 8-58　新建图层

图 8-59　打开材质

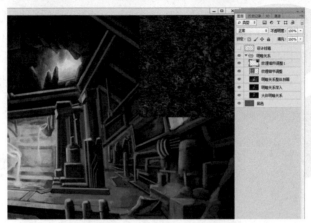

图 8-60　摆放复制的材质

（5）选中"纹理细节调整 1"图层，再先后按 Ctrl+C 和 Ctrl+V 快捷键复制出一个新的"纹理细节调整 1"图层副本，如图 8-61 中 A 所示。然后按快捷键 Ctrl+T，选择"自由变换"工具，再单击鼠标右键，并选择弹出菜单中的"水平翻转"命令，从而使复制的材质图层水平翻转，如图 8-61 中 B 所示。接着按 Ctrl+E 快捷键将图层副本向下合并。

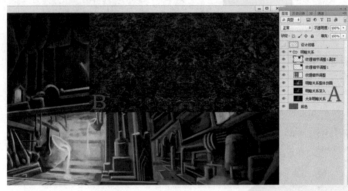

图 8-61　翻转复制的图层

（6）选择"纹理细节调整 1"图层，并在按下 Alt 键的同时，使用 （移动）工具拖动，从而复制出一个图层副本，然后摆放好复制图层的位置，不要出现接缝，如图 8-62 所示。再按 Ctrl+E 快捷键将图层副本向下合并。接着使用 （橡皮擦）工具擦除材质图层的边界纹理，使其与周围纹理较好地融合在一起，如图 8-63 中 A 所示，最后调整图层的混合模式为"柔光"，填充值为 40%，如图 8-63 中 B 所示，画面效果如图 8-63 中 C 所示。

图 8-62　摆放复制的材质位置

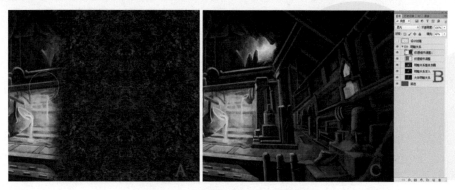

图 8-63　调整材质的显示效果

（7）使用 🔾（加深）工具调整"明暗关系整体刻画"图层的明暗度，增加场景的气氛，效果如图 8-64 所示。

图 8-64　加深场景的气氛

8.4　绘制冶金厂的色彩关系

熔炼池的主体色彩属于暖色调，特别是熔化的铁水，更能让人感受到高温炙热，但冷色调的光源却与此形成强烈的冲突，因此使气氛变得神秘而压抑。在绘制原画的过程中，应该妥善进行冷暖色的对比处理。

8.4.1　绘制基础色彩关系

绘制基础色彩关系的具体步骤如下。

（1）将"明暗关系"组拖至 🔲（创建新图层）按钮，创建一个组的副本，重命名为"色彩关系"，然后将组内的所有图层合并，重命名为"整体明暗关系底层"，如图 8-65 所示。接着单击 🔲（创建新图层）按钮，在"整体明暗关系底层"之上创建一个新图层，重命名为"基础色彩关系"，如图 8-66 所示。

图 8-65 复制组

图 8-66 新建图层

（2）设置好 ⟋（画笔）工具的不透明度，并选择软笔刷，然后打开"拾色器（前景色）"对话框拾取不同的画笔颜色，如图 8-67 所示。再绘制出不同的画面颜色，效果如图 8-68 所示。

图 8-67 拾取画笔颜色

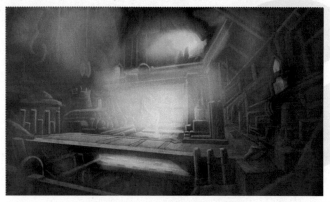

图 8-68　绘制不同的颜色

（3）调整"基础色彩关系"图层的混合模式为"颜色"，如图 8-69 中 A 所示，画面效果如图 8-69 中 B 所示。然后打开"拾色器（前景色）"对话框拾取一个画笔颜色，如图 8-70 所示。并在画面中绘制出一些暖色，效果如图 8-71 所示。

图 8-69　调整图层混合模式

图 8-70　选择画笔颜色

图 8-71　绘制一些暖色

（4）打开"拾色器（前景色）"对话框拾取画笔颜色，如图 8-72 所示。并在画面中继续铺垫一些暖色，效果如图 8-73 和图 8-74 所示。

图 8-72　选择画笔颜色

图 8-73　继续铺垫暖色(1)

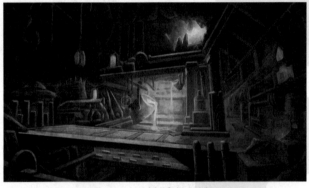

图 8-74　继续铺垫暖色(2)

（5）同理，继续拾取画笔颜色，如图 8-75 所示。并继续铺垫一些暖色，然后选择"图像"→"调整"→"色相/饱和度"命令，在弹出的"色相/饱和度"对话框中调整画面的色彩饱和度，如图 8-76 中 A 所示。调整后的画面颜色效果如图 8-76 中 B 所示。

图 8-75　选取画笔颜色

图 8-76　调整色相/饱和度之后的画面效果

8.4.2　色彩关系刻画

色彩关系刻画的具体步骤如下。

(1)单击 ![]（创建新图层）按钮在"基础色彩关系"层之上新建一个图层,重命名为"色彩关系刻画",然后设置好 ![]（画笔）工具的不透明度,并选择粉笔笔刷,接着打开"拾色器（前景色）"对话框拾取不同的画笔颜色,如图 8-77 所示。再绘制光源处的冷色,效果如图 8-78 所示。

图 8-77　拾取画笔颜色

图 8-78　绘制洞口光源的颜色

（2）在绘制过程中，可以不断按下 Alt 键，切换"画笔"为"吸管"，并在画面中直接吸取适合的颜色，然后使用 ✐ （画笔）工具继续铺垫出洞口处的颜色，效果如图 8-79 所示。接着沿着光源的方向继续向内绘制岩石的反光效果，如图 8-80 所示。

图 8-79 铺垫洞口处的颜色

图 8-80 绘制洞内岩石的反光效果

（3）打开"拾色器（前景色）"对话框拾取画笔颜色，如图 8-81 所示。再继续绘制出光源对室内的影响，在绘制过程中，按下 Alt 键，切换"画笔"为"吸管"，直接吸取画面中的颜色，注意刻画出衰减的效果，过程如图 8-82 所示。

图 8-81 拾取画笔颜色　　　　　图 8-82 绘制反光的衰减效果

（4）打开"拾色器（前景色）"对话框拾取画笔的颜色，如图 8-83 所示。再绘制出上方行车部分的冷暖过渡的颜色，如图 8-84 中 A 所示。在绘制过程中，按下 Alt 键，切换"画笔"为"吸管"，直接吸取画面中的颜色，再刻画出行车的细致结构，效果如图 8-84 中 B 所示。

图 8-83　拾取过渡颜色

图 8-84　绘制行车的细致结构

（5）打开"拾色器（前景色）"对话框拾取画笔的颜色，如图 8-85 所示。再绘制出顶部框架的色彩过渡，在绘制过程中，按下 Alt 键，切换"画笔"为"吸管"，直接吸取画面中的颜色，效果如图 8-86 所示。

图 8-85　选取画笔颜色

图 8-86　绘制顶部框架

（6）打开"拾色器（前景色）"对话框拾取画笔的颜色，如图 8-87 所示。再使用 ✐（画笔）工具绘制出左侧铁钩处的色彩过渡，在绘制过程中，按下 Alt 键，切换"画笔"为"吸管"，直接吸取画面中的颜色，效果如图 8-88 所示。

图 8-87　选取画笔颜色

图 8-88　绘制左侧铁钩处的色彩过渡

（7）因为铁钩所在的区域属于画面中偏暗的地方，用色偏灰暗，所以看起来画面中的结构不太清楚，因此打开"拾色器（前景色）"对话框拾取较深的画笔颜色，如图 8-89 所示。再使用 ✐（画笔）工具绘制出左侧铁钩处的暗部结构，从而使此处结构变得清晰起来，效果如图 8-90 所示。

图 8-89　拾取画笔颜色

图 8-90　刻画暗部结构

(8)在绘制过程中,按下 Alt 键,切换"画笔"为"吸管",直接吸取画面中的颜色,再使用 ✐(画笔)工具对结构不够完善的部分进行适当的修补,效果如图 8-91 所示。然后单击 🖌(画笔切换面板)按钮打开"画笔"设置面板,设置画笔笔尖"角度"为 -57%,"圆度"为 72%,如图 8-92 中 A 所示。接着使用 ✐(画笔)工具绘制熔炼池的结构细节,效果如图 8-92 中 B 所示。

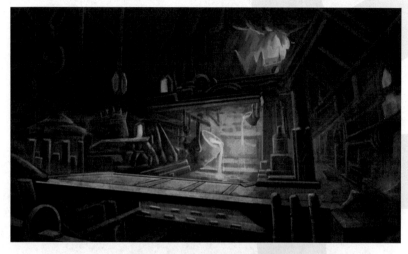

图 8-91 对画面进行修补

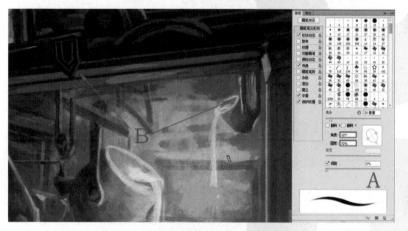

图 8-92 绘制熔炼池的结构细节

(9)打开"拾色器(前景色)"对话框拾取不同的画笔颜色,如图 8-93 所示。再使用 ✐(画笔)工具绘制熔炼池墙体和台阶的细节结构,效果如图 8-94 所示。

图 8-93 选取画笔的颜色

GAME ART DESIGN BIBLE | 游戏美术设计宝典

图 8-94 绘制熔炼池墙体和台阶的细节结构

（10）使用 ✏（画笔）工具绘制烟囱周围的细节，并在气窗位置添加一些冷光，然后绘制溢出的铁水的底色，效果如图 8-95 所示。接着绘制烟囱左侧高炉的色彩细节，效果如图 8-96 所示。

图 8-95 绘制烟囱周围的细节

图 8-96 绘制高炉的色彩细节

（11）打开"拾色器（前景色）"对话框拾取画笔颜色，如图 8-97 所示。然后单击 🖌（画笔切换面板）按钮打开"画笔"设置面板，设置画笔笔尖"角度"为 61%，"圆度"为 72%，如图 8-98 中 A 所示。接着使用 ✏（画笔）工具平涂出左侧近景处的冷色调，效果如图 8-98 中 B 所示。

图 8-97 拾取画笔颜色

图 8-98 绘制近景处的冷色调

（12）在绘制过程中，按下 Alt 键，切换"画笔"为"吸管"，直接吸取画面中的颜色，再使用 ✎（画笔）工具对空中甬道部分进行色彩的平涂，效果如图 8-99 所示。然后打开"拾色器（前景色）"对话框拾取画笔颜色，如图 8-100 所示。再平涂右侧近景处的冷色调，效果如图 8-101 所示。

图 8-99 平涂甬道色彩的过程

图 8-100 拾取画笔颜色

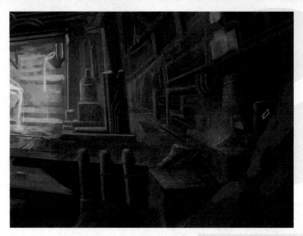

图 8-101 平涂近景处的冷色调

（13）打开"拾色器（前景色）"对话框拾取画笔颜色，如图 8-102 所示。再绘制出右侧甬道缝隙处喷发的铁水和火焰，效果如图 8-103 所示。

图 8-102 拾取画笔颜色

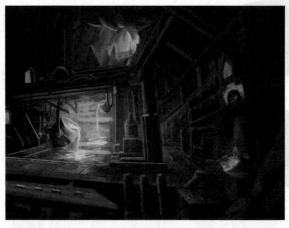

图 8-103 绘制右侧甬道处喷发的铁水和火焰

（14）打开"拾色器（前景色）"对话框拾取画笔颜色，如图 8-104 所示。再绘制出右侧甬道的反光效果，如图 8-105 所示。然后单击 （画笔切换面板）按钮打开"画笔"设置面板，再设置画笔笔尖"角度"为 19%，"圆度"为 72%，如图 8-106 中 A 所示。接着使用 （画笔）工具细化场景中的色彩，使场景中的颜色更加丰富，强调出整体氛围的效果，如图 8-106 中 B 所示。

GAME ART DESIGN BIBLE | 游戏美术设计宝典

图 8-104　拾取画笔颜色

图 8-105　绘制右侧甬道的反光效果

图 8-106　丰富场景中色彩

（15）使用 ✎（画笔）工具绘制立柱上的铁制浮雕，效果如图 8-107 中 A 所示，再绘制熔炼池内转炉和池面的色彩厚度，使颜色更加饱满，效果如图 8-107 中 B 所示，然后修正右侧甬道的色彩结构，效果如图 8-107 中 C 所示，再绘制通气管的色彩变化，效果如图 8-107 中 D 所示。

图 8-107 绘制场景中色彩的厚度

（16）选择"色彩关系刻画"、"基础色彩关系"、"整体明暗关系底层"，并拖至 ▢（创建新图层）按钮，创建出这三个图层的副本，再按 Ctrl+E 快捷键将其合并为"色彩关系刻画副本"，然后使用 ✎（画笔）工具整体刻画洞口岩石的色彩细节，效果如图 8-108 所示。同理，绘制出行车部分的色彩细节，效果如图 8-109 所示。

图 8-108 刻画洞口岩石的色彩细节

图 8-109 绘制行车部分的色彩细节

（17）使用 ✐（画笔）工具绘制转炉的吊钩，以及高炉、烟囱部分的色彩细节，注意强调结构的位置笔触尽量简单准确，强调色彩厚度的位置可以按下 Alt 键，切换"画笔"为"吸管"，在画面中吸取想要的颜色，再逐层进行绘制，效果如图 8-110 所示。然后打开"拾色器（前景色）"对话框拾取画笔颜色，如图 8-111 所示。再使用 ✐（画笔）工具绘制出空中甬道表面的反光效果，如图 8-112 所示。

图 8-110 绘制吊钩和高炉的色彩细节

图 8-111 选取画笔颜色

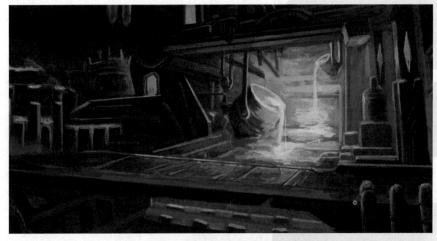

图 8-112 绘制甬道表面的反光效果

（18）使用 ✐（画笔）工具进行整体的色彩修补，使场景物件的结构和色彩更加合理，效果如图 8-113 所示。然后执行"图像"→"调整"→"亮度／对比度"菜单命令，并在弹出的"亮度／对比度"对话框中调整亮度值为 24，对比度为 18，使画面整体的对比度更加鲜明，效果如图 8-114 所示。

图 8-113　进行场景整体的色彩修补

图 8-114　调整画面的亮度/对比度

(19)打开材质图片，如图 8-115 中 A 所示。并拖入"色彩关系刻画副本"图层之上，如图 8-115 中 B 所示。然后按快捷键 Ctrl+T 选择"自由变换"工具，调整材质的大小和场景匹配，再通过复制图层副本，将材质图片布满整个场景，不要出现接缝，如图 8-116 中所示。接着按 Ctrl+E 快捷键将复制出来的材质图层合并。

图 8-115　打开材质图片

图 8-116 将材质布满整个画面

(20)调整材质图层"图层 1"的混合模式为"柔光",填充值为 47%,如图 8-117 中 A 所示,然后使用 ✐.(橡皮擦)工具擦除画面中的不协调材质,得到画面效果如图 8-117 中 B 所示。

图 8-117 叠加材质后的画面效果

8.5 绘制冶金厂的光影效果

绘制冶金厂光影效果的具体步骤如下。

(1)在"图层"面板单击 ▭(创建新组)按钮创建一个组,重命名为"光效表现"。然后单击 ⌐(创建新图层)按钮,创建一个图层,重命名为"光效",如图 8-118 中 A 所示。接着使用 ✐.(画笔)工具绘制出射入的光线,如图 8-118 中 B 所示,再使用 ✐.(橡皮擦)工具擦掉一些光线,使光线看起来更加真实,效果如图 8-118 中 C 所示。

图 8-118 绘制光线特效

（2）执行"图像"→"调整"→"曲线"菜单命令，并在弹出的"曲线"对话框中调整"光效"图层的明暗曲线，如图 8-119 中 A 所示，画面效果如图 8-119 中 B 所示。

图 8-119 调整光线的明暗度

（3）打开"拾色器（前景色）"对话框拾取画笔颜色，如图 8-120 所示。再使用 ✐（画笔）工具继续绘制光线的效果，然后把从气窗喷出的火焰和射入的光线也绘制出来，效果如图 8-121 所示。

图 8-120 拾取画笔颜色

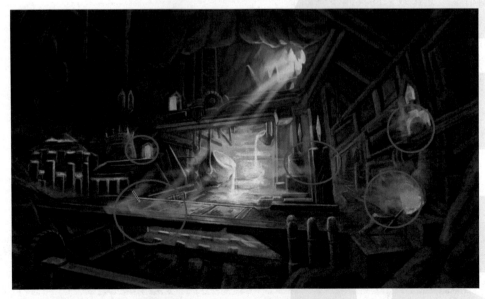

图 8-121 绘制光线和火焰的效果

　　(4)使用 🖌.(橡皮擦)工具擦掉一些光线,使光线看起来更加真实,效果如图 8-122 所示。然后选择"色彩关系刻画副本"图层,再使用 🔍.(减淡)工具,设置"范围"为高光,"曝光度"为 61%,在画面中铁水和金属材质的地方擦出高光效果。至此,冶金厂的场景原画绘制完成,最终效果如图 8-123 所示。

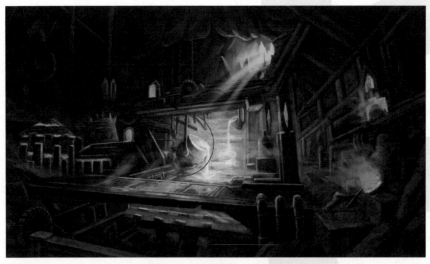

图 8-122　擦除一些光线

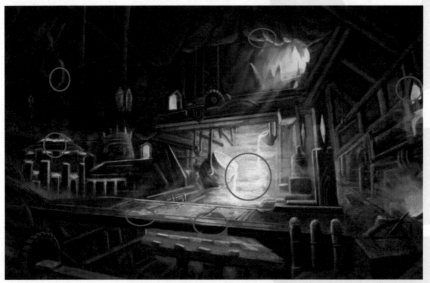

图 8-123　擦出高光的效果

8.6 自我训练

一、填空题

1.Photoshop CS 6.0 软件图层面板中，用来调整图层显示属性的设置包括 ＿＿＿＿＿＿＿、
＿＿＿＿＿＿＿、＿＿＿＿＿＿＿。

2. 使用 Photoshop CS 6.0 软件工具栏中的"仿制图章"工具时，需要配合使用的一个按键是
＿＿＿＿＿＿＿。

3.Photoshop CS 6.0 软件图层面板中，用来合并图层的方式包括 ＿＿＿＿＿＿＿、＿＿＿＿＿＿＿
和按快捷键 ＿＿＿＿＿＿＿。

二、简答题

简述绘制冶金厂的色彩关系时，在冷暖色处理方面的思路和手法。

三、操作题

运用本章学习的内容临摹一张游戏室内场景的原画。

第9章
空中长廊

本章通过空中长廊原画的设计，演示游戏室内场景大型概念原画的创作流程和思路，详细介绍如何使用PS配合手写板绘制游戏室内场景概念原画。创作过程12小时56分钟。

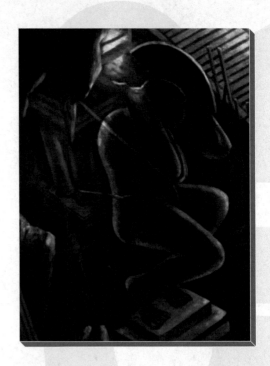

◆ 教学目标
· 了解空中长廊的透视关系
· 掌握大型室内场景的结构绘制
· 掌握场景物件分布的规律
· 掌握游戏室内场景明暗关系的绘制
方法
· 掌握游戏室内场景的环境色彩规律
◆ 教学重点
· 掌握大型室外场景的结构绘制
· 掌握场景物件分布的规律
· 掌握游戏室内场景明暗变化的规律

9.1 空中长廊背景分析

　　空中长廊,是古代高层宫殿内的一种建筑结构,是连通高层空间的走廊,走廊中心的圆形平台可以作为重要活动的场地。在现今不论东西故事题材为背景的网络游戏中,空中长廊都是让玩家之间相互切磋武艺的必备场景之一。

　　本例场景被设定为一处远古建筑遗址,位于地图东南方位,根据史料记载,这个建筑是由远古时期的一名帝国统治者修建。他是一名雄才伟略的统治者,帝国在他的带领下,东征西讨,在整个大陆所向披靡,最终建立不朽帝业。统一大陆之后,他强征 4 万奴隶,耗时 10 年,在原来帝都建筑的基础上修建了庞大而奢华的帝宫,整个帝宫占地约 1.5 万平方米,外围墙高高 30 余米,为 3 层结构,外部全由大理石包裹,看起来造型雄劲,气势磅礴。

　　帝宫内部有 1000 多座绝妙无比的古代神话的石刻雕像和珍藏的 1000 多幅名画的画廊。整个宫殿由大宫殿、异兽花园、剑宫、珍宝阁、亚瑟大花园及云骑宫等组成。其中空中长廊就是帝宫的经典建筑之一。

　　帝宫的成建,标志着帝国统一大业的完成,也让统治者成为不朽王朝的缔造者。在随后的 500 多年间,他的继承人们励精图治,将帝国打造得兵强马壮,日益强大,让四方为之侧目。帝国境内路不拾遗,一片祥和。

　　后来,傲慢的天神降临人间,帝国的后人为捍卫帝国利益与之发生了摩擦,最终演变为一场人神大战,尽管帝国最终战败了,但英勇的帝国士兵还是给众神造成了很大麻烦。于是,整个帝国遭到神的放逐,流失在异空间之中。

　　本章将着重讲解空中长廊的绘制方法,最终效果如图 9-1 所示。

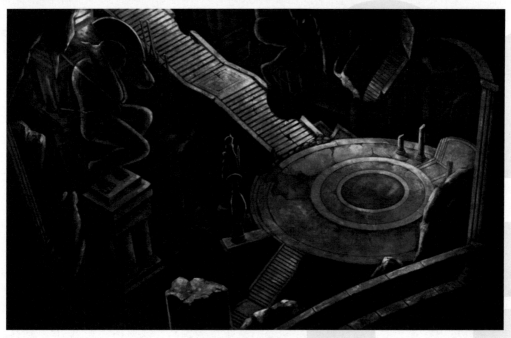

图 9-1　原画最终效果图

9.2　绘制空中长廊的线稿

　　本节以欧美游戏中副本场景为例,来讲解室内场景原画的绘制方法。在了解和分析空中长廊的故事背景之后,我们开始进入原画的绘制过程,整个绘制过程包括绘制线稿、绘制明暗关系、绘制色彩关系三个主要内容。首先进入线稿的绘制。

　　(1)启动 Photoshop CS 6.0,执行"文件"→"新建"菜单命令,在弹出的"新建"对话框中将"宽度"设为 4288 像素,"高度"设为 2500 像素,"分辨率"设为 300 像素/英寸,"颜色模式"设置为 RGB 颜色,如图 9-1 所示。然后单击"确定"按钮新建文档。

图 9-2　新建文件

　　(2)在"图层"面板单击 🔲 (创建新图层)按钮,创建一个新的图层,重命名为"场景线稿",然后使用 ✏ (画笔)工具将卧龙洞线稿绘制上去。在绘制的过程中,如果出现错误,可以按快捷键 Ctrl+Z 返回上一步操作,重新绘制即可。最终绘制的线稿效果如图 9-3 所示。

GAME ART DESIGN BIBLE | 游戏美术设计宝典

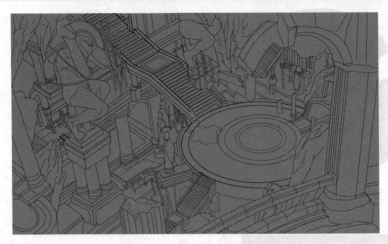

图 9-3 完成线稿的绘制

9.3 绘制空中长廊的明暗关系

该场景设定内容是一个古老宫殿的空中长廊,要重点表现出光线对四周建筑和环境的影响,创作过程包括绘制基础明暗关系、绘制明暗结构、刻画明暗细节和整体明暗调整。

9.3.1 绘制基础明暗关系

绘制基础明暗关系的具体步骤如下。

(1)单击 ▢(创建新组)按钮新建一个组,重命名为"大体明暗关系",然后单击 ▢(创建新图层)按钮新建一个图层,重命名为"基础色彩关系",如图 9-4 所示。接着单击 ♈(切换画笔面板)按钮或者按下 F5 键打开"画笔"设置面板,选择合适的画笔,再将笔刷的间距值设定为 5%,如图 9-5 所示。

图 9-4 创建新组和图层

图 9-5 画笔设置面板

(2)在"图层"面板选择"底层"图层,再打开"拾色器(前景色)"对话框拾取一个颜色,如图 9-6 所示。然后按快捷键 Alt+Delete 将颜色填充至"底层"图层,如图 9-7 所示。

<center>图 9-6　选择底层的颜色　　　　　图 9-7　填充底层的颜色</center>

（3）选择"基础色彩关系"图层，再使用 ✑（画笔）工具开始绘制大体的明暗关系，如图 9-8 所示。场景中圆形平台和台阶的大体明暗关系可以使用底色，效果如图 9-9 所示。

<center>图 9-8　绘制大体明暗关系</center>

<center>图 9-9　绘制大体明暗关系的效果</center>

（4）打开"拾色器（前景色）"对话框拾取一个画笔颜色，如图 9-10 所示。然后使用 ✑（画笔）工具大致绘制画面整体的暗部，先绘制场景右侧画面的暗部，如图 9-11 所示。再绘制场景左侧画面的暗部，效果如图 9-12 所示。在绘制的过程中，可以按下 Alt 键，切换"画笔"为"吸管"工具，并在画面中不断吸取颜色进行绘制。

图 9-10 选择画笔的颜色

图 9-11 绘制场景右侧画面的暗部

图 9-12 绘制场景左侧画面的暗部

（5）按下 Alt 键切换到"吸管"工具，并在画面中吸取一个较灰的颜色，再松开 Alt 键，切换为"画笔"工具，然后铺垫出场景中圆形平台和台阶的颜色，如图 9-13 所示。

图 9-13 绘制圆形平台和台阶的颜色

（6）使用 ✐（画笔）工具加强整体的暗部，在绘制的过程中，可以按下 Alt 键，切换"画笔"为"吸管"工具，并在画面中不断吸取颜色进行绘制，过程如图 9-14 所示。

图 9-14 加强整体的暗部颜色

（7）使用 ✐（画笔）工具绘制场景中间圆形平台和台阶的大体明暗变化，注意在此处要将光源点绘制出来，如图 9-15 所示。然后绘制其他建筑部分的大体明暗变化，效果如图 9-16 所示。

图 9-15 绘制中间圆形平台和台阶的大体明暗

GAME ART DESIGN BIBLE｜游戏美术设计宝典

图 9-16　绘制其他部位的亮部和暗部

(8)使用 ✐.(画笔)工具继续绘制场景的大体明暗,在此过程中可不断取消线稿反复观察色彩的铺垫效果,如图 9-17 所示。

图 9-17　取消线稿显示

(9)打开"拾色器(前景色)"对话框拾取一个画笔颜色,如图 9-18 所示。然后使用 ✐.(画笔)工具强调场景的亮部,如图 9-19 所示。

图 9-18　选择画笔的颜色

图 9-19　强调场景的亮部

（10）使用 ✎ (画笔）工具加深台阶右侧的暗部效果，如图 9-20 所示。最终绘制效果如图 9-21 所示。

图 9-20 加深场景右侧的暗部

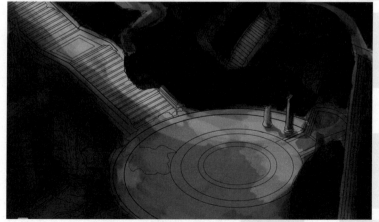

图 9-21 场景右侧暗部的绘制效果

（11）同上，绘制场景左侧的暗部效果，如图 9-22 所示。

GAME ART DESIGN BIBLE | 游戏美术设计宝典

图 9-22 场景左侧暗部大体完成

（12）使用 ✐（画笔）工具调整场景中部分物件的明暗结构，逐步绘制出明暗结构，如图 9-23 所示。调整过程中可取消线稿反复观察绘制效果，如图 9-24 所示。

图 9-23 调整部分物件的明暗结构

图 9-24 取消线稿的显示

（13）选择"基础色彩关系"图层，使用 ▽（多边形套索）工具选择场景中的台阶左侧部分，然后使用 ✐（画笔）工具绘制台阶左侧的暗部效果，使明暗交界部分的色彩轮廓变得清晰，如图 9-25 所示。同理，将台阶右侧的明暗交界色彩也绘制清楚，如图 9-26 所示。

图 9-25 绘制台阶左侧边界

图 9-26 绘制台阶右侧边界

（14）使用 ✎.（画笔）工具调整场景右侧物件的亮部，使明暗结构比较清晰地显示出来，如图 9-27 所示。在绘制的过程中，可以按下 Alt 键，切换"画笔"为"吸管"工具，并在画面中不断吸取颜色进行绘制。

GAME ART DESIGN BIBLE | 游戏美术设计宝典

图 9-27 调整右侧物件的亮部结构

（15）同上，使用 ✏️（画笔）工具调整场景左侧物件以及中间台阶的亮部结构，效果如图 9-28 所示。

图 9-28 调整场景左侧以及中间圆形平台台阶的亮部

9.3.2 明暗结构刻画

明暗结构刻画的具体步骤如下。

（1）将"基础色彩关系"图层拖至 ▫️（创建新图层）按钮，创建一个副本，重命名为"色彩关系深入刻画"，如图 9-29 中 A 所示。然后调整"场景线稿"图层的填充值为 72%，再使用 ✏️（画笔）工具绘制台阶侧面的框架结构，如图 9-29 中 B 所示。接着刻画周围框架的大体结构，效果如图 9-30 所示。

图 9-29 在新图层绘制台阶侧面的框架结构

图 9-30 刻画周围框架结构

（2）使用 ✎ (画笔)工具绘制场景顶部岩石以及周边建筑的暗部,如图 9-31 中 A 所示,然后按下 Alt 键,在画面中吸取较亮的颜色绘制岩石及周边建筑的亮面颜色,效果如图 9-31 中 B 所示。接着绘制场景右侧巨型雕像底座的支架结构,效果如图 9-32 所示。

图 9-31 绘制顶部岩石以及周边建筑的大体明暗

图 9-32 绘制雕像底座的支架结构

（3）使用 ✎ (画笔)工具绘制场景右侧台阶的暗部,如图 9-33 所示。然后吸取一个较深的颜色,再从整体上绘制场景的暗部,如图 9-34 所示。

GAME ART DESIGN BIBLE | 游戏美术设计宝典

图 9-33　绘制右侧台阶的暗部

图 9-34　整体绘制场景的暗部

(4)使用 ✐.(画笔)工具绘制圆台上的小立柱,如图 9-35 中 A 所示。然后绘制出圆台左侧暗部区域的物件结构,如图 9-35 中 B 所示。接着使用 ✐.(画笔)工具绘制圆台左侧两个士兵雕像的大体明暗关系,如图 9-36 所示。

图 9-35　绘制平台的结构

图 9-36 绘制士兵雕像的大体明暗

（5）使用 ✐（画笔）工具绘制台阶左侧固定结构的亮部，如图 9-37 中 A 所示。然后绘制圆台表面磨损的颜色，如图 9-37 中 B 所示。

图 9-37 绘制固定结构和磨损部分的效果

（6）按下 Alt 键在画面上直接吸取较深的颜色，再使用 ✐（画笔）工具绘制台阶不受光部分的颜色，如图 9-38 所示。然后使用 ✐（画笔）工具绘制场景左侧巨型雕像的大体明暗结构，如图 9-39 所示。

图 9-38 绘制台阶的不受光部分

图 9-39 绘制场景左侧巨型雕像的大体明暗

（7）使用 （多边形套索）工具选取场景底部的破损柱子的选区，再使用 （画笔）工具绘制出柱子的大体明暗关系，如图 9-40 所示。然后绘制出左侧场景中各类柱子的明暗结构，效果如图 9-41 所示。

图 9-40 绘制场景底部的破损柱子的明暗关系

图 9-41 绘制场景左侧的各类柱子结构

（8）使用 （画笔）工具绘制场景右侧的巨型雕像的明暗结构，效果如图 9-42 所示。然后绘制圆台下方小台阶的明暗结构，如图 9-43 所示。

图 9-42　绘制场景右侧巨型雕像的大体明暗　　　图 9-43　绘制圆台下方小台阶的明暗结构

　　(9)使用 ▽.(多边形套索)工具选定小台阶表面区域,如图 9-44 中 A 所示。然后在选区上单击鼠标右键,并在弹出菜单中选择"羽化"命令,接着在弹出的"羽化范围"对话框中设置羽化值为 9,如图 9-44 中 B 所示。最后执行"图像"→"调整"→"曲线"菜单命令,并在弹出的"曲线"对话框中调整台阶的明暗度,效果如图 9-45 所示。

图 9-44　羽化选区

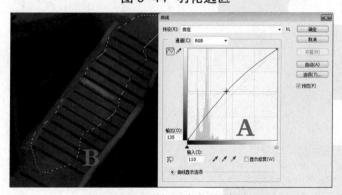

图 9-45　调整明暗曲线的效果

　　(10)使用 ✐.(画笔)工具绘制圆台的明暗,使色彩变得均匀,如图 9-46 所示。然后使用 ▽.(多边形套索)工具选定场景右侧的圆柱及护栏的选区,再按 Ctrl+Shift+I 快捷键反选选区,接着使用 ✐.(画笔)工具沿选区边缘进行绘制,使边缘的颜色变得准确清晰,如图 9-47 所示。

GAME ART DESIGN BIBLE | 游戏美术设计宝典

图 9-46 绘制圆台明暗结构

图 9-47 绘制选区外缘的颜色

　　(11)同上,按 Ctrl+Shift+I 快捷键回到开始的选区,再使用 ✐.(画笔)工具绘制选区内的护栏和立柱的色彩,使护栏和立柱边缘的颜色变得准确清晰,如图 9-48 所示。

图 9-48 绘制选区内的护栏的色彩

　　(12)同上,建立护栏镂空部分的选区,如图 9-49 中 A 所示,然后将石制护栏的结构绘制清楚,效果如图 9-49 中 B 所示。然后取消线稿的显示,整体观察场景的明暗效果,如图 9-50 所示。

图 9-49　绘制护栏镂空的部分

图 9-50　场景整体的明暗效果

9.3.3　整体明暗调整

本节要从整体刻画场景的明暗结构，调整过程分为近景、中景、远景三个部分来进行。

1.调整近景的明暗结构

调整近景明暗结构的具体步骤如下。

（1）选择"大体明暗关系"组拖动至 ▣（创建新图层）按钮，复制一个副本，重命名为"整体明暗调整"，如图 9-51 所示。然后按 Delete 键删除"基础明暗关系"图层，如图 9-52 所示。接着使用 ✐.（钢笔）工具选择场景的近景轮廓，并建立选区，如图 9-53 中 A 所示。再按 Ctrl+J 快捷键将选区复制为图层，最后把图层重命名为"整体色彩调整 – 近景"，如图 9-53 中 B 所示。

图 9-51　重命名副本组

图 9-52　删除图层

图 9-53　建立近景图层

（2）同上，建立"整体色彩调整－中景"图层，如图 9-54 所示。然后选择"色彩关系深入刻画"图层拖动至 🔲（创建新图层）按钮，复制一个副本，再分别载入近景和中景图层的选区，接着按 Delete 键从副本图层中删除选区的内容，只保留远景，最后把副本图层重命名为"整体色彩调整－远景"图层，如图 9-55 所示。

图 9-54　建立中景图层

图 9-55　创建远景图层

（3）按住 Ctrl 键的同时，使用鼠标左键单击"整体色彩调整－近景"图层，并生成选区，再使用 ✒（画笔）工具绘制选区内场景中的残垣断壁的明暗结构，如图 9-56 所示。然后使用 ✑（钢笔）工具在残垣断壁处建立一个选区，如图 9-57 中 A 所示。再使用 ✎（涂抹）工具把选区内外的色彩过渡均匀，效果如图 9-57 中 B 所示。

图 9-56　绘制残垣断壁的明暗结构

图 9-57　将选区内外的色彩过渡均匀

　　（4）同上，使用 ⬭.（钢笔）工具在拱柱顶部建立一个选区，如图 9-58 所示。然后使用 ⬭.（涂抹）工具把选区内的色彩过渡均匀，效果如图 9-59 所示。

图 9-58　建立选区

GAME ART DESIGN BIBLE | 游戏美术设计宝典

图 9-59　将选区内的色彩过渡均匀

（5）使用 ✐（画笔）工具绘制拱柱背后的山体结构，如图 9-60 所示。然后绘制好立柱的明暗结构，如图 9-61 所示。

图 9-60　绘制拱柱背后的山体

图 9-61　绘制拱柱的明暗结构

（6）使用 ✏️.（画笔）工具细化拱柱周边结构，如图 9-62 所示。然后取消"场景线稿"图层的显示，观察场景整体的效果，如图 9-63 所示。

图 9-62 细化拱柱周边结构

图 9-63 整体观察场景效果

（7）观察图 9-63 可以发现，右侧立柱底部有些结构被忽略了，使用 ✏️.（画笔）工具绘制出来，效果如图 9-64 所示。然后单击 💈（切换画笔面板）按钮打开"画笔"设置面板，再设置画笔笔尖"角度"为 -77%，"圆度"为 72%，如图 9-65 中 A 所示。接着刻画立柱下方内侧护栏的明暗结构，效果如图 9-65 中 B 所示。

图 9-64 绘制被忽略的结构

图 9-65　刻画内侧护栏的明暗结构

（8）使用 工具绘制护栏旁边岩石的明暗结构，如图 9-66 所示。然后单击 按钮打开"画笔"设置面板，再设置画笔笔尖"角度"为 –22%，"圆度"为 72%，如图 9-67 中 A 所示。接着刻画立柱下方外侧护栏的明暗结构，效果如图 9-67 中 B 所示。

图 9-66　绘制岩石明暗结构

图 9-67　绘制外侧护栏的结构

（9）同上，使用 工具继续细化场景石制护栏的明暗结构，包括石砖缝隙以及破损处的刻画，如图 9-68 所示。然后使用 工具刻画石制护栏周边的岩石结构，如图 9-69 所示。

图 9-68　细化石制护栏的明暗结构

图 9-69 刻画护栏周边的岩石结构

(10)使用 ◎ (加深)工具调整巨石大体的明暗结构,如图 9-70 所示。然后选择 ◉ (减淡)工具,将范围改为"高光",再调整石制护栏的明暗结构,效果如图 9-71 所示。

图 9-70 调整巨石的明暗结构

图 9-71 调整石制护栏明暗结构

(11)使用 ✎ (画笔)工具绘制场景左上角岩石的明暗结构,如图 9-72 所示。然后使用 ✎ (钢笔)工具建立岩石左侧圆柱的选区,如图 9-73 中 A 所示。接着使用 ✎ (画笔)工具绘制选区内圆柱的明暗结构,如图 9-73 中 B 所示。

GAME ART DESIGN BIBLE | 游戏美术设计宝典

图 9-72 绘制岩石的明暗结构

图 9-73 绘制左侧圆柱的明暗结构

　　(12)使用 ✐.(画笔)工具刻画圆柱底部造型的明暗结构,如图 9-74 中 A 所示。然后刻画圆柱下方底座的明暗结构,如图 9-74 中 B 所示。再使用 ✐.(画笔)工具绘制选区内的明暗结构。

图 9-74 绘制圆柱底部和底座的明暗结构

（13）使用 ✎.（钢笔）工具建立圆柱下方圆弧形浮雕的选区,如图 9-75 中 A 所示。然后使用 ✐.（画笔）工具绘制选区内的明暗结构,使边界更加清晰,如图 9-75 中 B 所示。接着按 Ctrl+Shift+I 快捷键反选选区,再使用 ✐.（画笔）工具绘制圆弧外侧浮雕的边界颜色,效果如图 9-76 所示。

图 9-75　绘制选区内的圆弧形浮雕结构

图 9-76　绘制反选选区内的圆弧形浮雕结构

（14）同上,建立圆弧形浮雕的第二个选区,再使用 ✐.（画笔）工具绘制选区内的明暗结构,使边界更加清晰,如图 9-77 所示。

图 9-77　绘制新选区内的浮雕结构

图 9-78 绘制反选选区内的浮雕结构

（15）使用 ✐.（钢笔）工具沿圆柱右侧边缘建立选区，再使用 ◿.（涂抹）工具把选区内外的色彩过渡均匀，如图 9-79 所示。然后使用 ✐.（钢笔）工具沿圆柱底部轮廓建立选区，如图 9-80 中 A 所示。再使用 ✐.（画笔）工具刻画出圆柱下方轮廓的造型，如图 9-80 中 B 所示。

图 9-79 绘制圆柱右侧边缘的色彩

图 9-80 刻画圆柱底部轮廓的造型

（16）按 Ctrl+D 快捷键取消选区，再使用 ✒.（画笔）工具刻画立柱以及所在石台的明暗结构，效果如图 9–81 所示。最终绘制的近景效果如图 9–82 所示。

图 9–81　刻画立柱及石台的结构

图 9–82　近景整体的效果

2.调整中景的明暗结构

调整中景的明暗结构的具体步骤如下。

（1）选择"整体色彩调整－中景"图层，在按下 Ctrl 键的同时，使用鼠标左键单击图层面板中的图层图标，生成选区，然后使用 ✒.（画笔）工具补充台阶上端空缺的结构，如图 9–83 所示。接着使用 ⊠.（多边形套索）工具，选择中景台阶的选区，如图 9–84 所示。最后使用 ✒.（画笔）工具绘制台阶两侧的砖缝，效果如图 9–85 所示。

图 9-83 补充空缺的结构

图 9-84 建立台阶的选区

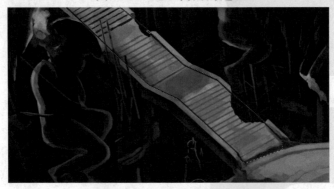

图 9-85 绘制台阶两侧的缝隙

（2）同上，绘制出台阶底部结构面的造型，如图 9-86 所示。然后绘制出台阶的暗部，效果如图 9-87 所示。

图 9-86 绘制台阶底部结构面的造型

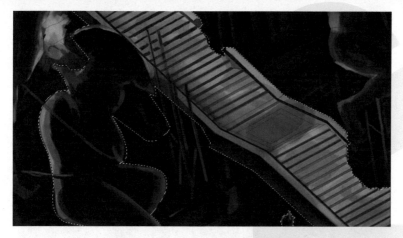

图 9-87　绘制台阶的暗部结构

（3）使用 ⬠.（钢笔）工具沿左侧雕像的头盔顶部造型的轮廓建立选区，如图 9-88 中 A 所示。再使用 ✐.（画笔）工具刻画左侧雕像的头盔顶部造型，注意把头盔不同色彩之间的边界绘制清晰，如图 9-88 中 B 所示。同理，使用 ⬠.（钢笔）工具勾勒出头盔顶部的弧形纹路的选区，如图 9-89 中 A 所示，再使用 ✐.（画笔）工具将选区内的颜色绘制均匀，效果如图 9-89 中 B 所示。

图 9-88　绘制头盔顶部结构

图 9-89　绘制弧形纹路的颜色

（4）同上，使用 ✐.（画笔）工具绘制雕像左手的明暗结构，如图 9-90 所示。然后使用 ⬠.（钢笔）工具建立头盔的选区，如图 9-91 中 A 所示。再使用 ✐.（画笔）工具绘制选区内的头盔的明暗结构，如图 9-91 中 B 所示。

图 9-90　绘制巨型雕像左手的明暗结构

图 9-91　绘制头盔的结构

　　(5)同上,使用 ✎(画笔)工具将巨型雕像整体的明暗结构也进行刻画,效果如图 9-92 所示。最终效果如图 9-93 所示。

图 9-92　整体刻画雕像的明暗结构

图 9-93 雕像整体效果

(6)绘制雕像下方立柱时,首先使用 ⛿.(多边形套索)工具选择立柱上端的选区,如图 9-94 中 A 所示,再使用 ✎.(画笔)工具绘制选区内结构的颜色,效果如图 9-94 中 B 所示。在绘制过程中,尽量把不同的结构面表达清楚,刻画出立柱的空间感,效果如图 9-95 所示。

图 9-94 刻画基座的明暗结构

图 9-95 绘制其他结构面的结构

GAME ART DESIGN BIBLE | 游戏美术设计宝典

（7）使用 ⌐.（多边形套索）工具选择立柱上端的一个结构面的选区，再使用 ✏.（画笔）工具绘制选区内结构面的颜色，使颜色变得均匀，效果如图 9-96 所示。然后选择圆柱需要刻画部分的选区，再使用 ✏.（画笔）工具进行刻画，使颜色变得均匀，效果如图 9-97 所示。接着把圆柱下端的结构也刻画出来，效果如图 9-98 所示。

图 9-96　刻画立柱结构面的颜色

图 9-97　刻画圆柱柱身的颜色

图 9-98　刻画圆柱下端的结构

（8）同上，使用 ⌐.（多边形套索）工具选择立柱下端石台的结构面，再使用 ✏.（画笔）工具绘制选区内结构面，使颜色变得均匀，效果如图 9-99 所示。然后按 Ctrl+Shift+I 快捷键反选选区，再把其他的结构面的颜色也绘制均匀，效果如图 9-100 所示。

GAME ART DESIGN BIBLE | 游戏美术设计宝典

图 9-99　绘制选区内结构面的颜色

图 9-100　把立柱下端结构面的颜色绘制均匀

(9)使用 ✎（画笔）工具刻画中间台阶的细节,表现出台阶表面的反光效果,如图 9-101 所示。然后把台阶的立面颜色也绘制清楚,效果如图 9-102 所示。最后刻画的台阶效果如图 9-103 所示。

图 9-101　绘制出台阶反光的效果

图 9-102　绘制台阶立面的颜色

GAME ART DESIGN BIBLE | 游戏美术设计宝典

图 9-103 刻画台阶的最终效果

（10）使用 ✐ (画笔)工具刻画圆台左侧两个士兵雕像的明暗结构,如图 9-104 所示。然后使用 ✐ (画笔)工具绘制雕像下方基座的明暗结构,效果如图 9-105 所示。

图 9-104 刻画士兵雕像的明暗结构

图 9-105　绘制基座的明暗结构

　　(11)整体观察场景效果,可以看到有些区域的明暗结构需要调整,如图 9-106 所示。然后使用 ✐ (画笔)工具调整场景圆台的明暗结构,如图 9-107 所示。接着调整左侧台阶的明暗结构,刻画出台阶的反光效果,如图 9-108 所示。

图 9-106　查看需要调整的明暗结构

图 9-107　调整圆台的明暗结构

图 9-108　刻画台阶的反光效果

GAME ART DESIGN BIBLE | 游戏美术设计宝典

（12）使用 ✎.（画笔）工具绘制圆台右上角的结构，效果如图 9–109 所示。然后使用 ⋏.（多边形套索）工具选择圆台右侧的残破石柱，如图 9–110 中 A 所示。再绘制出石柱的明暗结构，如图 9–110 中 B 所示。

图 9–109　绘制圆台右上角的石台结构

图 9–110　绘制石柱的明暗结构

（13）使用 ✎.（画笔）工具反复修改和调整场景圆台表面的颜色，使圆台表现出石材的质感，如图 9–111 所示。然后修饰圆台表面的破损结构，效果如图 9–112 所示。

图 9–111　反复调整平台的明暗结构

图 9-112　修饰圆台表面的破损结构

　　(14)使用 ◯.(椭圆选框)工具在场景中间平台上建立选区,如图 9-113 所示。然后执行"图像"→"调整"→"曲线"菜单命令,并在弹出的"曲线"对话框中调整选区的明暗度,如图 9-114 中 A 所示。画面效果如图 9-114 中 B 所示。

图 9-113　建立选区

图 9-114　调整明暗度

GAME ART DESIGN BIBLE | 游戏美术设计宝典

(15)使用 套索工具,在圆台上建立选区,如图 9-115 中 A 所示。然后执行右键菜单中的"羽化"命令,并在弹出的"羽化选区"对话框中设置"羽化半径"的值为 12,如图 9-115 中 B 所示。

图 9-115 羽化选区

(16)执行"图像"→"调整"→"曲线"菜单命令,并在弹出的"曲线"对话框中调整选区的明暗度,如图 9-116 中 A 所示。画面效果如图 9-116 中 B 所示。然后使用 加深工具,选择合适的笔刷,如图 9-117 中 A 所示,再调整选区内的颜色细节,绘制出地面石材的效果,如图 9-117 中 B 所示。

图 9-116 调整选区的明暗度

图 9-117 调整选区内的明暗细节

3.调整远景的明暗结构

调整远景明暗结构的具体步骤如下。

（1）选择"整体色彩调整－远景"图层，按下 Ctrl 键的同时，使用鼠标左键单击图层面板中的图层图标，生成选区，然后使用 ✏.（画笔）工具绘制台阶右侧的结构，如图 9-118 所示。接着使用 ✎.（钢笔）工具选择场景右侧巨型雕像，并生成选区，如图 9-119 中 A 所示。最后使用 ✏.（画笔）工具反复调整选区内外的明暗结构，如图 9-119B 中所示。

图 9-118　绘制台阶右侧结构

图 9-119　刻画雕像的明暗结构

（2）使用 ✏.（画笔）工具刻画雕像背后的框架结构，然后使用 ⚟.（多边形套索）工具选择场景石条选区，如图 9-120 中 A 所示。再使用 ✏.（画笔）工具调整选区内外的明暗结构，效果如图 9-120 中 B 所示。接着整体绘制石条周围的框架结构，效果如图 9-121 所示。

图 9-120　调整石条的明暗结构

GAME ART DESIGN BIBLE｜游戏美术设计宝典

图 9-121　绘制石雕背后的框架结构

（3）使用 ✐.（画笔）工具刻画场景右侧残破台阶的石质效果，如图 9-122 所示。然后使用 ▽.（多边形套索）工具选择台阶下方的选区，如图 9-123 所示。接着使用 ✐.（画笔）工具绘制选区内的明暗结构，效果如图 9-124 所示。

图 9-122　绘制残破台阶的石质效果

图 9-123　建立选区

图9-124 绘制台阶下方建筑的明暗结构

（4）同上，继续使用 🔽.（多边形套索）工具选择场景建筑的不同结构面，再使用 ✎.（画笔）工具刻画细节，效果如图9-125所示。

图9-125 刻画场景建筑的细节

（5）使用 🔽.（多边形套索）工具选择场景左侧的一根圆柱，如图9-126中A所示。然后使用 ✎.（画笔）工具绘制圆柱的明暗结构，如图9-126中B所示。同理，选择圆柱下方结构面的选区，如图9-126中C所示，再把颜色绘制均匀，效果如图9-126中D所示。最终效果如图9-127所示。

图9-126 绘制圆柱的明暗结构

GAME ART DESIGN BIBLE｜游戏美术设计宝典

图 9-126（续）

图 9-127 圆柱的明暗结构

（6）使用 ✐（画笔）工具刻画圆柱下方石台的明暗结构，效果如图 9-128 所示。然后单击 👕（切换画笔面板）按钮打开"画笔"设置面板，再设置画笔笔尖"角度"为 -72%，"圆度"为 72%，如图 9-129 中 A 所示。接着刻画左侧巨型雕像背后的建筑结构，效果如图 9-129 中 B 所示。

图 9-128 刻画圆柱下方石台的明暗结构

图 9-129　刻画左侧巨型雕像后面的建筑结构

　　（7）场景整体色调偏暗，在绘制雕像背后暗部的建筑结构时，容易出现偏差，因此可以使用 ▽（多边形套索）工具把需要刻画的结构面选择出来，再使用 ✎（画笔）工具进行绘制，如图 9-130 所示。

图 9-130　通过选区提高绘制准确度

　　（8）刻画好建筑的结构之后，再使用 ✎（画笔）工具调整绳索的明暗关系，使结构更加清楚，如图 9-131 所示。同理，把石条和木架的亮面也适当地加强，使之从暗部画面中凸显，效果如图 9-132 所示。

图 9-131 绘制绳索的明暗结构

图 9-132 调整暗部中建筑结构的亮面

（9）显示"场景线稿"图层，再选择"整体色彩调整 – 中景"图层，然后使用 （画笔）工具刻画中景台阶左侧的支架结构，效果如图 9-133 所示。

图 9-133 绘制中景台阶左侧的支架结构

（10）使用 ▽.（多边形套索）工具选择中景台阶左侧的破损石柱，再使用 ✐.（画笔）工具刻画柱体的明暗结构，如图 9-134 所示。同理，把场景左侧暗部的其他结构也进行细致的刻画，效果如图 9-135 和图 9-136 所示。

图 9-134　刻画破损石柱的柱体结构

图 9-135　刻画左侧暗部的建筑结构（1）

图 9-136　刻画左侧暗部的建筑结构（2）

GAME ART DESIGN BIBLE | 游戏美术设计宝典

（11）至此，整体场景的明暗结构绘制完成，最终效果如图9-137所示。

图9-137 完成场景明暗关系的刻画

9.4 绘制空中长廊的色彩关系

空中长廊的大部分建筑都因岁月侵蚀而破败疮痍，但我们仍不难看出它当年的伟岸壮阔，残破不堪的石柱、雕像不泯的眼神，仿佛都在向我们诉说当年的传奇。画面的整体色彩环境属于偏暖色调，局部的暗色调表现出往日的森然和威势，一束光照是打破这份森然气氛的关键，在绘制画面时，应该处理好光照下的色彩变化表现。

9.4.1 绘制空中长廊的基础色彩

绘制空中长廊基础色彩的具体步骤如下。

（1）拖动"整体明暗调整"组至 ▢（创建新图层）按钮，创建"整体明暗调整副本"组，重命名为"色彩关系"，如图9-138所示。然后选择该组内的所有图层，再执行右键菜单中的"合并图层"命令进行合并，接着将合并的图层重命名为"整体关系"，如图9-139所示。

图9-138 为副本组重命名　图9-139 合并图层并重命名

（2）单击 ▢（创建新图层）按钮新建一个图层"图层3"，然后打开"拾色器（前景色）"对话框拾取一个颜色，如图9-140所示。再使用 ✎（画笔）工具绘制场景中亮部的颜色，如图9-141所示。

图 9-140 拾取亮部的颜色

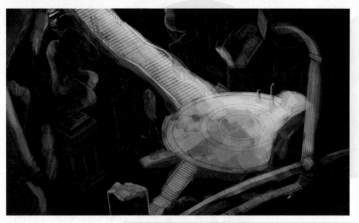

图 9-141 绘制出大体的亮部颜色

(3)打开"拾色器(前景色)"对话框拾取一个蓝色,如图 9-142 所示,然后使用 ✔(画笔)工具绘制出场景的暗部颜色,如图 9-143 所示。

图 9-142 拾取暗部的颜色

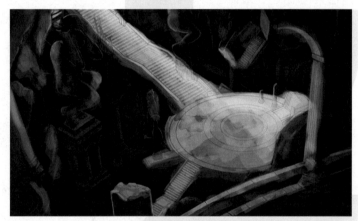

图 9-143 绘制场景暗部颜色

(4)将图层 3 的混合模式设置为"柔光",如图 9-144 所示。然后打开"拾色器(前景色)"对话框拾取冷色和暖色,如图 9-145 所示。接着使用 ✔(画笔)工具在受光部分绘制一些暖色,不受光的部分绘制一些冷色,画面效果如图 9-146 所示。

图 9-144 混合模式的设置

图 9-145 拾取颜色

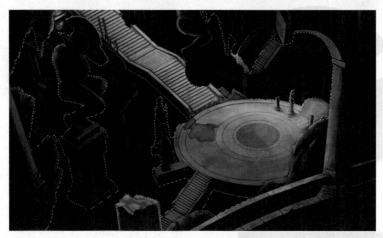

图 9-146 叠加颜色

（5）将"图层 3"拖动至 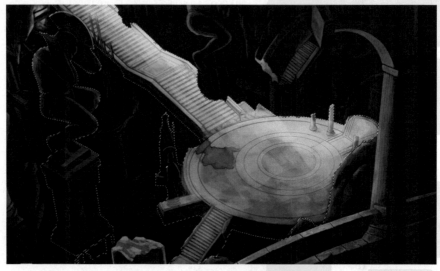（创建新图层）按钮，生成新图层"图层 4"，如图 9-147 所示。然后打开"拾色器（前景色）"对话框拾取画笔的颜色，如图 9-148 所示。

图 9-147 创建新图层

图 9-148 拾取颜色

（6）选择"图层 4"，并在按下 Ctrl 键的同时，使用鼠标左键单击"整体色彩调整 - 中景"图层，生成"图层 4"的选区。然后使用 （画笔）工具绘制选区内的暖色调，如图 9-149 所示。

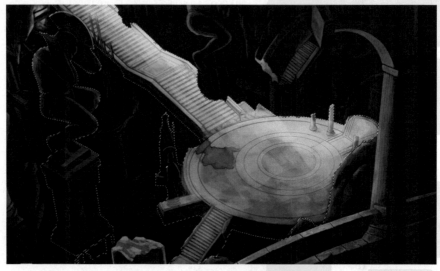

图 9-149 绘制选区内的暖色调

（7）同上，按下 Ctrl 键的同时，使用鼠标左键单击"整体色彩调整 – 远景"图层并生成选区，然后使用 ✎.（画笔）工具绘制选区内的暖色调，如图 9-150 所示。再将该图层的混合模式设置为"柔光"，如图 9-151 所示。接着选择"图层 3"和"图层 4"两个图层，再执行右键菜单中的"合并图层"命令，如图 9-152 中 A 所示，最后将合并图层的混合模式设置为"柔光"，如图 9-152 中 B 所示。

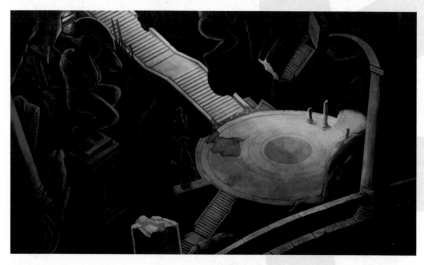

图 9-150　绘制暖色调

图 9-151　修改混合模式

图 9-152　合并图层并修改混合模式

（8）选择"整体关系"图层，再选择圆台中心的椭圆选区，如图 9-153 所示，然后使用 ◔.（加深）工具加深选区内的颜色，如图 9-154 所示。

图 9-153　选择圆台中心的选区

GAME ART DESIGN BIBLE | 游戏美术设计宝典

图 9-154　加深选区内的颜色

（9）选择圆台第二圈的椭圆选区，如图 9-155 中 A 所示，再执行"图像"→"调整"→"曲线"菜单命令，并在弹出的"曲线"对话框中调整图层的明暗度，如图 9-155 中 B 所示。效果如图 9-156 所示。

图 9-155　调整图层的明暗度

图 9-156　调整明暗度的效果

（10）同上，选择圆台第三圈的椭圆选区，再按 Ctrl+Shift+I 快捷键反选选区，如图 9-157 中 A 所示。然后使用 （加深）工具，将笔刷的不透明度设为 11%，再加深外部环形结构的颜色，使圆台的环形结构出现色彩的变化，效果如图 9-157 中 B 所示。接着把靠近中心的一圈圆环的色彩调亮，整体观察效果如图 9-158 所示。

图 9-157 绘制出平台的层次变化

图 9-158 整体观察场景绘制效果

（11）选择"整体关系"图层，然后执行"图像"→"调整"→"亮度 / 对比度"菜单命令，并在弹出的"亮度 / 对比度"对话框中调整亮度值为 −18，对比度为 9，如图 9-159 中 A 所示，从而加强了画面整体的对比度，如图 9-159 中 B 所示。

GAME ART DESIGN BIBLE | 游戏美术设计宝典

图 9-159 调整整体画面的对比度

9.4.2 绘制空中长廊的材质效果

绘制空中长廊的材质效果的具体步骤如下。

(1)打开事先准备好的材质,如图 9-160 所示。再将材质拖动至"色彩关系"组内,生成"图层 5",并拖动至"图层 4"之上,然后调整图层的混合模式为"颜色减淡",如图 9-161 所示。画面效果如图 9-162 所示。

图 9-160 材质图片

图 9-161 修改混合模式

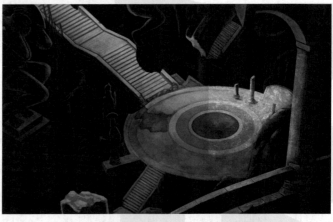

图 9-162 叠加材质图片后的画面效果

（2）按快捷键 Ctrl+T 选择"自由变换"工具，调整材质图片的大小，再摆放到画面中间台阶的位置，如图 9-163 所示。然后使用 ▲ (仿制图章)工具，选择合适大小的笔刷，再移动光标到材质图片上，按下 Alt 键，使光标出现变化，接着使用鼠标左键单击需要仿制的图案，再松开 Alt 键，最后移动光标至目标位置，再单击鼠标左键将定义的材质图案绘制出来。通过不断重复这一行为，将材质图片的纹理覆盖到整个圆台和台阶的区域，如图 9-164 所示。

图 9-163　调整材质图片的大小和位置

图 9-164　使用图章工具仿制材质图片

（3）同上，使用 ▲ (仿制图章)工具继续把材质纹理复制到中景的其他建筑部分，如图 9-165 所示。然后选择"整体关系"图层，再使用 ◎ (加深)工具，调整曝光度为 5%，接着调整图层的暗部效果，如图 9-166 所示。最后选择"图层 5"，再执行"滤镜"→"锐化"→"USM 锐化"菜单命令，并在弹出的"USM 锐化"对话框中调整数量为 40，半径为 5，如图 9-167 中 A 所示，画面效果如图 9-167 中 B 所示。

图 9-165　把材质纹理复制到其他建筑部分

GAME ART DESIGN BIBLE｜游戏美术设计宝典

图 9-166 调整图层的暗部效果

图 9-167 锐化画面效果

　　(4)打开之前使用的材质图片,再拖动至图层 4 之上,并摆放好位置,如图 9-168 所示。然后选择材质图层,并先后按 Ctrl+C、Ctrl+V 快捷键进行复制,接着按快捷键 Ctrl+T 选择"自由变换"工具,再单击鼠标右键,并选择弹出菜单中的"水平翻转"命令,从而使复制的材质水平翻转,并与原来的材质图片并排摆放,如图 9-169 所示。最后按 Ctrl+E 快捷键合并两张材质图片。

图 9-168 置入材质图片

图 9-169 将材质图片进行复制并水平翻转

（5）同上，将材质图层铺满整个画面，然后选择材质图层，并在按下 Ctrl 键的同时，使用鼠标左键单击"整体色彩调整 – 远景"图层，生成选区，如图 9-170 所示。接着按快捷键 Ctrl+Shift+I 反选选区，再按下 Delete 键删除多余的材质，如图 9-171 所示。最后将材质"图层 6"图层的混合模式设置为"颜色减淡"，效果如图 9-172 所示。

图 9-170 载入远景的选区

图 9-171 删除多余材质

图 9-172 颜色减淡之后的画面效果

(6)单击 🔲（创建新图层）按钮，创建一个新图层"图层7"，如图 9-173 所示。并在按下 Ctrl 键的同时，使用鼠标左键单击"图层6"图层，生成"图层7"的选区，然后打开"拾色器（前景色）"对话框拾取颜色，如图 9-174 所示。再使用 ✎.（画笔）工具绘制出场景的暗部颜色，如图 9-175 所示。

GAME ART DESIGN BIBLE | 游戏美术设计宝典

图 9-173 创建新图层

图 9-174 拾取颜色

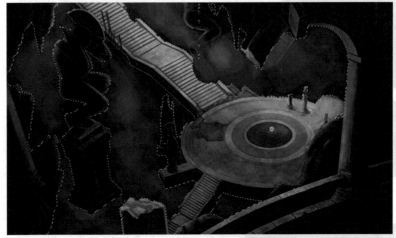

图 9-175 绘制场景的暗部颜色

(7)将"图层7"的混合模式设置为"明度"，填充值为38%，如图 9-176 所示。然后选择 ✐.（橡皮擦）工具，调整合适的"不透明度"，再擦除"图层7"中的部分颜色，使画面产生虚实的变化，如图 9-177 所示。

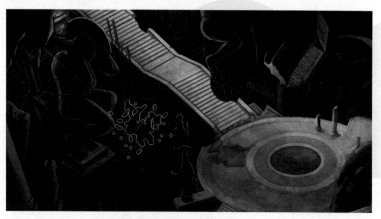

图 9-176 修改混合模式　　　　　　　　图 9-177 擦除材质

（8）将"图层 7"的混合模式设置为"线性减淡（添加）"，填充值为"35%"，如图 9-178 所示。然后按快捷键 Ctrl+U 调出"色相 / 饱和度"对话框，调整"图层 7"的色相值为 +6，如图 9-179 所示。画面效果如图 9-180 所示。

图 9-178 修改混合模式　　　　　　　　图 9-179 调整色相饱和度

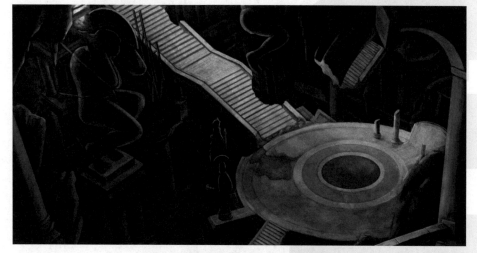

图 9-180 调整色相值的画面效果

（9）选择"图层 4"，打开"拾色器（前景色）"对话框拾取颜色，如图 9-181 所示。然后使用 ✎.（画笔）绘制场景中间平台和台阶的亮面，再将"图层 5"拖动至"图层 4"之上，画面效果如图 9-182所示。

GAME ART DESIGN BIBLE | 游戏美术设计宝典

图 9-181　拾取颜色

图 9-182　画面效果

（10）将之前的材质图片再次拖至"色彩关系"组中，并置于"图层 7"之上，如图 9-183 所示。然后选择材质图层"图层 8"，再参考"图层 7"的操作步骤复制材质，如图 9-184 所示。

图 9-183　放置材质图层

图 9-184　复制材质图层

（11）选择"图层 8"，并在按下 Ctrl 键的同时，使用鼠标左键单击"整体色彩调整 – 近景"图层，生成"图层 8"的选区。然后按快捷键 Ctrl+Shift+I 反选选区，并按下 Delete 键删除选区之外的材质，如图 9-185 所示。接着使用 ♣（仿制图章）工具把空缺的图案复制出来，如图 9-186 所示。再将"图层 8"的混合模式设定为"强光"，填充值为 51%，画面如图 9-187 所示。

图 9-185　删除选区之外的材质图案

图 9-186　补齐空缺的图案

图 9-187　修改混合模式后的画面效果

9.4.3 色彩关系刻画

场景整体的色彩关系刻画要根据明暗结构进行调整,过程分为中景、远景、近景三个部分来进行。

1.中景色彩关系的刻画

中景色彩关系刻画的具体步骤如下。

(1)选择"整体明暗调整"组拖动至 按钮,生成"整体明暗调整"组的副本,然后选择组内的 6 个图层,再单击图层面板右侧按钮,并在弹出菜单中执行"合并图层"命令。接着将图层重命名为"整体色彩表现",如图 9-188 所示。再把"色彩关系 副本"组也重命名为"色彩关系 刻画",如图 9-189 所示。

图 9-188 合并和修改图层名称 图 9-189 修改组的名称

(2)选择"整体色彩表现"图层,并在按下 Ctrl 键的同时,使用鼠标左键单击"整体色彩调整 – 中景"图层,生成选区。然后按 Ctrl+J 快捷键将选区复制到图层,从而生成新的图层"图层 9",如图 9-190 所示。接着打开事先准备好的材质图片,如图 9-191 所示。再将材质拖动至"色彩关系刻画"中"图层 9"之上,生成"图层 10",如图 9-192 所示。

图 9-190 复制新图层 图 9-191 准备好的材质

图 9-192 置入材质

(3)设置"图层 10"的混合模式为"减去",再将该图层的填充值修改为 51%,画面效果如图 9-193 所示。然后按下 Ctrl+T 快捷键打开"自由变换"工具的栅格,调整复制材质的大小和角度,如图 9-194 所示。

图 9-193 修改混合模式后的效果

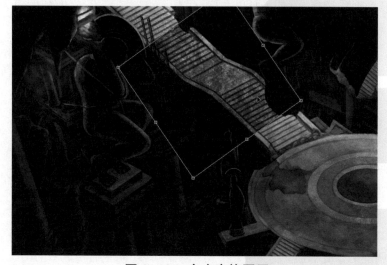

图 9-194 自由变换图层

(4)选择"图层 10",再使用 ![仿制图章]图标.(仿制图章)工具将材质图案不断复制到中景区域,如图 9-195 所示。然后选择"图层 9",再使用 ![加深]图标.(加深)工具,设置曝光度的值为 5%,接着加深"图层 9"的明暗,如图 9-196 所示。

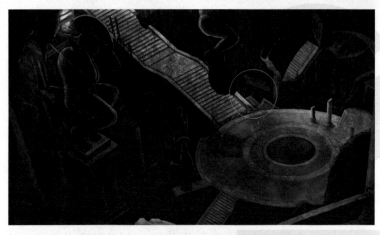

图 9-195 使用图章工具仿制材质图层

图 9-196 加深图层的明暗

（5）按快捷键 Ctrl+U 调出"色相／饱和度"对话框，调整"图层 9"的饱和度值为 -8，如图 9-197 所示。画面效果如图 9-198 所示。

图 9-197 调整饱和度的值

图 9-198 调整色相值后的画面效果

（6）按下 Ctrl+E 快捷键将"图层 9"和"图层 10"合并，再使用 ▨（加深）工具，设置曝光度的值为 34%，然后刻画中间台阶的暗部，使暗部的结构更加清晰，效果如图 9-199 所示。同理，使用 ▨（画笔）工具把圆台的破损等细节也刻画清楚，效果如图 9-200 所示。

图 9-199 调整台阶的暗部

图 9-200 刻画圆台的结构线和破损细节

（7）同上，使用 ✎ (画笔)工具，加深圆台下方台阶的明暗细节，如图 9-201 所示。然后选择圆台中心的大型椭圆选区，如图 9-202 中 A 所示，再执行"编辑"→"描边"菜单命令，并在弹出的对话框中设置描边宽度为 3 像素，描边颜色为黑色，如图 9-202 中 B 所示。描边的效果如图 9-203 所示。

图 9-201 加深圆台下方台阶的明暗细节

图 9-202 为大型椭圆选区添加描边

GAME ART DESIGN BIBLE | 游戏美术设计宝典

图 9-203　描边的效果

（8）同上，选择圆台中心的椭圆选区，并添加描边的效果，如图 9-204 所示。然后单击 ⬛（创建新图层）按钮，在"图层 9"之上创建一个新图层"图层 10"，然后载入大型椭圆的选区，并添加描边效果，从而得到一个独立的描边效果层，如图 9-205 所示。接着按下 Ctrl+T 快捷键打开"自由变换"工具的栅格，调整描边的大小，再放置于中心椭圆的外侧，如图 9-206 所示。

图 9-204　为圆台中心椭圆选区添加描边

图 9-205　制作独立的描边层

图 9-206　制作中心椭圆外侧的描边效果

（9）使用 ✏（画笔）工具继续刻画圆台的结构细节，如图 9-207 所示。然后使用 ◔（加深）工具，设置曝光度的值为 81%，再继续刻画圆台的暗部细节，如图 9-208 所示。最终使中景区域的暗部结构更加清晰和完整，效果如图 9-209 所示。

图 9-207　继续刻画圆台表面的细节

图 9-208　刻画和完善圆台表面的细节

GAME ART DESIGN BIBLE | 游戏美术设计宝典

图 9-209 完成中景细节的刻画

（10）使用 ♀.（套索）工具，在圆台上建立选区，然后执行右键菜单中的"羽化"命令，并在弹出的"羽化选区"对话框中设置"羽化半径"的值为12，如图 9-210 所示。接着执行"图像"→"调整"→"曲线"菜单命令，并在弹出的"曲线"对话框中调整选区的明暗曲线，如图 9-211 中 A 所示。从而刻画出光线照射下的画面效果，如图 9-211 中 B 所示。

图 9-210 羽化选区

图 9-211 调整选区的明暗度效果

（11）同上，选择光线照射下的台阶部分，然后执行"图像"→"调整"→"曲线"菜单命令，并在弹出的"曲线"对话框中调整选区的明暗曲线，如图 9-212 中 A 所示。从而刻画出光线照射下的台阶效果，如图 9-213 中 B 所示。接着使用 🔍（减淡）工具，将范围改为"高光"，曝光度为 13%，再整体刻画光线照射下的台阶和圆台的明暗变化，效果如图 9-213 所示。

图 9-212　刻画光线照射下的台阶效果

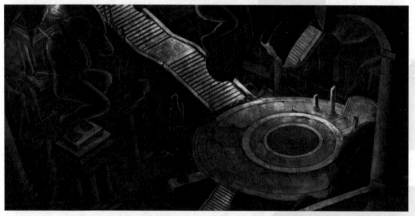

图 9-213　整体刻画光线照射下的台阶和圆台

（12）使用 ✏️（画笔）工具刻画圆台表面立柱的细节，如图 9-214 中 A 所示，再刻画出阴影效果，如图 9-214 中 B 所示。然后刻画一下圆台周边建筑的细节，如图 9-215 所示。

图 9-214　刻画圆台表面的立柱细节

图 9-215 刻画圆台周边建筑的细节

（13）使用 🔍 （减淡）工具，刻画巨型雕像的反光效果，如图 9-216 所示。然后刻画巨型雕像底座的反光效果，如图 9-217 所示。接着使用 ✎ （画笔）工具刻画圆台左侧支架的反光效果，如图 9-219 所示。

图 9-216 刻画巨型雕像的反光效果

图 9-217 刻画底座的反光效果

图 9-218　刻画圆台左侧支架的反光效果

2.远景色彩关系的刻画

远景色彩关系刻画的具体步骤如下。

（1）选择"整体色彩表现"图层，在按下 Ctrl 键的同时，使用鼠标左键单击"整体明暗调整"组下的"整体色彩调整 – 远景"图层的图标，生成选区，如图 9-219 所示，然后按下 Ctr+J 快捷键将选区复制为图层"图层 10"，如图 9-220 所示。接着把"图层 9"重命名为"色彩刻画 – 中景"，把"图层 10"重命名为"色彩刻画 – 远景"，如图 9-221 所示。

图 9-219　载入远景选区　　　图 9-220　复制到图层　　　图 9-221　重命名图层

（2）选择"色彩刻画 – 远景"图层，再使用 ✎（减淡）工具，调整远景建筑的亮面效果，如图 9-222 所示。然后使用 ✎（加深）工具，继续刻画框架建筑的暗部细节，从而加强远景建筑的明暗对比，效果如图 9-223 和图 9-224 所示。

图 9-222　调整远景建筑的亮面效果

GAME ART DESIGN BIBLE｜游戏美术设计宝典

图 9-223　调整远景建筑的暗部效果(1)

图 9-224　调整远景建筑的暗部效果(2)

　　(3)反复进行整体观察,并找到远景建筑色彩中不合理的变化,如图 9-225 所示。然后进行调整,效果如图 9-226 所示。

图 9-225　观察远景建筑色彩不合理的变化

图 9-226　调整不合理的色彩变化

3.近景色彩关系的刻画

近景色彩关系刻画的具体步骤如下。

（1）选择"整体色彩表现"图层，在按下 Ctrl 键的同时，使用鼠标左键单击"整体明暗调整"组下的"整体色彩调整 – 近景"图层的图标，生成选区，然后按下 Ctrl+J 快捷键将选区复制为图层"图层 9"，如图 9-227 所示。接着把"图层 9"重命名为"色彩刻画 – 近景"，如图 9-228 所示。

图 9-227　复制到图层

图 9-228　重命名图层

（2）使用 ✎（画笔）工具刻画近景建筑的反光效果，如图 9-229 所示。然后使用 ◉（加深）工具，刻画建筑的细节，包括岁月造成的山体和建筑物表面的裂纹和破损，如图 9-230 所示。

图 9-229　刻画近景建筑的反光效果

GAME ART DESIGN BIBLE | 游戏美术设计宝典

图 9-230　刻画近景建筑的细节

（3）使用 ✏️.（画笔）工具刻画右侧立柱的结构细节，如图 9-231 所示。然后使用 🔍.（减淡）工具加强光线照射下的立柱反光效果，如图 9-232 中 A 所示。接着使用 ✍.（加深）工具强调一下立柱暗部的结构，如图 9-232 中 B 所示。

图 9-231　刻画右侧立柱的结构细节

图 9-232　刻画立柱的反光效果

（4）同上，使用 🔍（减淡）工具加强光线照射下的护栏的反光效果，如图 9-233 所示。再加强光线照射下的岩石的反光效果，如图 9-234 所示。

图 9-233　刻画护栏的反光效果

图 9-234　刻画岩石的反光效果

（5）同上，使用 🔍（减淡）工具加强光线照射下的破损石柱的反光效果，如图 9-235 中 A 所示。然后使用 ✏️（画笔）和 ✋（加深）工具刻画出石柱顶部的破损和暗部效果，如图 9-235 中 B 所示。接着刻画出近景左侧建筑和山体的反光效果和细节，过程如图 9-236 所示。

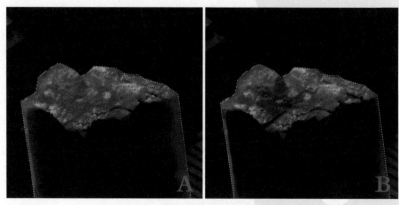

图 9-235　刻画破损石柱的反光效果

GAME ART DESIGN BIBLE｜游戏美术设计宝典

图 9-236　刻画近景左侧建筑和山体的细节

9.5　调整空中长廊的环境氛围

完成整体场景的绘制之后,可以为场景适当添加一些环境色,从而使场景整体的色彩显得更加饱满和丰富。具体步骤如下。

(1)单击 ▢(创建新图层)按钮,创建一个图层,再重命名为"环境效果",如图 9-237 所示。然后打开"拾色器(前景色)"对话框拾取一种颜色,如图 9-238 所示。再使用 ✎(画笔)工具绘制场景的光线色彩,如图 9-239 所示。

图 9-237　创建图层

图 9-238　选取画笔颜色

图 9-239 绘制场景中的光线色彩

（2）调整"环境效果"图层的混合模式为"柔光"，如图 9-240 中 A 所示，画面效果如图 9-240 中 B 所示。然后使用 ✐.（画笔）工具继续绘制光线对周边色彩的影响效果，如图 9-241 所示。

图 9-240 调整图层混合模式后的画面效果

图 9-241 绘制光线对周边色彩的影响

GAME ART DESIGN BIBLE | 游戏美术设计宝典

(3)打开"拾色器(前景色)"对话框拾取一些暖色,如图 9-242 所示。再使用 ✏.(画笔)工具丰富场景中的暖色调,如图 9-243 所示。

图 9-242 选取画笔颜色

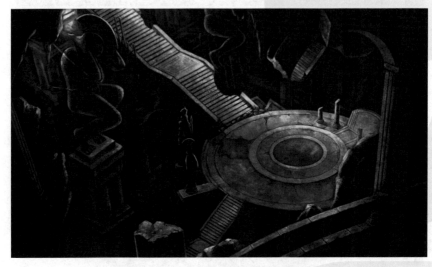

图 9-243 丰富场景中的暖色调

(4)打开"拾色器(前景色)"对话框拾取一个蓝色,如图 9-244 所示。再使用 ✏.(画笔)工具丰富场景中的冷色调,如图 9-245 所示。

 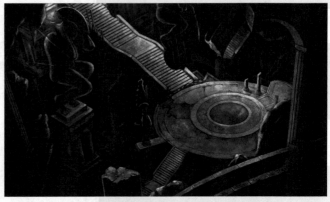

图 9-244 选取画笔颜色　　　　　　图 9-245 绘制场景中的冷色调

(5)打开"拾色器(前景色)"对话框拾取一些暖色,如图 9-246 所示。再使用 ✏.(画笔)工具继续丰富场景中的暖色调,如图 9-245 所示。

图 9-246 选取一些暖色

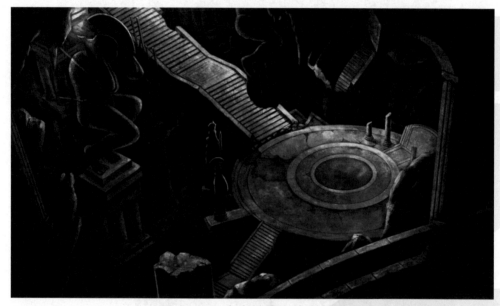

图 9-247 丰富场景中的暖色调

(6)单击 🔲 (创建新图层)按钮,创建一个图层"图层 9",如图 9-248 所示。再打开"拾色器(前景色)"对话框拾取一个蓝色,如图 9-249 所示。然后使用 ✎.(画笔)工具绘制远景区域的色彩,如图 9-250 所示。

图 9-248 新建图层

图 9-249 选取画笔颜色

图 9-250　绘制远景区域的色彩

（7）调整"图层 9"的混合模式为"划分"，填充值为 21%，如图 9-251 中 A 所示，画面效果如图 9-251 中 B 所示。然后选择"整体明暗调整"组下的"整体色彩调整—近景"图层，再执行"图像"→"调整"→"亮度 / 对比度"菜单命令，接着在弹出的"亮度 / 对比度"对话框中调整亮度值为 12，对比度为 12，如图 9-252 中 A 所示，从而加强了画面整体的对比度，如图 9-252 中 B 所示。

图 9-251　调整图层设置后的画面显示

图 9-252　加强画面对比度

（8）同上，选择"整体明暗调整"组下的"整体色彩调整 – 远景"图层，再执行"图像"→"调整"→"亮度 / 对比度"菜单命令，接着在弹出的"亮度 / 对比度"对话框中调整亮度值为 –17，对比度为 10，画面整体的对比效果如图 9-253 所示。

图 9-253 调整远景图层的亮度和对比度

（9）单击 ▢（创建新组）按钮新建一个组，再重命名为"环境表现"，然后把"图层 9"重命名为"大气效果"，如图 9-254 所示。再把"大气效果"和"环境效果"图层置于"环境表现"组之下，如图 9-255 所示。

图 9-254 重命名图层

图 9-255 把图层置入组

（10）选择"整体明暗调整"组下的"整体色彩调整 – 中景"图层，再使用 ✎（画笔）工具在圆台和台阶表面添加一些细节，如图 9-256 中标红所示。至此，空中长廊的原画绘制完成，最终效果如图 9-257 所示。

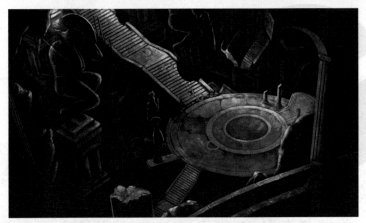

图 9–256 在圆台和台阶表面添加细节

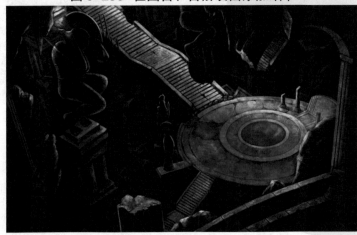

图 9–257 空中长廊的原画完成效果

9.6 自我训练

一、填空题

 1.使用 Photoshop CS 6.0 绘画时,除了配合 Alt 键的快速吸取方法外,还可以打开＿＿＿＿＿＿ 对话框拾取颜色。

 2.在 Photoshop CS 6.0 软件中执行"图像"→"调整"→"曲线"菜单命令,或者按 ＿＿＿＿＿＿＿ 快捷键,可以弹出"曲线"对话框调整画面整体的明暗度。

 3.绘制场景原画时,为了表现某些特殊材质的颗粒感,我们常常选择 ＿＿＿＿＿＿ 笔刷进行绘制。

二、简答题

 简述在绘制场景原画时,如果场景物体过多时,如何使用图层面板管理图层,从而方便后面的绘制工作。

三、操作题

 运用本章学习的内容在 8 小时之内临摹一张游戏室内场景的原画。

游戏场景原画欣赏

作为一名原画师，需要运用各种绘画技巧，来构建自己的作品。但其实，除了需要了解绘画技法之外，更重要的是学会从欣赏中掌握并理解画中的光影变化，以及色彩的运用。这才是艺术创作的精髓所在。

本章向大家展示一些从网上搜集整理的场景原画作品，希望能给大家带来一些学习上的帮助。

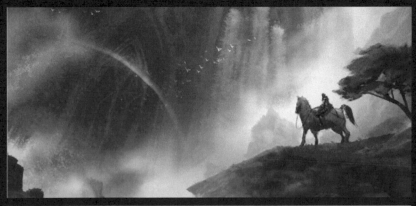

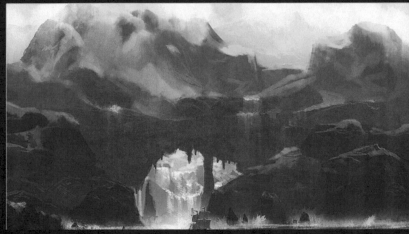

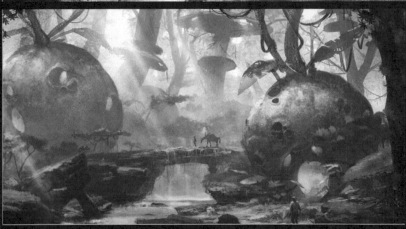

韩国Jong Ⅱ Kim游戏原画作品

优秀游戏原画赏析

魔幻类角色扮演类网络游戏《TERA》场景原画

《虫群之心》艺术原画

《狂怒Rage》场景概念

《Project S》游戏场景原画

优秀游戏原画赏析

魔幻类角色扮演类网络游戏《剑灵》场景原画

《丝路传说2》场景原画

《美国末日》概念原画

《命令与征服：泰伯利亚》场景原画

优秀游戏原画赏析

《刺客信条》场景原画

优秀游戏原画赏析

魔幻冒险类横版格斗游戏《忍龙》场景原画（1）

魔幻冒险类横版格斗游戏《忍龙》场景原画（2）

《新仙剑奇侠传Online》游戏原画

优秀游戏原画赏析

《星际争霸2》场景原画

优秀游戏原画赏析

《勇者大冒险》场景原画（1）

《勇者大冒险》场景原画（2）

《星战》场景原画（1）

优秀游戏原画赏析

《星战》场景原画（2）

《星战》场景原画（3）

优秀游戏原画赏析

《伊甸》场景原画